中國大陸出境旅遊政策

王士維、范世平◎合著

序言

　　在本書完稿後，中共國家旅遊局在二〇〇五年五月二十日宣布願以春節包機模式與台灣協商「開放大陸人士來台觀光」，似乎兩岸間開放自由旅遊漸露曙光，對台灣旅遊經濟發展也是一項「利多」。但按照現行中國大陸「出境旅遊」決策過程與實例來看，「出境旅遊」政策無法單純以經濟因素來考量，其政治與戰略因素還是不可迴避；且倘若中共依舊堅持「一國內部事務」的原則及「民間對民間」來進行協商的話，則台灣肯定很難接受，開放大陸人士來台觀光有可能會出現變數。

　　就以中共國家旅遊局宣布將授權中國旅遊協會作為談判代表來看，中國旅遊協會是在一九八六年經國務院批准成立，具備獨立非營利性的社團法人資格，同時具備半官方色彩。該協會目前是由國家旅遊局直接領導，並接受民政部的監督管理。同時，旅遊協會的正副會長都是由國家旅遊正副局長擔任之。表面上具備民間身分，但是實際上受到國家旅遊局的補助、監督與管轄，同時還可有權代表政府對於相關企業進行評鑑，換言之也就是扮演國家旅遊局的「白手套」。

　　因此，本書認為，未來針對兩岸旅遊協議的談判，台灣必須認知到中國大陸「出境旅遊」政策與統戰、外交乃至國際戰略息息相關。中共在「以黨領政」，以及政治意識形態宣傳的模式下，其決策過程並非主管旅遊行政的國家旅遊局能夠主導決策。有時很有可能是國家領導人為建立更好的外交

與經貿關係，而「下條子」給下級單位來轉達與外國簽訂旅遊協議；或者是利用其當政治籌碼，來換取中共所需要的政治利益。

同時，中國大陸「出境旅遊」政策就某方面而言，已經是國家最高經濟計畫的層級，並非旅遊行政部門可以單方面決定。它的決策模式，還是因循由上而下的決策模式來進行，國家旅遊局仍然必須依循中共國家領導人與外交、公安部門的指示，就相關「出境旅遊」政策，扮演執行者的角色。且兩岸旅遊協議簽訂後，雙方仍需要針對一些具體事項進行洽談，包括滯留不歸的遣返問題、雙方的組團社和接待社的名單、雙方旅行社簽訂業務合同、以及確定出入境口岸，都必須有待相關事務協商後，才可以正式啟動。

當然，隨著二○○二年中國大陸以一百五十四億美元成為全球第七位旅遊支出國，出境人數也高達一千六百六十萬人次後，代表中國大陸已正式從「旅遊輸入國」轉為「旅遊輸出國」，台灣若要使觀光旅遊產業有所成長，開放大陸人士來台觀光將是難以避免的趨勢。但台灣仍然必須加以評估，不可過於一廂情願，畢竟中國大陸「出境旅遊」政策還是按照「有組織」、「有計畫」、「有控制」等原則進行，創造外匯仍是中國大陸發展旅遊的主要因素，中國大陸未來的經濟持續發展，相當程度取決於外資投入與外匯的儲備，故以「出境旅遊」會流失外匯的性質來看，其開放發展力度能否與其開放「港澳自由行」般，尚待觀察。不過，既然這次中共主動提出開放大陸人士來台觀光，仍應是視為兩岸旅遊交流的善意與契機。

4

　　本書為政策分析研究，主要針對中國大陸出境旅遊政策制定過程到政策產出，乃至政策的影響評估進行分析。時間點自大陸經濟改革開放後迄今的出境政策研究。第一章緒論，闡述本書所採用的政策分析架構。第二章則分析「影響中國大陸出境旅遊政策之制定因素」，包括中國大陸國內因素與國際因素，國內因素分別探討政治、經濟與社會層面，國際因素則針對政治與經濟面進行探討。第三章則主要探討「中國大陸出境旅遊政策的決策機制」，分別就其決策機制的基本架構，以及決策過程進行分析。第四章則是針對「中國大陸出境旅遊政策的實質內涵」進行探討，依照時間的順序，來分析其政策發展沿革，以及相關政策的內容。並探討中國大陸出境旅遊政策的執行，分別對不同國家與區域執行出境旅遊的現況，進行分析，陸續探討中國大陸對香港、東協各國、日本與歐盟等區域、國家的出境旅遊現況。在第五章則探討「中國大陸出境旅遊政策的影響評估」，分別就其對政治、經濟與社會面的影響，進行分析，並附帶探討對台灣的影響評估，並在第六章「結論」，總結前述章節的研究內容，來提出本書的研究成果。

　　本書主旨係分析中國大陸在面對日益快速的旅遊發展趨勢，如何制定出境旅遊相關政策的過程。並透過文獻探討與資料分析，希望能夠更進一步瞭解，中國大陸未來發展出境旅遊的趨勢，以及政策如何因應。作者更希冀透過本書，能夠對關心兩岸旅遊發展的讀者有所裨益，也能就政府未來面對開放大陸人士來台觀光的政策，提供相關參考。

目　錄

圖 目 次

表 目 次

第一章　緒論

　　中國大陸的出境旅遊，嚴格說來，是改革開放後才有的產物。原因是自一九四九年中共建政到一九七七年文化大革命以來，中國大陸根本沒有真的旅遊產業。這段期間的旅遊發展大抵上是政治掛帥的外事接待服務，不但不注重經濟利益、整體旅遊設施落後，還對出入境旅客採取嚴格的管制，旅遊也被政府壟斷經營。況且在當時中國大陸的人民對外聯繫完全被封鎖，如果有親友在國外或者台灣都會成為政治鬥爭的對象，可以說完全沒有一般民眾的出境旅遊或探親旅遊，最多僅是留學或公務旅遊。但由於長期冷戰的對峙，出境留學與公務旅遊也僅限於共產集團與第三世界國家。

　　直到一九七八年十二月十八日中共第十一屆三中全會通過「對外實行開放，對內搞活經濟」之政策，在整體政策開放態度下，隨著計畫經濟轉軌至市場經濟的過程中，旅遊業逐漸從外事接待與統戰的政治性工作，轉換成為中國大陸創匯的經濟性功能產業之一。由於開放必從人員的交流開始，故中國大陸與外界的交往模式將不僅止於政治上的目的，而是逐漸向經濟靠攏。當時鄧小平就針對旅遊指出：「旅遊事業大有文章可做，要突破，加快的搞，來的快，沒有還不起外債的問題，為什麼不能大搞呢？[1]」同時，它還要求旅遊部門

[1]　中國國家旅遊局年鑑編輯委員會主編，《中國旅遊年鑑一九九三》，北京：中國旅遊出版社，1993 年，頁 3。

以「發展旅遊為中心」訂立計畫。因此,旅遊遂受到中共的高度重視,以往不計成本、效益,只顧政治影響的觀念逐漸淡化,旅遊業被定位成一項綜合性經濟產業和創匯產業,在提升國民經濟所得的地位逐漸受到重視[2]。隨著市場機制的介入,價格、貨幣與利潤等因素在旅遊業發展的作用有所增強,年接待旅遊人數、創匯金額及增長速度構成旅遊業的發展目標。同時,中共逐年增加旅遊業的投資,並將旅遊業的發展列入國民經濟發展計畫。

隨著,改革開放的力度增強,人民希望出國觀光的需求也大為增加,因此,出境旅遊也成為中國大陸旅遊產業的重心之一。而中國大陸的出境旅遊指的就是中國大陸人民自行支付費用,由國家旅遊局特許經營的旅行社來組織旅遊團,前往他國的旅遊活動[3]。中國大陸民眾自費出國旅遊最早從出境探親發展而來,一九八四年國務院批准開放中國大陸人民赴港澳地區的探親旅遊市場,由指定的旅行社負責「港澳探親遊」的業務,但以境外親友支付的所有旅遊費用作為先決條件。到了一九八九年十月國家旅遊局結合外交、公安與僑辦等單位,發佈施行「關於組織我國公民赴東南亞三國旅遊的暫行管理辦法」以規定必須由海外親友付費與擔保的方式,才逐漸開放大陸民眾赴新加坡、馬來西亞與泰國等地的探親旅遊。到了一九九七年七月一日由國家旅遊局與公安部

2 遲景才著,《改革開放二十年──旅遊經濟探索》,廣東:廣東旅遊出版社,1998年,頁30。

3 吳武忠、范世平,《中國大陸觀光旅遊總論》,台北:揚智出版社,2004年,頁29。

共同制訂「中國公民自費出國旅遊管理暫行辦法」，代表中國大陸自費出國旅遊已經開放。但是經過五年的試點實行，其中的規定因為不夠明確而發生不少的問題，加上中共在二〇〇一年加入ＷＴＯ後，旅遊業的管理與發展必須配合 WTO 的規範與中國入世的承諾，需要按照符合國民待遇與最惠國待遇進行調整，故於二〇〇二年七月一日施行正式的「中國公民出國旅遊管理辦法」，使得中國大陸出境旅遊政策有另一層面的轉變。

　　總體而言，隨著改革開放追求經濟發展的過程中，一方面滿足了人民的物質需求和經濟期待，使得出國旅遊也不再是民眾的夢想，而中共為了配合加入世界貿易組織，也不斷放寬民眾出國觀光的限制，甚至也鼓勵民眾出國觀光旅遊。另一方面卻引發體制的變革與人民自主性，使黨的權威受到某種程度上的考驗，伴隨著意識型態的鬆動，使得社會生活呈現大幅度的變化。旅遊也從以往資本主義的負面形象，轉變成今日中國大陸經濟發展的重點產業之一。

第一節　動機與目的

一、動機

　　作者對於這幾年中國大陸出境旅遊的發展深感興趣，尤其對於中國大陸人民出國觀光的消費能力有深刻的體驗，但是國內相關性的研究卻相當的少。雖然中國大陸的出境旅遊仍受到許多限制，包括中國大陸未來兩三年仍急需外匯，開

放的幅度不會有更大的空間,以及出境旅遊發展以來,大陸民眾滯留不歸等情事仍然相當嚴重,造成當地國家的嚴重社會問題,導致歐美國家至今對開放中國大陸旅客入境仍在觀望等原因。但是,中國大陸的出境旅遊市場仍然是許多國家與地區所不容忽視的地方,對促進各國的經濟發展有相當大的作用。就從香港的例子來看,更能明顯感受到大陸民眾出國觀光的消費能力對香港經濟的影響。根據香港旅遊局的調查顯示,二〇〇一年消費能力的觀光客是大陸人士,人均消費是五千一百六十九港元,首次超過一向居冠的美洲觀光客的五千零七十二港元,這顯現出以往中國大陸旅客消費能力有限的觀點必須改變。同時,自二〇〇三年七月二十八日起,中共當局試點開放大陸民眾可以個人身份前往香港旅遊,預估每年可替香港旅遊等相關產業帶來五十億港幣的商機[4]。

反觀目前台灣的旅遊市場,不難發現台灣吸引全球來台旅遊的力度仍然相當薄弱。就以二〇〇二年來台人數來看,二百七十三萬人次入境來台,僅占全球市場的 0.4%,而即使以亞太旅遊市場的佔有率來看台灣只有 2.1%,排名亞太區的第九名。雖然近年來,政府積極推動「觀光客倍增計畫」,但實際上許多業者仍希望政府全面開放大陸人士來台觀光,來提升台灣旅遊產業。事實上,中國大陸民眾來台觀光之意願極高,目前除了藉由專業人士參訪的方式外,政府已經開放

[4]　香港自由行網站,《CEPA 促香港經濟轉型,功能可定位為三個中心》,2003 年 12 月 4 日。
〈http://hk.21cn.com/information/2003/12/04/1366274.shtml〉

所謂「第三類」與「第二類」大陸人士來台觀光[5]，但因為限制仍多且中共當局仍未允許，因此成效有限。然而，隨著二〇〇二年中國大陸以一百五十四億美元成為全球第七位旅遊支出國，出境人數也高達一千六百六十萬人次後，代表中國大陸已正式從「旅遊輸入國」轉為「旅遊輸出國」，台灣若要使觀光旅遊產業有所成長，開放大陸人士來台觀光將是難以避免的趨勢。

故本書嘗試透過此研究，來分析中國大陸出境旅遊政策，希望能讓我們更瞭解中國大陸出境旅遊政策的具體內容，還有其發展出境旅遊產業的影響，並且透過較為宏觀的分析，可以就政府未來全面開放大陸人士來台觀光的層面上，提供若干政策建議。

[5] 根據行政院於 90 年 11 月 23 日第 2761 次院會通過「開放大陸地區人民來臺觀光推動方案」，並於 91 年 1 月 1 日開始試辦開放第 3 類對象包括赴國外留學或旅居國外取得當地永久居留權的大陸地區人民來臺觀光。第 2 類對象則是即赴國外旅遊或商務考察轉來臺灣觀光之大陸地區人民，但須以不違反大陸地區的法令為前提。前述第 2 類對象已於 91 年 5 月 10 日開始實施，政府並放寬第 3 類對象之限制，除赴國外留學及旅居國外取得永久居留權之大陸地區人民之外，亦准許旅居國外包括港澳地區 4 年以上且領有工作證明之大陸地區人民及其隨行之配偶及直系親屬來臺觀光。此係配合駐香港國際機場辦事處之設置，並讓符合資格的大陸地區人民的家屬亦能同時來臺觀光。陸委會網站，《開放大陸地區人民來臺觀光第 2 階段執行事項說明》，2002 年，〈http://www.mac.gov.tw/big5/twhkmc/report/k96/7-2.htm〉

二、目的

　　從上所述，中國大陸人民出國旅遊雖然目前基於中共的許多考量，仍然有所管制而無法全面開放，但是就現行政策來說，中國大陸旅客的消費能力對世界各國的經濟發展起了相當大的作用，同時開放人民出國觀光對於中國大陸內部的政治、經濟、社會與文化層面，也都會有相當的影響。因此作者將以「中國大陸出境旅遊政策」作為探討主題，並就目的歸納如下：

（一）政策的形成與變遷層面：

　　分析中國大陸出境旅遊政策的形成背景，包括探討中共如何認知中國大陸出境旅遊的外在政策情境，以擬定出境旅遊政策；並思考其政策論述提出和轉化的運作動力，其中包括如何在面對國、內外等環境因素，所進行的政策的調整與轉變。

（二）政策的決策層面：

　　本書希望探討，中國大陸旅遊決策機制的基本架構、決策方式與實際運作。

（三）政策的內涵層面：

　　本書希望探討中國大陸出境政策的實際內涵，包括出境旅遊發展的沿革、出境旅遊政策的法制面與政策內容，並將以個案評估中國大陸與外國發展出境旅遊的現況，簽訂旅遊協的背景，以及探討大陸出境旅遊對個案國家的影響。

（四）政策評估與建議層面：

本書將針對中國大陸出境旅遊政策的影響進行評估，並且透過了解中國大陸出境旅遊政策的轉變過程與主要內涵後，提出研究結果與檢討，以對後續相關研究有所貢獻。

第二節　相關文獻回顧與探討

就本書之研究文獻而言，將針對於中國大陸旅遊業發展與有關出境旅遊政策的文獻加以探討，茲說明如下：

一、中國旅遊業發展

1、　前中共國家旅遊局長何光暐在其主編的《中國旅遊業五十年》中，認為中國大陸旅遊業起步雖然較晚，但發展速度卻舉世矚目，已成為國民經濟產業中相當重要的產業之一。同時，中國大陸旅遊發展的過程按照不同時期的五年計畫，有不同的發展規模，旅遊管理體制與政策也逐漸符合市場需求與法制化。最主要是：根據國際國內市場融合的趨勢，建立「大旅遊、大市場、大產業」的方針，把旅遊產業當作經濟產業來施行，同時利用政府主導型戰略來發展，亦即實行「國家、地方、部門、集體、個人五個一起上，自力更生和利用外資一起上」的方針。故他認為，中國大陸旅遊業發展未來將面臨許多機遇，一是旅遊產業被列為國民經濟的成長重點之一，二是地方政府普遍重視旅遊產業，並與中央配合制

訂有利於產業發展的政策；三是許多中國大陸優秀旅遊城市的深化，數量接近全中國城市總量的五分之一，可以創造更好的旅遊環境。

2、　魏小安在《中國旅遊產業報告》中整體了描述中國大陸旅遊產業的現況、經濟規模與發展現狀。他認為入境旅遊、國內旅遊、出境旅遊市場經過全面性的發展，已經具有相當大的規模。比如中國大陸入境旅遊僅用了二十年的時間，就從位居世界第四十位之後躍升到前六位；中國大陸國內旅遊僅用了十幾年時間就成為世界最大的市場；出境旅遊經過幾年的發展，也成為世界各國矚目的焦點。故他認為未來中國大陸旅遊產業發展必須堅持鄧小平理論的旅遊市場經濟思想、由政府主導旅遊戰略與堅持可持續發展戰略來加強環保及綠色城市的發展概念，並且加強中國大陸旅遊的法制化，達到以法治旅的目標。不過他亦明白點出，中國大陸的旅遊產業發展距離世界先進國家仍有一段不小的差距，目前仍僅是亞洲旅遊大國。

3、　牟紅與楊梅等人則認為中國大陸旅遊產業的發展不可能依靠國際旅遊，原因是中國大陸的人口眾多、勞動力素質不佳，若去發展國際入境旅遊，會呈現邊際效益遞減的現象。故中國大陸初期雖然必須重點發展入境旅遊，但是隨著中國大陸國內市場的購買力增加，國內旅遊收入逐漸超過國際旅遊收入的情況下，應大力將國內旅遊市場列為旅遊發展戰略的重心與主導地位。

4、　吳武忠、范世平等人認為中國大陸旅遊產業的發展目前

仍屬於增長期（growth）[6]，原因是一、中國大陸旅遊產業不斷在吸納各種資源及旅遊規模。二、國家旅遊局與旅遊產業者已經逐漸追求服務技術與品質的提升。三、中國大陸在二○○一年成為全球第五大創匯國，其旅遊產值與收入在國民經濟比例上的比例大為增加。四、中國大陸旅遊產業對吸納下崗與農村的勞動力，產生積極貢獻，而且整體旅遊產業的勞動力就業人數也大幅增加。五、二○○二年中國大陸入境觀光人數已達到全球第五名，顯示這種高速度成長與增長期的現象一致。六、中共官方努力於國家行銷，積極舉辦大型的旅遊行銷活動。而以上這六項要素正符合經濟發展週期定義的中「增長期」[7]。

5、　項安琪在〈中國大陸旅遊業經營管理之研究-從公部門觀點探討〉論文，針對中國大陸旅遊組織運作面作為切入點，並就旅遊發展、經營管理旅遊人才培育與旅遊保險等方面，針對中國大陸旅遊業經營管理進行探討。但是，

[6]　增長期若按照經濟學家熊彼得（J.A.Shumpetwe）的解釋，係指產業吸納各種資源而不斷擴大規模的過程，這包括產業生產能力的放大與管理技術與品質的提高。在此階段大量企業會進入該產業，資金也會不斷流入，造成該產業產值在國民經濟的比例不斷提升，產業規模與就業勞動力也會不斷提升。參見 Claes Brundenius, How Painful is the Transition？Reflections on Patternsof Economic Growth , Long Waves and the Ict Revolution, In Mats Lundahl and Benno J.Ndulu（eds）, New Directions in Dovelopment Economics,p.114.

[7]　吳武忠、范世平，《中國大陸觀光旅遊總論》，頁 398-402。

此篇論文雖以公部門觀點切入，對於大陸旅遊管理組織的運作與職責 也有探討，但總體而言偏向旅遊產業與管理面的研究，並非對中國大陸旅遊政策進行政策分析。

6、　林依穎在「國外旅客對中國大陸旅遊業需求預測之分析」論文中，以經濟模型來針對大陸旅遊產業進行需求預測分析，認為中國大陸入境旅遊人數每月將會有百分之十八的成長率，證明中國大陸旅遊產業的發展速度除了偶發的對國際旅遊有影響的事件外，例如九一一攻擊事件等，都可以維持高成長率；更不用提北京奧運會、上海世界博覽會等有利於中國大陸旅遊業的大型國際盛事，這些都將讓中國大陸旅遊產業攀上高峰。

二、出境旅遊政策

1、　杜江、厲新建等人在〈中國出境旅遊變動趨勢分析〉一文中認為，中國大陸出境旅遊趨勢將隨著中國大陸 GDP 的增長速度保持在百分之七，而繼續增長。屆時中國大陸人民的旅遊消費將具有高度的購買力與參與，也會更加注重休閒旅遊。同時，他們認為中國大陸公民出境市場將會越來越偏好遠程旅遊目的國，如歐洲、美加以及紐澳地區。但是隨著中國大陸與東協建立自由貿易區，雙方的經貿關係將更加緊密，更會對中國大陸出境旅遊市場產生重大的影響。

　　基本上，歐美地區仍然會保持觀望的態度來對待中國大陸出境旅遊市場，畢竟中國大陸觀光客滯留不歸的情形仍然相當嚴重，尤其是美國在短期內，不會對中國

大陸全面開放觀光旅遊。至於東協,有部分國家相當仰賴中國大陸的出境觀光客來支撐其經濟發展,例如泰國。故隨著雙方建立自由貿易區後,將會更加緊密加強旅遊的合作,中國大陸人民至東協各國觀光旅遊的人數將會保持不錯的水平。

2、 依紹華在〈中國加入 WTO 對出境旅遊政策的影響〉一文中認為,中國大陸加入 WTO 後,中國大陸的出境政策應該進行調整,包括中國大陸政府應該逐漸減少干預,將旅行社特許經營轉變為一般經營,方能提高旅行社行業的競爭力,以符合國民待遇的原則。其次,官方應逐漸結束總量管制與配額管理的作法,改變以往偏重入境旅遊的政策,方能符合國際貿易的雙向互等原則。故依君在文中建議中國大陸應轉變政府職能,加強旅遊法制化的管理;發揮行業協會的功用來優化旅遊市場結構,降低以往官方干預的色彩,並應積極拓轉海外業務,以適應加入 WTO 後成員國得以在另一方國設立旅遊服務機構的情勢。[8]

　　由於中國大陸加入 WTO 後,其原本的旅遊市場將必須進一步的開放,尤其出境旅遊市場,更會被外國視為貿易談判的條件之一。同時,中國大陸應該會針對出境組團的旅行社加速集團化,以增加競爭力,避免被外資介入。

[8]　依紹華,〈中國加入 WTO 對出境旅遊政策的影響〉,《社會科學家》,北京:中國社科院,第十六卷第三期,2003 年 5 月,頁 11-14。

3、　張廣瑞在〈中國出境旅遊發展的分析與預測〉一文中，
認為中國大陸出境旅遊和國內旅遊一樣，都是國家經濟
發達與人民生活水平提高的標誌。但出境旅遊與國內旅
遊不同，出境旅遊代表一個國家綜合國力增強與開放程
度的提高。故改革開放後，包括中國人均 GDP 收入在二
十年間增長七倍，達到六千五百人民幣、中國大陸外匯
的儲備充裕與外匯管制的鬆動、中國大陸實施五一、十
一等長假導致人民休閒時間的增加，以及國民消費意識
的改變都是中國出境旅遊發展的重要原因。因此，他認
為中國大陸出境旅遊政策的發展趨勢，應該實施更開放
的政策、進行經營管理方法的改變，將直接控制改成間
接管理、積極完善旅遊的管理體制與法規。

　　此文點出出境旅遊的發展必需配合人民的經濟達到
一定的水平，才有良好的趨勢。而中國大陸這幾年保持
百分之八的經濟成長率，其人平均經濟所得以大幅提
高，尤其沿海地區的人民更有能力出國：加上這幾年來
中國大陸社會消費意識的變動與假日旅遊的興起，對出
境旅遊發展更有助益。雖然出境旅遊會消耗外匯，必須
在整體外匯考量下進行。但是，外匯儲備若太多，容易
在一國內經濟發生通貨膨脹，故中國大陸適時的開放出
境旅遊市場，其實有其必要性。而最近幾年世界各國不
斷要求中國大陸將人民幣升值，也有利於中國大陸出境
市場的發展。

4、　高舜禮、吳軍、張樹民等人認為目前中國大陸出境旅遊
政策已邁入法制化的進程。尤其二○○二年七月所頒佈

的《中國公民出國旅遊管理辦法》更是出境旅遊政策的具體法制化，不僅對促進出境旅遊的發展具有重要意義，而且推動旅遊產業的發展、加強旅遊法制建設、提升中國大陸旅遊整體形象發揮積極且現實的作用。他們認為大力發展入境旅遊，積極發展國內旅遊，是中國大陸發展旅遊產業的既定策略。雖然《中國公民出國旅遊管理辦法》是針對出境旅遊市場，但由於出境旅遊組團社的批准和業務量的每年核定，都以其組織入境旅遊的業績作為依據，實行入出境掛鉤和動態化管理。因此，任何一家國際旅行社想成為出境旅遊組團旅行社，並擴大出境旅遊的業務量，就要首先大力發展入境旅遊業務，這對中國大陸創匯有相當大的助益。所以他們認為出境旅遊政策的法制化，更能適應世界貿易組織的相關規定，並且有利於維護中國大陸國家與旅遊業的形象。

　　《中國公民旅遊管理辦法》雖然是代表中國大陸對出境旅遊更進一步的法制化，事實上是為了配合加入WTO 進行修改。但是，中國大陸仍欠缺對規範整體旅遊發展的旅遊基本法，其出境旅遊仍然少到許多政治上的考量與限制。

5、　鍾海生、郭英之在《中國旅遊市場需求與開發》書中，認為中國大陸出境旅遊政策基本上是採用「有組織」、「有計畫」及「有控制」的適度發展策略。有組織代表團體形式，有計畫則是總量管制與配額管理；有控制主要針對經營出境旅遊業務的旅行社進行控制。同時，按照出境審批原則，必須把入出境的業績作為衡量的標準，並

23

且按地區合理分佈採動態管理的原則，來進行出境政策的規劃。[9]

此文點出中國大陸出境旅遊政策的管制面，亦即中國大陸對於出境旅遊發展仍然必須按照政府主導模式與循序漸進的方式來發展。

三、小結

根據以上文獻的探討，作者發現上述有關於中國大陸出境政策的期刊論文，大多偏向以經濟發展分析的角度探討,比如說中國大陸加入 WTO 後，對出境旅遊產業會發生什麼影響等，或者以經營管理的角度來探討，或從法律面來探討中國大陸的出境政策；反而有關於出境政策的政策分析著墨不多，故本書將嘗試以政策研究的角度，來探討中國大陸的出境政策。

[9] 鍾海生、郭英之，《中國旅遊市場需求與開發》，廣東，廣東旅遊出版社，2001 年 6 月，頁 386-388。

第三節　途徑與方法

若以探討方法論（Methodology）而言，研究途徑（Approach）是指選擇問題及資料的準則及方向;而研究方法（Method）是指蒐集及處理資料的技術。兩者的意義並不相同，研究方法是要說明的寫作技術問題，研究途徑則是說明論文研究的方向與法則[10]。同時，運用研究方法，「不應機械地、孤立地以一種方法去研究所有問題，而應視研究主題及資料的多寡，採取不同的方法加以研究，或以多種方法從不同的角度及觀點，作詳細周密之研究，始能得到接近事實的判斷[11]。」故以下又分別就本書之研究途徑與方法加以說明：

一、研究途徑

研究途徑誠如學者魏鏞所言：「研究公共政策，猶如其他學問一般，必須就選擇適當的研究途徑（approach），就是從不同的面向（dimension），就不同的重點，來描述公共政策的過程，並加以解釋及預測可能的發展，而這些研究途徑就是社會科學方法論的模型建構（model constructing）[12]。」

[10] 易君博，《政治理論與研究方法》，台北：三民書局，1990 年，頁 98。

[11] 郭華倫，〈關於研究中國大陸問題之方法〉，《中共問題論集》，台北：國立政治大學國際關係研究中心，1982 年，頁 383。

[12] 魏鏞、朱志宏、詹中原、黃德福等，《公共政策》，台北：國立空中大學，1991 年，頁 37。

1、政策的定義

　　政治科學之父 Lasswell 在其與 A.Kaplan 合著的「權力與社會」（Power and Society）一書中將政策定義為：「政策是為了實踐某目標價值而設計的計畫，政策程序應包含釐定、頒佈及執行」；而根據牛津英文字典對於政策（policy）一詞的定義，則為：「一套被政府、政黨、統治者、政治家等人所採用、執行的行動程序；一套基於方便、利益而採用的行動。」[13]換言之，政策不僅僅只是政治機構或從政人士針對公眾議題提出的計畫或方案，更是政治運作或官僚制度的結果，也是採用和執行的行為。因此，在政策研究上的主題，不只是單純的政策內容分析，同時也涵括了政策制定的動態過程，以及政策與政治的互動關係[14]。

2、政策研究的範圍

　　若按照學者戴依（Thomas Day）所提出的：「公共政策是政府選擇的一切作為或不作為」。事實上，公共政策研究的範圍包括了政策本身的研究（analysis of policy）——簡稱為政策研究，以及為了政策而研究（analysis for policy）——簡稱為政策分析。政策研究主要是由學術社群所發動，其目的是

[13] 有關於「政策」更深入的討論，可參見：Michael Hill 著，林鍾沂等譯，《現代國家的政策過程》，台北：韋伯出版社，2003 年。

[14] Lasswell 即認為政策研究包括了兩大類的知識型態：政策內容和政策過程，但晚近學者則認為政策與政治之間的互動亦為政策研究者重要的研究課題之一。可參見：Michael Hill 著，林鍾沂等譯，前揭書，頁 6～10；丘昌泰著，《公共政策——基礎篇》，台北：巨流出版社，2000 年，頁 59～74。

希望了解公共政策過程及公共政策本身，呈現出政策描述性和詮釋性的傾向；而政策分析則是由政府部門或民間智庫所著重，其目的則是希望設計實際的政策藍圖，呈現出規範性和理想性的傾向[15]。而根據 Hogwood and Gunn 所提出的分析類型，則又以政策研究和政策分析的概念為基礎，進一步提出公共政策研究的七個次領域，而如圖 1-1：

政策內容研究：描述和解釋特定政策的生成與發展。

政策過程研究：描述政策問題如何形成，且嘗試評估不同因素在議題發展上的影響。

政策輸出研究：解釋政策產出究竟是受到哪些因素的影響。

政策評估：指涉政策的影響及分析政策對於群體的影響。

決策的訊息：匯集相關政策資訊，協助決策者做出決定。

過程的倡導：係指分析者對於改進決策系統的嘗試。

政策的倡導：提出特定的政策方案與觀念，向社會大眾宣揚政策的活動。

政策研究				政策分析		
政策內容研究	政策過程研究	政策輸出研究	評估	決策的訊息	過程的倡導	政策的倡導

圖 1-1　公共政策研究領域

資料來源：參閱 Hogwood and Gunn，1981：28~29。

3、政策過程理論（policy process theory）

[15] 丘昌泰，前揭書，頁 3。

社會科學家相當重視政策過程的「政治性」，重視政治因素在政策過程中所扮演的關鍵性角色。而政策過程就廣義來說，幾乎包括從「問題出現」到「問題解決」的階段。故學者拉謝斯基就指出：公共政策是許多步驟或階段的產物，過程相當曲折，可能某一步驟無法通過就會改變其他步驟，故他認為公共政策應包含問題認定、議程設定（Agenda setting）、政策規劃、政策採納、政策執行與政策評估[16]。就狹義的定義而言，政策過程僅包括從「問題出現」到「政策規劃」，至於「政策執行」與「政策評估」則不在此範圍內。不過折衷來說，按學者丘昌泰的說法，政策制定過程應是指公共部門（Public sector）形成政策的過程，政策過程所處理的是公共問題，私人問題必須具備充分的公共性（Publicness），才能列入政策議程加以處理[17]。

而學者史塔林（Starling）也認為：政策制定過程是指公共部門實際制定公共政策的過程，這個過程通常充滿「政治性」，故步驟包含需求認定、建議形成、政策採納、政策執行、政策評鑑[18]。由此可見，政策過程應該是具備動態性、互動性、彈性與流動性，政策過程不僅是技術理性的過程，而是政治與社會過程。同時，政策制定過程是一項公共政策的實際形成過程，必然涉及許多政策參與者，且過程中充滿政治性。

[16] Mark E. Rushegsky, Public Policy in the United States, Pacific Grove（CA: Books/Cole Publishing Co.1990）.

[17] 丘昌泰，《公共政策當代政策科學理論之研究》，台北：巨流出版社，1995 年，頁 105。

[18] Starling, Grover, the Politics and Economics of Public Policy（Homewood, ILL: The Dorsey Press.1979），pp10-15.

所以，政策制定過程基本上是政策循環的過程，包括[19]：

（一）議題設定：公共問題被立法、行政機構列為公共議程的一部份。

（二）政策規劃：界定問題、匯集與支持反對的利益、解決問題的途徑。

（三）政策執行：政策執行綱領的規劃。

（四）政策評估：對於政策影響與政策過程的評估。

（五）政策終止：公共政策可能由於失去支持，為達成目標或成本太大而停止。

二、研究方法

在本書的研究方法上，將採用文獻分析法（documentary method）、歷史分析法（historical method）、訪談法（interview method）。

1、文獻分析法（documentary method）

文獻分析法是主要是透過固有的文獻資料為資料來源與分析基礎。此方法嘗試系統化地去重新掌握複雜的事件、議題、人物等社會現象，除了提供更多歷史事件的證據、增進對現象的瞭解外，也是檢測大規模社會結構變數與過程的重要參考來源。所以，文獻分析法所蒐集的資料來源則可包括如政府公報、會議記錄、報紙等公開的文獻以及私人的文獻。

本書主要蒐集中共官方所發表的旅遊政策文件、法令、

[19] 丘昌泰，前揭書，頁 108。

統計資料；兩岸三地有關中國大陸出境旅遊專書、文章、期刊、論文、研究報告、統計年鑑，以及網際網路與報章雜誌的相關報導資料。主要蒐集的來源有中共國家旅遊局、香港旅遊局、世界旅遊組織（WTO）、行政院大陸委員會、國家圖書館、國立台灣大學圖書館、政治大學社會科學資料中心、台北市立圖書館等之相關藏書、期刊、雜誌、報紙，以及有關學者之專論、報告。

2、歷史分析法（historical method）

歷史分析法的運用，主要是避免文獻分析法和問卷調查法流於資料整理與造成「見樹不見林」的弊病，並能夠掌握歷史資料來陳述和分析事實演變的因果關係；在政策變遷的研究上，實有必要針對某種特定時空所發生的事實以瞭解其前因後果的關連性，才能重建過去的演進規律，並做有效的歸納、解釋和預測。本書正欲透過歷史分析法，研究自中國大陸出境旅遊政策的調整與變遷，試圖找出決策者決策過程與外在環境之間的相關性，以利於剖析中國大陸出境旅遊政策變遷的因果脈絡。

3、訪談法（interview method）

訪談法，則是作為完備本書內容的方法之一。由於本書的研究目的與性質，亟需透過與政策制訂參與者的訪談，還原政策變遷過程與政策制訂者的思維邏輯，因此，利用訪談法將有助於我們對於中國大陸出境旅遊政策變遷更進一步的認識。此外，對於中國大陸出境政策相關參與者的訪談，也有助於釐清政策輸出後的影響與評價。

第四節　範圍與限制

一、範圍

1、概念界定

　　「中國大陸」：本書所稱之中國大陸並不包含香港與澳門地區。雖然港澳地區就政治界定是屬於中國大陸的領土範圍，但在國家旅遊局與整體政策的定位來說，港澳地區仍屬於出境旅遊的範疇，故本書在討論中國大陸出境旅遊政策也是依循此一標準。

　　「出境旅遊」：本書所稱之出境旅遊是指中國大陸人民自行支付費用，由國家旅遊局特許經營的旅行社來組織旅遊團，前往他國的旅遊活動。按照中國大陸出境旅遊的發展過程與政策的界定包含「港澳旅遊」、「邊境旅遊」以及「出國旅遊」。

2、主題界定

　　中國大陸旅遊政策主要區分為三大項，分別為入境旅遊、出境旅遊與國內旅遊。而本書主要針對中國大陸出境旅遊政策作探討。

3、時間

　　出境旅遊政策是中國大陸改革開放後的產物，改革開放前並不允許公民自費出國旅遊，僅限於公務出國。同時，此旅遊政策主要是由出境探親發展而來，亦即一九八四年國務院批准開放中國大陸人民赴港澳地區探親旅遊。故本書研究

的時間點主要著眼於一九七八年中共第十一屆三中全會後迄今的政策分析。

由於中國大陸出境旅遊政策所影響的層面相當的廣,包括政治、經濟、社會、文化、外交與教育等面向。限於能力與篇幅有限,本書僅針對政治、經濟、社會等三層面,嘗試進行大陸出境旅遊政策的總體分析。

二、限制

若由研究方法觀之,本書最大的限制則源自於目前兩岸關係的現況以及中國大陸對於政策面的政治敏感性,因此作者在訪談過程中,攸關中國大陸現實政治的動態情狀,相關政策制定參與者並無法告訴筆者真實的情況,造成本書的重大研究限制。特別是影響中國大陸出境旅遊政策制定的政治因素、中國大陸出境旅遊決策系統與決策過程的部分,基於中共一貫的黑箱作業,外界很難一窺其決策資料,其真實的數據亦很難取得,僅能就中共國家旅遊局的政策文件與定期公布的統計資料,略知目前中國公民出境的現況,故外界所能得知就僅是出境政策的產出,無法探知出境旅遊政策的決策過程及中共旅遊決策系統所做決策之真正內幕與詳情。

由於政策內容分析的研究,其限制主要在於對於文獻資料的蒐集、整理與詮釋。諸所皆知,研究公共政策,即使是在民主國家的資訊開放社會中,許多資料仍必須從官僚體系中去取得,必然可能會有所疏漏,何況現仍屬於威權國家的中國大陸。故本書僅能盡可能針對中共官方所公布的旅遊文件、政策的宣示以及相關旅遊統計數據,客觀地進行政策研

究，並輔以學者專家的研究意見及報刊雜誌評析報導，以期達到更為詳實客觀的分析研究。

第五節　政策分析架構

本書之政策分析架構，見圖 1-2，係根據政策過程理論，將中國大陸出境政策視為一個動態的政治體系，透過「環境因素→議題設定→政策規劃→政策執行→政策影響評估」的動態過程，中國大陸旅遊決策機制為了因應內、外環境因素與變遷，必須進行政策調整與反應，形成政策與環境互動的研究架構。

1、環境因素

政策的制訂受到環境中各因素的影響。本書將去探討中國大陸制訂定出境政策的內、外環境因素。內環境為中國大陸內部因素，外環境則為國際因素。

2、議題設定

「議題設定」是指當決策單位經由內外因素影響，而必須針對問題進行界定。

3、政策規劃

當議題界定後，決策單位必須進行政策規劃，包括決策過程本身，以及政策的產出。故當影響中國大陸出境政策的環境因素成為議題後，「中國大陸旅遊決策機制」必須將以處理，故本書將去探討「中國大陸旅遊決策機制」的組織、職能與決策過程。

4、政策執行

　　當中共旅遊決策機制所做出的政策內容，包含決策與行動，即為「「中國大陸出境政策」，故此時必須探討政策內容，包括相關法規與其執行現況。本書主要探討中國大陸出境政策的現階段執行情形與對外國、區域發展出境旅遊的現況分析。

5、政策影響評估

　　由於任一政策對外界各層面都會造成影響。故本書將探討中國大陸出境政策產出之後，將如何影響「政治」、「經濟」與「社會」各層面，同時也會影響「中共旅遊決策機制」在下一步思考「中國大陸出境旅遊政策」上的規劃與產出，形成一個互動的動態過程。

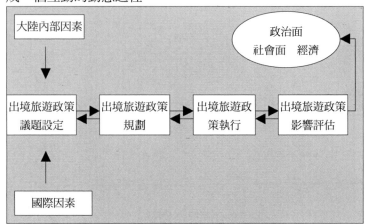

圖 1-2　本書之政策分析架構圖

資料來源：作者自行整理

第二章　影響中國大陸出境旅遊政策的制訂因素分析

　　影響中國大陸出境政策的環境因素與制訂背景，可分為內環境與外環境因素兩層面。本書將內環境因素視為「中國大陸內部因素」，充分影響中國大陸出境旅遊決策，歸納為政治、經濟與社會三面向。政治面向包括中國大陸將出境旅遊政策視為國際統戰的一環，利用開放中國大陸民眾出國觀光，作為外交與經貿的談判籌碼，來擴大中共的國際影響力；同時可用來展現中共國力，進行國家行銷等工作。經濟面向，則是在中國大陸經濟發展到一定程度，國民年平均所得大幅提昇，許多民眾已經有能力得以出國觀光，並藉由開放出境旅遊來提升整體旅遊產業，帶動其他相關產業的發展，進一步來成為未來國民經濟的增長點之一；同時，出境旅遊政策必須考慮到外匯的因素，而出境旅遊雖然會流失外匯，但對於抒解中國大陸通貨膨脹的壓力，仍有相當大的助益。社會面向則是取決於藉由出境旅遊來滿足民眾的期待與需求，讓中國大陸民眾可以經由出國觀光來增廣見聞，提升國際觀，並有助於公民素質的提升。

　　此外，本書將「國際因素」視為影響中國大陸出境旅遊政策的制訂的外環境因素，共歸納成政治與經濟面向。政治面向包括各國基於本身的政治目的與外交考量，將開放大陸民眾來該國觀光，作為談判的籌碼，與中國大陸簽訂出境旅

遊協議。經濟面向則是各國基於經濟發展與國際貿易的角度，以開放產業市場、公平互惠原則或平衡外匯的策略，要求中國大陸開放民眾出國旅遊，以用來促進該國的經濟發展，並創造外匯與增加就業機會。故以下擬針對中國大陸內部因素與國際因素，作一概括性分析與探討。

第一節　中國大陸內部因素

一、政治面

　　由於在過去中國大陸是政治掛帥，旅遊也只是淪為替政治服務的工具。改革開放後，雖然奉行市場經濟，但是中共在「以黨領政」體制不變之下，依舊採取「經濟放鬆，政治抓緊」的策略，來維繫其政權的穩定。特別是將發展經濟搞成類似「政治運動」與「全民運動」，不斷強調「群眾路線」，更是中國大陸不同於其他民主國家之處。故中共在制定各項政策時，仍免不了隱含政治層面的思考。而中國大陸出境旅遊政策雖然只是一項單純的旅遊政策，但牽涉中國大陸人民出入境以及外交談判，更加上出境旅遊與統戰工作可以互相配合，故其制定時仍須考量以下政治因素：

1、國際統戰的策略

　　早在中共建政初期，為了獲得各界人士的支持，藉由觀光旅遊來進行宣傳成為效果最為卓著與直接的方式，也就是所謂的「統一戰線」工作的一環。統一戰線（簡稱統戰）其方法是「結合次要敵人，打擊主要敵人」，也就是所謂的「聯左拉中

打右」，正如毛澤東在一九三九年所言，將「統戰」、「武裝鬥爭」與「黨的建設」並稱為三大法寶[20]。當時，統戰的目的主要是華僑與港澳人士為主。到了一九五〇年韓戰爆發，中共遭到以美國為首的西方國家的外交圍堵與經濟制裁，使得統戰的工作更為顯著，而統戰的對象也由華僑增加外國人士。

　　到了一九六三年到一九六五年，此時中共的統戰焦點主要針對國際。毛澤東除了進行所謂的「國內反修」外，更積極進行「國際反修」，也就是反對赫魯雪夫修正主義，毛澤東直接斥責蘇共搞「三和一少」，就是對「對帝國主義、反動派、修正主義和氣一點，對亞非拉人民鬥爭援助少一點」，因此中共要自立門戶，取代蘇聯成為第三世界的領導者，其中觀光旅遊就成為拉攏亞洲、非洲、拉丁美洲等國家的利器。然而，吾人可從這一時期發現，中共因為對外影響力薄弱，故而加強、認真的執行統戰策略。同時，中國大陸旅遊主要還是以在國內進行政治性的外事接待為主，對象除了華僑外，大多是共產陣營與第三世界的人民，主要目的在於宣傳與建立關係。至於當時的出境旅遊，因為中共的鎖國政策，而受到極大的限制，除了少數人可以因公務出國或者到共產陣營與第三世界國家留學外，根本無法進行自費出國旅遊。

　　到了改革開放初期，鄧小平提出「國家進入了以四個現代化為中心的歷史階段」，因此，必須「團結一切可團結的力

[20]　景杉主編，《中國共產黨大辭典》，北京：中國國際廣播出版社，1991 年，頁 130。

量」[21]來建設中國大陸。故既然要團結，「統戰」就再度受到中共當局的重視，此後就將新時期的統戰，正式命名為「愛國統一戰線」，這顯示出中共的統戰不在以階級來區分，而是以愛國來區分。故這時期的統戰工作，一是國際的反霸權統一戰線，二是國內範圍的愛國統一戰線。所以中國大陸開始在一九八四年開放港澳探親遊，一九八九年開放赴新馬泰三國的探親旅遊，利用中國大陸民眾可以赴港澳地區與新馬泰探親的方式，來爭取港澳同胞與海外僑胞的支持。

但是，在八九年天安門事件的影響下，中國大陸相對處於孤立狀態，不但國際間加以譴責與制裁，中國大陸入境人數不斷減少，其內部也因政治情勢的緊張，包括必須封鎖消息與防止民運異議份子的出逃，有一陣子相當嚴格限制中國大陸人民出入境。中國大陸為打破此孤立狀態，在鄧小平九二南巡後，提出市場經濟的觀念，利用中國大陸廣大而潛力的市場，來吸引國際經濟的高度重視。中共在一九九三年十一月再度召開「全國統戰工作會議」，除了繼續強調「建設四化，統一祖國，振興中華」三大任務外，主要特點在於確立「以鄧小平建設有中國特色社會主義理論為指導思想」，增加對黨外知識份子、非公有經濟代表人士、臺港澳同胞及海外華僑第二、三代知名人士作為新統戰工作的對象，其中並將港澳同胞與非公有制經濟代表人士列為主要的統戰對象[22]。因

21 鄧小平，《鄧小平論統一戰線》，北京：中央文獻出版社，1991年，頁156。

22 中共年報編輯委員會，《中共年報：1994年》，台北：中共研究雜誌社，1994年。

此在九〇年代，中國大陸不斷放寬民眾赴港澳旅遊的範圍，除了可加強對港澳地區的統戰力度外，更對港澳地區的經濟有很大的幫助。同時，邊境旅遊也開始蓬勃發展，透過邊境貿易的方便性，加強中國大陸與邊境國的經濟、文化交流，來擴大其影響力。

二〇〇〇年十二月四日，中共在北京召開全國統戰工作會議，此次會議由中共建政以來最高規格的統戰會議，中共所有的領導人從江澤民到七個政治局常委、政治局委員、中共中央統戰部到全中國大陸各省、市的統戰幹部都參加此會議。尤其當中共推動改革開放已有二十餘年，中國大陸的國力與國家地位也明顯提升，中共仍然繼續強調統戰策略，並且以最高規模來召開，強調在新世紀的三大任務中，證明統戰的角色仍有其不可取代性。所謂的新世紀三大任務，一是在社會主義經濟現代化的過程中啟動社會主義民主現代化的改革；二是確定在統一祖國工作，要求反獨促統；三是在外交工作上發揮華僑的力量和獨特優勢，以增加中國大陸與其他國家人民之間的理解，促進雙方的經濟發展和文化交流。從這統戰新三大任務中，可以得知，中共除了加強對內與對台的統戰力度外，更明顯欲利用外交統戰的方式，來擴大其國際影響力。

故從二〇〇〇年以來，中國大陸不斷進行出境政策的調整，尤其開放出國旅遊的國家在二〇〇〇年就先後開放了日本、越南、柬埔寨、緬甸、汶萊，二〇〇二年開放了尼泊爾、印尼、土耳其、馬爾他、埃及等國，二〇〇三年更開放了德國、印度、克羅埃西亞、南非、斯里蘭卡、馬爾地夫、古巴

與巴基斯坦等國,來顯示出中國大陸人民已經有能力出國,並經由人民出國旅遊,來進行宣傳,加強外國人民對中國大陸的理解。此外,二○○三年中國大陸同香港與澳門簽訂《關於建立更緊密經貿關係的安排》,試點開放大陸居民赴港澳自由行,來刺激港澳低靡不振的旅遊市場,並更進一步舒緩自七一大遊行後與香港的緊張關係。而這都充分顯示出,中共發展出境旅遊很大的原因是要達成其統戰的目的。

綜觀中國大陸出境旅遊政策的形成與其統戰策略的轉變,基本上是息息相關。在中共建政初期,其對外政策比較清楚理解到中國大陸所處的位置和社會主義在國際上的發展趨勢,故統戰策略一直是中共維護自身利益,完成自己政策目標的重要手段。在對外統戰方面,八○年以前比較傾向以意識型態利益掛帥的定位方式,在國際上策略主要是聯合弱小,對抗美蘇,故根本沒有發展出境旅遊的考慮。八○年代後中共在自身利益的定位轉向國家利益,因此在國際上姿態較低,不主動樹敵也沒有明確的對手,故在平等的基礎上聯合,在利益的基礎上鬥爭[23]。所以,當時的出境旅遊政策才開始發展所謂的港澳探親遊,並在平等互惠的貿易基礎上發展邊境旅遊。到了九○年代初期,蘇聯與東歐的共黨相繼瓦解,以及六四天安門事件的影響下,國際大環境明顯不利於中國大陸的的社會主義,故中共採取較低姿態,首先喊出建立國際社會的新政治,經濟秩序的口號,一方面替自己解圍,爭

[23] 楊開煌,〈中共統戰會議之分析-兼論兩岸學界對統戰之研究〉,《遠景季刊》,台北:遠景基金會,第2卷第2期,2001年,頁123。

取時機,一方面則進一步觀察國際走向,確定新的統戰策略。故當時中共試探的先開放新馬泰三國的出國旅遊,並加強邊境旅遊與港澳遊的力度,來積極加入國際舞台。

九〇年代後期至今,經濟全球化趨勢的發展,國際情勢也轉變成為一超多強的局面。而中國大陸隨著國力增強,也開始積極謀求建立不結盟、不對抗、不針對第三方的大國關係[24],其統戰策略也正如上述所說的新三大任務,除了加強與周邊國家的關係發展,並堅持實行睦鄰政策,同時積極與世界各國加強聯繫與交往,來擴大其國際影響力,故這時期加快開放出境旅遊市場,確實也符合其國際統戰的目標。

2、國際戰略與外交政策的考量

兩國之間的正式外交發展往往直接影響雙方的旅遊活動,當兩國之間的關係密切而友好時,自然有助於相互旅遊產業發展。此外,旅遊業的發展也可以促進兩國人民之間的往來與瞭解,進而增加彼此之間的友好關係。此外,許多學者都從政治角度觀察旅遊對世界和平的觀點,強調旅遊能夠促進國家完整與國際間的瞭解、友好和平。而且,這種觀點承認旅遊具有改善和其他國家政治關係途徑的重要性。甚至學者 Kaul 還提出「政治穩定、國家之間關係的改善與世界和平等因素都加速了旅遊的發展,世界旅行就是國際合作的根本表述[25]」。

[24] 文井,《中國新領導集體向世界展示外交新風範》,香港:紫荊雜誌社,155 期,2003 年 9 月,頁 7-9。

[25] Kaul, R.N. Dynamics of Tourism, vol. 1 the phenomenon, Sterling

　　從一九七八年開始，中國大陸的外交關係隨著改革開放而趨於正常化，在「獨立自主的和平外交政策」與「和平共處五原則」的條件下[26]，對外關係的穩定提供了旅遊業發展的基本要件。但是在一九八九年六四天安門事件後，中共面臨全世界的不諒解與經濟制裁，使得旅遊業面臨最低潮的時段。所幸一方面當時的中共外交部長錢其琛採取「近睦遠通」的外交策略，另方面藉由開放旅遊來增加國際的宣傳力度，與增進海外的人士瞭解，使得對外關係才逐漸恢復。但隨著蘇聯垮台與冷戰結束，中共深知九〇年代開始「關係複雜化、集團鬆散化、外交多邊化、合作區域化」的時代已經來臨，開始採取全面性交往、建設性交往方針，分別與世界重要國家建立夥伴關係。其目的是為了周旋於美國超強的周邊，突破美國與各國的戰略圍堵，逐步侵蝕美國的超強地位。這種「主動出擊」的戰略方針，打破了過去中共不稱霸的傳統，也不再跟第三世界國家「以和為貴」，它正以「棍棒」（stick）與「胡蘿蔔」（carrot）的霸權姿態出現於國際社會。

　　因此，綜觀中共九〇年代的國際戰略與外交政策雖然仍聲稱是堅持「獨立自主、求同存異、和平共處、建立國際政經新秩序」的毛、鄧外交哲學，但實質上要比毛、鄧時期的作為積極進取得多。因此，中共總體的全球外交戰略所依據的是：立足於東亞，依託在亞洲大環境的和平與發展，再聯合環太平洋經濟圈的政經實力，縱橫於美洲與歐洲，並幫助第三世界的崛

Publishing Co., New Delhi, 1985, pp.5, 51.

[26] 和平共處五原則即「反霸權、反殖民主義、反帝國主義、維護世界和平、重視和平」等五原則。

起，打破美、歐壟斷全球、獨霸全球的戰略構想。為此，亞洲
太平洋既是後冷戰時期的全球戰略中樞，也是中共全球戰略的
基調[27]。為了實行這一全球戰略，自一九九五年以來中共高層
即利用訪問外交，積極拉攏第三世界國家，例如以江澤民、李
鵬、朱鎔基等第三代領導人，乃至第四代的胡錦濤、溫家寶為
主的中共黨政高層已先後訪問世界五大洲的六十多個國家，並
已與全球一百六十多個國家建立外交關係。然而就中共的實際
外交作為來檢測，中共高層頻密的外交出訪，卻是植基於制衡
美國及環繞著反圍堵的戰略意圖而來，十分明確與彰顯[28]。尤
其值得注意的是，儘管中共強調持續扮演第三世界國家支持者
的角色，要加強彼此在經貿與文化上的交流，然而實際上，中
共在經貿關係及爭取國際貸款方面，不僅與第三世界國家關係
日進疏遠，反更造成激烈競爭之勢。尤其中共立足持續貫徹反
霸主義的「多極化國際格局」，自蘇聯解體後，中共提倡的反
霸，實則專指反美而言。

　　中共第四代領導人上台後，為確保中國大陸經濟的發
展，當前中國大陸的國家發展理念和國際外交戰略，開始奉
行「和平崛起」的戰略。「和平崛起」戰略最早是由二○○三
年十一月三日，中共中央黨校原常務副校長、中國改革開放
論壇理事長鄭必堅在博鰲亞洲論壇發表《中國和平崛起新道

[27] 王崑義，〈中共全球戰略的轉變〉，《國策期刊》，第 173 期，1997
年 9 月。

[28] 潘錫堂，〈從中共高層出訪看其外交戰略〉，中華日報，2002 年
4 月 24 日，第 9 版。

路和亞洲的未來》演講，首次提出「中國和平崛起的概念」[29]。
到了二○○三年十二月十日，國務院總理溫家寶在美國哈佛
大學演講，首次全面闡述中國「和平崛起」的思想，明確把
中國大陸選擇的道路稱作「和平崛起的道路」。而中共國家主
席胡錦濤也在同年十二月二十六日紀念毛澤東誕辰一百一十
週年座談會上，再次強調中國大陸要堅持和平崛起的發展道
路和獨立自主的和平外交政策。故中共高層就和平崛起戰略
開始定調，二○○四年三月十四日，溫家寶在十屆人大二次
會議的記者會上，重申中國大陸和平崛起的定義是：第一，
中國大陸的崛起是要充分利用世界和平的大好時機，來努力
發展，必藉由中國大陸的壯大，來維持世界和平。第二，中
國大陸的崛起應該憑藉本身國內廣大的市場、充裕的勞動力
以及雄厚的資金，以及制度的改革。第三、中國大陸的崛起
不會偏離世界發展的主流，會持續堅持對外開放的政策，在
平等互利的基礎下，與世界各國發展經貿關係。第四、中國
大陸的崛起需要很長時間，要好幾代人共同奮鬥。第五、中
國大陸的崛起不會威嚇世界各國，就算強大也不會稱霸。[30]

　　而之所以中國大陸開始奉行「和平崛起」戰略，主要是
因為以往中共高層關注的是如何崛起的問題，而對崛起的外
部環境顯得不在意。但從世界歷史來看，任何一個大國的崛
起必然對現存國際關係產生重大的衝擊，故自九○年代初期
以來，「中國威脅論」在國際社會世界一直就沒有中斷過，接

[29]　請參見中國網，http://www.china.org.cn/chinese/MATERIAL/540646.htm
[30]　人民日報，2004 年 3 月 15 日。

者又有「圍堵中國論」。由於「中國威脅論」對中國大陸的負面影響相當大，這樣的論點對中國大陸的崛起形成了圍堵，故中共開始提出「和平崛起」戰略就是為了有效回應「中國威脅論」[31]。

中共認為中國大陸「和平崛起」已具備四個條件，一是國家利益、國家戰略和發展目標符合二十一世紀的發展主題，二是中國大陸已經具備融入國際體系比較成熟的理念、體制、物質基礎和人才，三是中國大陸在國際體系中的地位由局外人成為體制內主流派和體系的維護者，四是中國大陸面臨可塑性比較強的國際環境[32]。故中共高層已定下力爭二十年甚至更長的經濟增長「黃金期」，務必使中國大陸經濟社會發展大幅提升，故任何有關不利於中國大陸發展的外交因素乃至兩岸關係都會盡量去排除，以順利達到「和平崛起」的戰略目標[33]。

故探討中國大陸在制訂出境旅遊政策的過程中，如何達成國際戰略與外交政策的考量，就扮演相當關鍵的因素。比如說二○○○年，中共一艘購自烏克蘭的航空母艦「瓦雅格號」欲通過黑海的博斯普魯斯海峽，遭到土耳其的禁止。這件事延宕了近一年，雙方透過官方與非官方的談判與斡旋多

[31] 鄭永年，〈和平崛起與大中國圈的整合〉，新加坡聯合早報，2004年3月24日。

[32] 李慶四，〈中國和平崛起的國際環境與國際戰略〉，國際先驅導報，2004年4月7日。

[33] 楊憲村，〈兩岸正進入危險高峰期〉，中國時報，2004年5月13日，第十三版。

次未果。最後只有在中國大陸納入土耳其成為其官方的指定的旅遊目的國，土耳其方改變心意，原因是每年將近有二百萬的大陸觀光客會至土耳其洽商旅遊，可以替土耳其帶來龐大的經濟利益。

又如中共高層所述的論點，歐洲和中國大陸都處於和平崛起的過程中，尤其歐盟已經成為世界一體化程度最高、綜合實力雄厚的國家聯合體，中共希望歐盟能夠在國際事務發揮越來越重要的角色[34]。同時，歐盟的國際戰略角度與中國大陸有許多共同點，都是贊成多邊主義，主張尊重文化的多樣性，並與世界各國發展戰略伙伴關係。更重要的是，中國大陸的「和平崛起」有利於「中」歐之間的合作，隨著歐盟在中國大陸投資不斷擴大，「中」歐經濟互補性與合作的潛力成為雙邊關係的重要基礎。故二○○三年十月三十一日舉行的中歐領導人第六次會務，中國大陸官方在北京與歐盟簽署《中歐旅遊目的國地位諒解備忘錄》，並與丹麥、英國、愛爾蘭達成聯合聲明，代表中國大陸的旅遊團組團至歐盟旅遊的路從此開通。到了二○○四年五月中共國務院總理溫家寶首次前往歐洲訪問，時值歐盟剛實現其歷史上最大規模的擴大，先後有十個國家加入了歐盟，使歐盟成員國擴大為二十五個，成為世界上首屈一指的經濟體和獨一無二的政治體。溫家寶此行對中國大陸與歐盟國家互動將有重要的經貿與戰略意義，尤其是向歐洲發出強烈的信號，即中國大陸將更加重視和歐盟的關係。換言之，中國大陸的出境旅遊市場也是促進

[34] 文匯報，2004 年 3 月 21 日。

與歐盟經貿、外交關係的潤滑劑。

當然,中國大陸也會強硬的將出境旅遊政策用來作為外交談判的籌碼,以換取其所需的政治利益。例如,二〇〇四年五月,媒體報導中國大陸與加拿大的旅遊談判宣告破裂。本來中加旅遊談判若成功,將促進中國大陸與美國的旅遊談判,但據中共國家旅遊局不具名的官員承認,談判破裂的原因同旅遊無關,完全是政治因素的影響。同時加拿大談判官員表示,雙方的協議草案早已擬定,但中國大陸方面遲遲不肯簽署,原因是加拿大如果願意將正在加拿大尋求政治庇護的遠華案首要嫌疑人賴昌星遣返回中國大陸,那麼中國大陸立即就可以簽署協議。另方面則與加拿大總理馬丁接見西藏精神領袖達賴喇嘛有關,因為中國大陸曾在馬丁接見達賴喇嘛之前,就已表示相當的不滿,並揚言會影響雙方的經貿關係[35]。

從上所述,由於中國大陸的出境旅遊市場發展迅速,世界各國莫不搶食此塊大餅,積極尋求外交途徑來成為「中國公民出境旅遊的目的地」(簡稱 ADS)[36]。因此中共當局就可以據此作為國際戰略與外交談判的籌碼,並進一步拉近與世界各國的關係,顯現其大國外交的影響力。同時。中國大陸

[35] 〈中加旅遊談判破裂,政治因素作祟〉,中國時報,2004 年 5 月 7 日 14 版。

[36] ADS 即 Approved Destination Status 的縮寫,是九〇年代才出現的新詞語。由於中國大陸出境旅遊情況特殊,故開放旅遊目的國必須經握中、外兩國政府攸關部門的協商,將某國國家確定為中國公民出境旅遊的目的地國家,該國家接受中國公民作為旅遊者入境,給予旅遊簽證,中國大陸境內的旅行社只能組團到政府正式確定的目的地國家旅遊。

「和平崛起」的基本核心，就是要與世界各國和平相處，積極發展經貿關係，從和平的概念來看，發展出境旅遊就是促進世界和平的方式之一，也是跟世人宣示，中國大陸願意跟世界各國和平交往，不會具有威脅性。故從以上國際外交戰略的考量，就成為影響出境旅遊政策制訂的因素之一。

二、經濟面

　　按照旅遊發展的定義來看，任何一國的出國觀光旅遊會有所發展，除了政治層面的開放外，必須經濟發展與國民所得到達一度程度。因此，中國大陸出境旅遊政策的制訂，除了前述政治面的考量外，中國大陸經濟持續發展，帶動國民所得的不斷提高，尤其沿海城市居民的收入不斷增長，刺激人民出境旅遊需求，更是制訂出境政策的主要原因。同時，出境旅遊雖然會耗掉中國大陸的外匯，但是按照目前中國大陸的外匯存底已經達到四千零三十三億美元，個人外匯儲蓄也超過九百億美元，已不像改革開放初期，因外匯短缺而急需創匯與外資的投入，並且需要管制人民出境。故中國大陸出境旅遊政策，除了政治與外交的考量外，更會視中國大陸經濟發展的力度與貨幣情形來進行調整。

1、總體經濟發展與人民所得的提高

　　中國大陸的經濟成長至改革開放迄今不斷集中精力進行經濟建設，故在經濟領域上取得顯著的成就，25 年來的平均經濟成長率約9％。改革開放的結果不但使中共綜合國力大幅提昇，也在國際政治、經濟領域也具備相當的影響力。

　　而衡量一個國家的經濟國力，通常可以用國內生產總值（GDP）和進出口貿易總值兩項指標來衡量。就國內生產總值來看，據中共國家統計局最新所發佈的資料，二〇〇三年中國大陸國內生產總值達人民幣十一兆六千六百九十四億元，比二〇〇二年的十兆兩千三百九十八億元，增長 9.1%，為世界第六經濟大國[37]。尤其是在歷經美伊戰爭與 SARS 的影響，全球經濟都有增減的情形下，二〇〇三年中國大陸的經濟成長率，更顯現其經濟發展的強度。而二〇〇四年，中共國家統計局又公布第一季經濟情勢，在內部需求升溫與固定資產投資高速成長帶動下，首季中國大陸國內生產毛額（GDP）較去年同期成長了 9.7%，遠超過宏觀調控的 7%成長目標[38]。

　　就對外貿易而言，中國大陸對外貿易與吸引外資規模都不斷擴大，一九七八年中國大陸貿易總額為二百零六億美元，位居世界第三十二位；一九九〇年則增加至一千一百五十四億美元，這段期間中國大陸對外貿易總值平均每年成長 15.4%，全世界排名也由第三十二名竄升至第十六名。到了二〇〇一年中國大陸進出口貿易總值已達五千零九十八億美元，又比一九九〇年增長三點四倍，高居全球第六位。二〇〇二年，中國大陸對外貿易總額超過六千億美元，躍居世界第五大貿易國；二〇〇三年貿易總額為八千五百一十二億美元，超越法國成為世界第四大貿易國，預計二〇〇四年將首

[37] 根據世界銀行的資料，二〇〇三年 GDP 世界前五名依序分別是美國、日本、德國、英國、法國。

[38] 經濟日報社論，二〇〇四年四月十七日，第 2 版。

次達到一兆美元，將超過日本成為世界第三大貿易國。

　　同時，中國大陸吸引外資的速度與規模更是一枝獨秀。改革開放以來，中國大陸吸引的外來直接投資已累積到三千零六十億美元，連續幾年名列開發中國家最大外國投資流入國，全球五百大企業中，有四百家已在中國大陸投資或設立工廠。根據世界投資報告的數據來看，二○○一年，中國大陸獲得四百六十八點四六億美元的外資，居世界第六名，僅次於美國、英國、法國、比利時與荷蘭等國。所以，展望未來中國大陸經濟情勢，國際貨幣基金（IMF）、亞洲開發銀行，以及中國社會科學院、國家信息中心等研究機構之預測都相當樂觀，中共在十六大更表示將以建設「全面小康社會」為目標，表示將在二○○○年至二○二○年之間，GDP 將「翻兩番」，只要每年保持 7.18%的經濟成長率，屆時中國大陸的實力在全世界排名將躍升至第二位，僅次於美國[39]。

　　而隨著中國大陸經濟成長的態勢，人均所得也突破一千美元的大關，代表中國大陸人民越來越有能力可以出國。由於出國旅遊的主要消費市場是中上收入的階層，包括改革開放後的私營企業家、外資與三資企業的白領階級；以及中高級的教師、律師、工程師和高級技術成員。若根據中共國家統計局國民收入調查顯示，約有 20%的高收入者擁有受調查者 42.4%的財富，顯現中國大陸已出現高收入階層，其中年均

[39] 大前研一，《中華聯邦》，台北：商周出版社，2003 年 1 月，頁158。

收入在人民幣二十萬以上者，約佔總人數的 1%[40]，這代表一部份的居民收入水平已經達到中等發達國家的生活水準，而這些人無異就是出境旅遊最大宗。因此，中國大陸人民所得的增加，顯示出人民生活水準已由「溫飽」跨入「小康」的階段，尤其是按著中國大陸在九○年代所提出的「沿海、沿江、沿邊」的三「沿」戰略，沿海城市的經濟發展已經到達一定的規模，華東、華南沿海地區的國民生產總值約佔中國大陸的 59.32%，遠超過華中與西部地區[41]。故中國大陸出境旅遊在客源的分佈上，就以廣東為出境旅遊的客源大省，佔出境旅遊的總人數的三成，主要是前往港澳地區為主；其他依次為北京、上海、福建和浙江，這都顯現出沿海經濟的水平相當高，中國大陸也相當鼓勵沿海居民出國觀光旅遊。

總體而言，中國大陸的高度經濟成長，提供出境旅遊相當良好的發展空間，隨著人均所得的提高，出境旅遊可以成為直接市場調查的一種手段，也是提昇人民閱歷，開發人力資源的有效方式，目前中國大陸已經以許多企業開始重視獎勵性的出境旅遊[42]。同時留學旅遊的盛行，代表中國大陸人民有許多機會至外國學習新知識，並提高外語能力。故中國大陸整體經濟的穩定發展與人民所得的逐漸攀升，也就構成出境旅遊政策制訂的基本要素之一。

[40] 北京青年報，二○○○年四月二十四日。

[41] 劉江，《中國中西部地區開發年鑑二○○○-二○○一》，北京：中國財政經濟出版社，2001 年，頁 511-514。

[42] 張廣瑞、劉德謙、魏小安主編，《2000-2002 年中國旅遊發展：分析與預測》，頁 92。

2、外匯因素

所謂外匯（foreign exchange）可以分成靜態與動態兩個面向來解釋。靜態的觀點就是按照國際貨幣組織的定義：「外匯是貨幣行政當局（中央銀行、貨幣管理機構、外匯平準基金組織與財政部）以銀行存款、財政部庫券、長短期政府庫券等形式所保有，國際收支逆差可使用之債權」。就動態的觀點而言，主要是由於各國具有獨立而不同的貨幣單位，在履行國際支付之際必須先把本國通貨兌換成外國通貨，或把外國通貨轉化為本國通貨，這種不同通貨的兌換過程就是所謂的外匯[43]。

基本上，在評價一個國家的綜合國力時，其所具備外匯存底的豐厚程度也是主要的要素之一，因為外匯存底與黃金、特別提款權、基金組織中儲備等相較是國際儲備中最重要的部分，而國際儲備所代表正是一國家國際支付能力的保證，以及國家信用與國際競爭優勢的證明。同時，外匯最主要用來購買外國商品與勞務的需要，特別是發展中國家，需要外匯來支付大額的先進機械與設備。故通常國家都會希望多賺取外匯，並用來顯現其國際支付能力。

而旅遊業與外匯具有密切的關連性，旅遊產業發展規模越大，創造外匯的產值也越大，尤其以開發中國家最為明顯，例如二次大戰後的馬歇爾計畫，歐洲就以發展旅遊產業獲得

[43] 朱邦寧，《國際經濟學》，北京：中共中央黨校出版社，1999年，頁157。

大量外匯而促進經濟的復甦[44]；而中國大陸這幾年的經濟快速
發展，靠發展旅遊產業賺進許多外匯，也佔了很重要原因。
不過，創造外匯主要是入境旅遊才會發生，通常出境旅遊都
是會消耗外匯。例如當中國大陸觀光客在國外的消費支出就
會產生外匯支出，因為大陸人至外國消費，就外國來講代表
的就是「出口貿易」，其兌換的匯率遠高於外貿出口的匯率，
原因是一方面外貿過程中常有貿易壁壘的存在，另方面必然
有關稅的損耗，這對接待大陸旅客的旅遊國是外匯的創造；
但對中國大陸而言，出境旅遊就代表是外匯的耗損。又以國
際收支的觀點來看，當出境旅遊消費支出屬於借方，而入境
旅遊收入則屬於貸方。則借方與貸方相等時，就稱之為國際
收支平衡。這種情形相當罕見；當借方與貸方相加不等於零
時，就稱之為國際收支不平衡，若貸方大於借方，就是稱為
盈餘（favorable balance）、順差（surplus）或出超，反之則稱
為赤字（deficit）、逆差（unfavorable balance）或入超[45]。故
當出現逆差時，政府通常會積極增加外匯收入與鼓勵外資，
但是當面臨大幅順差時，則會面對外國的壓力，而要求開放
市場或者增加外匯支付國際商品與服務的消費。

　　中國大陸在改革開放初期的外匯存底只有十五點八億美
元，故早期中國大陸唯有積極發展入境旅遊產業來創造外
匯，鄧小平在一九七八年十月就說過「同外國人做生意，要
好好算帳。一個旅行者花費一千美元，一年接待一千萬個旅

[44] 陳思倫、宋秉明、林連聰，《觀光學概論》，台北：國立空中大
學，1998 年，頁 314。

[45] 吳武忠、范世平，《中國大陸觀光旅遊總論》，頁 304-305。

行者，就可以賺一百億美元，就算接待一半，也可以賺五十億美元；要努力爭本世紀末達到這個創匯目標」。國務院也在一九七九年十一月特別指出，「大力發展旅遊業，可以吸收大量外匯，為四個現代化建設累積資金，促進國內各項事業的發展。」故一九九六年中國大陸藉由發展入境旅遊所賺的外匯，就已達到一百零二億美元，達到當初鄧小平所說的目標。到了二○○三年，中國大陸外匯存底已經高達四千四百三十三億美元，高居全球第二名，其中藉由旅遊創造外匯收入就高達二百零三億美元，這都顯現出中國大陸目前外匯充足，創造外匯的速度之快已經超越旅遊已開發國家。因此，以目前中國大陸豐沛的外匯存底，就提供發展出境旅遊相當大的空間。

雖然，外匯的流失仍是影響到中國大陸高層在思考出境旅遊政策的考慮因素之一，尤其根據大陸學者粗略估計，中國大陸目前出境旅遊的支出總額可能相當於中國大陸目前入境旅遊所賺取的外匯收入[46]。但是以現在中國大陸龐大的外匯存底，若只是積極創匯，而沒有釋放一部份外匯，不但會遭到外國的貿易壓力[47]，同時也會影響經濟成長與引起通貨膨

[46] 張廣瑞、魏小安、劉德謙主編，《2000-2002 年中國旅遊發展：分析與預測》，頁 88。

[47] 貿易順差過於嚴重，容易引起國際間貿易摩擦。尤其兩國間貿易失衡，入超國家常對其對手國施壓。當中國大陸已成為世界工廠，很多產品都是經由其出口，故外國必定會要求中國大陸開放市場或者要求貨幣升值。如民國 70 年代台灣對美國大量出超，即遭到美國要求新台幣升值，保護智慧財產權等方面進行施壓，此與最近美國對大陸人民幣施壓如出一轍。故中國大陸

脹。尤其外匯存底過多，表示資源在國內未能有效利用。一個國家對外貿易發生出超，必然其國內儲蓄大於投資，超過的部分稱為超額儲蓄。儲蓄的目的原本是要用於投資，超額儲蓄就是未用於投資的儲蓄資源，而用之出口，但出口所得外匯又未用於進口，反成為出超[48]。

以外匯與經濟成長的關連性來看，美國與日本的例子最為明顯。美國外匯存底在一九九〇年時是五百零八億美元，二〇〇〇年降到四百三十四億美元，而日本同時期外匯存底，則從五百五十二億美元，劇增至三千八百七十七億美元。但是，一九九〇年代美國由於高科技領先發展，加速了經濟成長，創造了過去五十年中最繁榮的時代；而日本由於泡沫經濟的破滅，經濟不景氣籠罩整個一九九〇年代，為過去日本五十年中，經濟成長率最低的年代。證明美、日兩國外匯存底的增減，與經濟成長消長的趨勢完全相反。再者，中國大陸是外匯管制國家，不論出超收入外匯與外資的流入，都由中國人民銀行收購，故其外匯存底才會迅速累積。但外匯存底的大幅增加，有其負面的影響，除長期出超表示資源未能在國內有效利用，削弱了國內投資和國民生活水準的提升，與熱錢的大量進出，衝擊匯率、利率的變動，影響金融穩定外；更因中國人民銀行收購大量外匯，放出巨額的強力貨幣，有引發通貨膨脹與泡沫經濟的危機[49]。因此，國際貨幣

開放人民出國觀光，也是平衡國際貿易收支的作法之一。

[48] 經濟日報，〈剖析外匯激增的影響〉，2003 年 10 月 16 日，第 2 版。

[49] 經濟日報，〈破除外匯存底越多越好的迷思〉，2003 年 10 月 3

基金（IMF）曾對亞洲各國提出警告，認為外匯存底的大幅累積不僅為亞洲新興經濟體帶來新的風險，且已構成全球經濟新亂源，呼籲亞洲新興經濟體，有必要讓累增的速度慢下來。

　　所以，中國大陸在二〇〇四年第一季消費指數上漲2.8%，漲幅比二〇〇三年同期大幅提高二點三個百分點。就引起中共相關部門恐慌，擔心通貨膨脹陰影出現。尤其，中共國家發展與改革委員會價格監測中心就預測，二〇〇四年第二季居民消費物價持續攀高，將達到4%左右，其中糧食等基本民生消費品持續上漲將產生不容忽視的負面影響[50]。故之所以中共國務院總理溫家寶會在二〇〇四年三月在全國人大記者會發出經濟過熱警訊後，再度開啟宏觀調控機制，就是為了避免中國大陸再度出現通貨膨脹，導致經濟泡沫化。

　　總體而言，中國大陸現階段仍需要創造外匯，來維持國內經濟成長，並提升綜合國力，故未來兩三年出境旅遊開放的幅度應該不會太大。但是過多的外匯存底，卻沒有適度的釋放，將導致經濟過熱而引起通貨膨脹，同時還會增加與外國間的貿易磨差。因此，中國大陸除了逐步開放增加出境旅遊目的國與相關出境旅遊政策的鬆綁，出國結匯的制度也開始放寬。中共外匯管理局在二〇〇三年十月一日起，開始提高境內居民出入境外匯結匯限制，由過去的二千美元（港澳地區則限制一千美元）提高為出境時間半年以內的可以結匯

日，第 2 版。
[50]　中國時報，〈大陸通貨膨脹陰影浮現　恐影響民生〉，2004 年 5月 17 日，第 12 版。

三千美元，出境期間在半年以上者可結匯五千美元。根據旅遊業者的概算，中國大陸的出境旅遊，亞洲地區平均消費約一千到二千美元，歐美地區約二千到三千美元。若以每人消費二千美元估計，二○○三年十一假期間外流的資金約十二億美元左右，若再加上港澳旅遊的十四億人民幣（約美金二億元），將有高達十四億美元資金流向國外[51]。換言之，中國大陸當局已經開始調整出境旅遊政策所隱含的外匯因素，尤其外匯具有「兩面刃效應」，過多或大量流失對中國大陸整體經濟都非好事。

3、人民幣升貶因素

一國貨幣的匯率對旅遊具有相當大的影響，如表 2-1 所示。以出境旅遊而言，一九八○年到一九八四年，美元兌英鎊升值 40%，結果，造成當時前往旅遊英國的美國人增加了63%；又日幣在一九八六年大幅升值，造成日本人出國次數比一九八五年增加 11.2%[52]。換言之，當本國貨幣不斷升值時，本國人民就可以付較少的該國貨幣完成出國旅遊的行程，如此將增加出國觀光的意願。反之，本國貨幣不斷貶值時，則本國人民就必須會較多的旅遊成本，如此將會降低人民出國旅遊的意願。

[51] 經濟日報，2003 年 9 月 29 日。，

[52] 劉傳、朱玉槐，《旅遊學》，廣州：廣東旅遊出版社，1999 年，頁 118。

表 2-1　人民幣升貶值對中國大陸旅遊影響之比較表

幣值與匯率	兌換成本	出境旅遊成本與需求	入境旅遊成本與需求
人民幣升值（人民幣匯率下降）	兌換一單位的外國貨幣所支付的人民幣減少	中國大陸民眾出國旅遊成本減少，增加旅遊需求。	外國人入境大陸的旅遊成本增加，降低旅遊需求。
人民幣貶值（人民幣匯率上升）	兌換一單位的外國貨幣所支付的人民幣增加	中國大陸民眾出國旅遊的成本增加，降低旅遊需求	外國人入境中國大陸的成本減少，降低旅遊需求。

資料來源：作者自行整理

　　中國大陸的人民幣在外匯市場一向扮演相當積極穩定的角色，尤其中國人民銀行往往強勢的介入市場來影響匯價的起伏。改革開放初期，中國大陸為了增加外銷產品的競爭力，強力進行匯市干預而使人民幣大幅貶值，如圖 2-2，從一九八一年 1 美元兌換 1.705 人民幣，貶值至一九九五年的 1 美元兌換 8.351 人民幣，貶值高達 79.6%。這段期間以一九九四年是貶值的高峰，較前年貶值高達 33.15%，而人民幣對日幣，在一九九四年也貶值 38.34%，僅次於一九八六時的 39.8%，成為 1 日幣兌換 0.0844 人民幣。故這段期間，人民幣強勢的貶值，直接刺激入境旅遊觀光客的意願，也是中國大陸發展入境旅遊的最佳時期；反倒是出境旅遊的發展腳步比較緩慢。到了一九九五年以後，人民幣對美元與港幣的匯率採取穩定

政策。尤其是一九九七年，發生亞洲金融風暴後，包括泰國、
新加坡、韓國、印尼、日本與俄羅斯為了促進出口紛紛採取
本國貨幣貶值的方式，其中泰銖貶值 40%以上、印尼盾貶值
50%以上、菲律賓披索貶值 30%以上，造成人民幣極大的貶值
壓力[53]。一九九七年底，東南亞國協（ASEAN）高峰會在馬
來西亞首都吉隆坡展開，東南亞國家重要領導人趁機要求中
國國家主席江澤民力保人民幣不要貶值，以遏止一九九七年
至九八年間幣值大貶的惡性循環。中國大陸在衡量總體經濟
發展後，不顧國內出口商的意見，以政府介入的力量維繫人
民幣的匯率，來堅守對鄰邦不貶值的誠諾[54]。甚至國務院總理
朱鎔基在一九九八年第九屆全國人大提出「一個確保、三個
到位、五項改革」政策中[55]，確保人民幣不貶，這樣的政策也
使中國大陸一躍成為區域主要經濟強權。雖然人民幣貶值有
利於中國大陸的入境旅遊與出口貿易，但是維持穩定的匯率
反而更為重要，尤其中國大陸過去以來貶值的幅度已經夠

[53] 中共研究雜誌社，《一九九九中共年報》，台北：中共研究雜誌
社，1999 年，頁 1-26。

[54] 蘇帕猜、祈福德著，《中國入世──你不知道的風險與危機》，
台北：天下文化，2002 年，頁 114-115。

[55] 「一個確保」就是確保中國大陸的經濟發展速度達到 8%，通
貨膨脹率小於 3%，人民幣不貶值。「三個到位」是指一、使虧
損的國營企業擺脫困境；進而建立現代企業制度；二、徹底改
革改革金融系統，使中央銀行強化金融管理，商業銀行自主經
營；三、政府機構改革，政府機關人數分流一半。「五項改革」
即是指糧食流通體制改革、住房制度改革、醫療制度改革、投
資融資體制改革與財政稅收制度。請參考
http://www.zaobao.com/zaobao/special/npc/pages/npczrj200398a.html。

大，加上貶值雖然鼓勵出口，但也會影響投資意願，使民間償債成本增加，藉由貶值來促進經濟的效果不大。

但從二○○二年開始，國際間對人民幣開始有升值的呼聲，許多分析家就認為中國大陸加入 WTO 後，短期貿易會有順差，在外資持續流入以及國際收支有盈餘的情況下，外匯存底將會繼續增加，人民幣屆時會有升值的壓力。果不其然，二○○二年人民幣分別對美元、日元、港幣的匯率開始升值，分別為 8.277、0.068、1.061。但是升值沒多久，與美元掛鉤的人民幣名義匯率就又開始跟隨美元走弱，分別對歐元和日元貶值了 14.4％和 4.7％，如果考慮通貨膨脹因素，對三大貨幣的實際匯率分別下降 2.8％、16.5％和 5.2％。因此，二○○三年歐美各國與日本對於中國大陸出口貿易逆差的邊增感到不滿，紛紛要求人民幣升值的壓力不斷，尤其美國與日本最為積極[56]。日本財務大臣鹽川正十郎就曾在多次國際場合聲稱，人民幣長期被低估，導致中國大陸對外貿易順差激增，加劇已開發國家和世界通貨緊縮的趨勢[57]。美國方面更是由於對中國大陸的貿易逆差繼續攀升，其國內企業界紛紛要求小布希政府向中國大陸施壓，認為美國對中國大陸貿易逆差增長，都是人民幣長期實行釘住美元的固定匯率制，中共有意壓低人民幣幣值，以保持中國大陸產品出口的競爭力。故二○○三年八月美國財政部就強烈的向中國大陸發表聲明，甚至不惜祭出三○一條款，其目的就是要求中國大陸將人民幣

[56] 日本產經新聞，2003 年 7 月 3 日。

[57] 秋風，〈人民幣應否升值的國際爭論〉，《廣角鏡》，373 期，2003 年 10 月，頁 30。

改成浮動匯率，並減少政府的干預，讓人民幣在市場上自由
浮動。

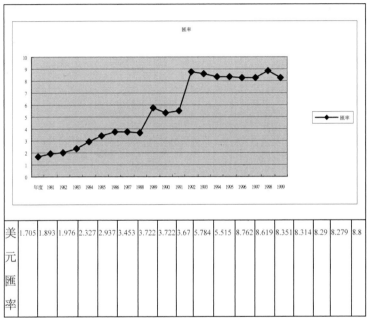

	匯率																	
美元匯率	1.705	1.893	1.976	2.327	2.937	3.453	3.722	3.722	3.67	5.784	5.515	8.762	8.619	8.351	8.314	8.29	8.279	8.8

圖 2-1　美元兌換人民幣匯率走勢分析圖
資料來源：作者參考中國統計年鑑自行整理

　　但人民幣是否升值，國際間的歧見就相當大。歐盟就認
為人民幣是否改採浮動匯率，應該謹慎為之，故拒絕美國要
求人民幣自由浮動的主張，但歐盟也同意人民幣必須要適當
升值來扭轉美國與歐盟對中國大陸的貿易逆差。而美國聯邦
儲備會主席葛林斯班也坦承，人民幣的升值壓力一部份是經
濟問題，一部份是政治問題。美、日等國要求人民幣升值，
一方面是基於選舉的需要，另方面則是受到日國內益衰退的

產業界壓力[58]。前世界銀行副行長史蒂格利茲也表示，讓人民幣匯率自由浮動，將會使它暴露在全球資本市場中，而市場的動盪性將帶給中國大陸經濟重大的損失，也連帶給世界經濟帶來傷害。最早提出「中國輸出通縮」論點的學者羅奇也承認，持續疲軟的全球經濟正在轉向一個危險的領域，世界輿論越來越團結一致地向中國大陸施壓，要求調整人民幣匯率，但這是一個嚴重的錯誤，人民幣在短期內升值，只會加劇通貨緊縮狀況，影響內需市場，甚至會使中國步日本後塵，陷入長期通貨緊縮的泥沼，對全球經濟更沒有幫助。

總體而言，中國大陸短期內應該不至於讓人民幣升值幅度過於擴大，尤其人民幣升值不僅不利於中國大陸出口，而且會對其國內消費產生抑制作用，將影響內需市場。畢竟中國大陸有十二億人口，就業壓力非常大，人民幣升值將減少貿易、外商投資領域以及旅遊產業的就業機會，惡化就業形勢。目前中國直接或間接與貿易相關的就業人口超過一億，不少出口商主要靠低價人工及原料成本，維持微薄的利潤，人民幣如果升值幅度不大，企業可能會壓低工資維持價格競爭力，但是如此人民幣升值對其他國家就沒有意義；而且升幅過大的話，基於中國大陸經濟逐漸從 SARS 疫情中恢復，幣值一高，許多廠商勢必將倒閉，這麼一來將抑制中國大陸的內需市場，同時對入境旅遊市場產生挑戰。但由於升值對發展出境旅遊比較有利，所以中共高層在制訂整體出境旅遊政策時，人民幣的升貶因素將是必要的考量之一。

[58] 秋風，〈人民幣應否升值的國際爭論〉，頁33。

4、西部大開發的戰略考量

　　中國大陸改革開放後，基本上是採取沿海開放政策，從「點」（深圳、珠海、廈門、汕頭四個經濟特區），「線」（十四個沿海港口城市）到「面」（五個經濟開發區與兩個半島經濟開發區）的一系列發展[59]。雖然此舉使中國大陸的經濟獲得驚人的成長，但也造成區域失衡的情況，尤其在鄧小平喊出「先讓一部份的人富起來」的口號下，這種格局造成沿海與內陸地區的差異，各地區貧富差距越來越嚴重，所謂的「老、少、邊、窮」的情況不斷惡行循環，「人口結構老化、經濟資源稀少、地理位置邊遠、人民生活窮困」的情形在西北地區特別嚴重。特別是隨著市場經濟與經濟全球化的發展，這種失衡有越來越擴大的傾向，當東南沿海正在享受經濟改革開放的果實，大西北地區的經濟卻每況愈下，勞動力的流失造成競爭力逐漸衰退。由於中國大陸有六百個貧窮縣，約九成集中在中西部地區，長期的貧困已經造成西部地區的居民對中共政權的不滿。而這種不滿若未能解決，將會影響中共政權的穩定性，故中共當局進行西部大開發的目的就是防止東西差距的擴大。

　　因此在一九九九年，中共總書記江澤民首次提出「西部大開發」這個概念[60]，同年十一月中共中央召開「中央經濟工

[59]　高長，〈大陸現階段外資政策評析〉，《貿易雜誌》，第 82 期，2001 年 8 月，頁 19-23。

[60]　杜平，《西部大開發戰略決策者若干問題》，北京；中央文獻出版社，2000 年，頁 44。

作會議」，確立西部大開發的實際構想，二〇〇〇年三月九屆
全國人大第四次會議所通過的「十五」計畫正式確立了西部
大開發的發展策略。西部地區包括了重慶市、四川省、貴州
省、雲南省、陝西省、甘肅省、青海省、寧夏回族自治區、
西藏自治區、新疆維吾爾自治區、廣西壯族自治區與內蒙自
治區等十二個省區市[61]。而西部大開發的內容相當多，但是發
展旅遊卻是其中相當重要的項目之一。中共已經逐步形成「西
部大開放，旅遊要先行」的發展戰略[62]，希望藉由旅遊來帶動
其他產業的發展，加強西部開發的力度。故至二〇〇二年為
止，中共已投入四十一億人民幣的國家旅遊基礎建設國債，
國家旅遊局、國家計委、國務院西部開發辦公室也已編制了
西部旅遊投資計畫，來加強西部旅遊區的開發，並獲得外資
的投入，由此可見中共當局希望藉由西部大開發的旅遊產業
發展，一方面要以「旅遊扶貧」，一方面要平衡東西部的差距。

　　由於西部地區所接壤的邊境國家相當多，政策的開放，
將會促進西部地區與至周邊地區的合作，並促進與相鄰國家
的邊境貿易與邊境旅遊的發展。比方說中國與越南的邊境貿
易相當盛行，也促使廣西與越南形成深受旅客喜愛的「中越
秘境之旅」[63]。由於廣西是中國大陸唯一享有沿海開發政策、
西部大開發政策與少數民族政策的省區，也是中國大陸與東

[61]　張穗強，〈西部開發就是現在〉，《投資中國》，第 82 期，2000
年 12 月，頁 8-13。

[62]　張廣瑞、魏小安、劉德謙主編，《2000-2002 年中國旅遊發展：
分析與預測》，頁 202。

[63]　中國時報，2001 年 11 月 23 日，第 42 版。

協既有陸地接壤與海上通道的唯一省區，是大陸西南乃至西
北地區最為便捷的出海管道。所以，廣西的經濟伴隨著與越
南發展邊境旅遊的發展而有所成長。故中國大陸在制訂邊境
旅遊政策時，也必須考量配合整體西部大開發的戰略，來促
進西部地區的經濟發展。

三、社會面

中國大陸出境旅遊的發展，正是其內部社會逐漸走向自
由開放的表徵。以往，中共基於政治意識型態，禁止中國大
陸人民出國旅遊，就算留學也僅能限於東歐共產國家，故人
民基本上的出入境權益遭受到頗大的限制。改革初期，因經
濟發展需要創造外匯來支撐，中共也不鼓勵人民出國旅遊。
但是隨著中國大陸的經濟實力增強，對外貿易以及與世界各
國經濟、文化、科技、體育的交流不斷擴大，加上沿海城市
的居民所得不斷提高，整體社會意識已有所改變，原來的出
境管制政策已經不符合社會大眾所需，故中國大陸也就必須
出境旅遊政策進行改革。

1、滿足人民旅遊的需求

基本上，出境旅遊的發展是一個國家經濟發達的象徵，
也是國家旅遊業成熟的標誌之一。就服務貿易而言，入境旅
遊和出境旅遊就是不同國家服務產品的國際交換，不可能永
遠發展入境旅遊而限制出境旅遊。世界旅遊理事會就把出境
旅遊形容為「三腳架的第三隻腳」，認為「如果旅遊業發展
不平衡，就沒有成熟的出境旅遊市場，旅遊產業就無法永續

發展」[64]。故日本早在一九六四年就開始推行出境旅遊自由化，韓國為了辦好八八年漢城奧運，更在一九九〇年取消公民出國旅遊的基本限制。

而中國大陸雖然對出境旅遊仍然有很大的限制，但也正視到此趨勢。根據中國社會調查所（SSIC）二〇〇〇年十月對北京、天津、上海、廣州和武漢居民的統計，如表 2-3 顯示，家庭收入直接影響出境旅遊的頻率，收入水平越高，出境旅遊越多，71%的被調查者非常看重旅遊的費用支出。換言之，隨著中國大陸經濟發展導致人民所得逐漸提升，出境旅遊的需求也不斷提高，故當中共高層明確制訂「大力發展入境旅遊、積極發展國內旅遊、適度發展出境旅遊」後，從最早開放港澳探親遊，到允許沿海城市赴香港自由行的政策，代表中國大陸出境旅遊政策有很大的轉變。

表 2-2　家庭收入與旅遊計畫表

家庭月收入（人民幣）	出遊一次（%）	出遊兩次（%）	出遊三次（%）
1500 元以下	25		
1500-3000	55	2	
3000-4500	70	9	
4500	34	58	3

資料來源：作者根據中國社會調查所（SSIC）2000 年調查自行整理。

[64] 世界旅遊理事會（WTTC），〈旅遊及旅行業對就業和國民經濟的影響：中國暨中國香港特別行政區〉，2003 年。

2、人民消費意識的改變與休閒時間的增加

改革開放後，不但促進中國大陸經濟體制的變化，也促進人民的消費意識的改變。尤其許多海外留學歸國者與入境旅遊觀光客的湧入，對中國大陸人民產生重要的示範效應，中國大陸人民也從以往注重工作的觀念，轉向開始注重休閒、享受。特別是現在中國大陸年輕一代，其社會價值觀不同於上一代，更迫切希望透過出境旅遊來增廣見聞。加上西方的娛樂方式，不斷進入中國大陸，更促成中國大陸人民休閒意識的改變。例如民眾對娛樂、體育活動的重視，出現許多願意到國外觀看表演與體育賽事的影迷、歌迷與球迷，而這些都代表新型態的出境旅遊活動出現。

此外，中國大陸為了擴大內需，刺激消費。在一九九九年開始調整休假制度，一年出現三個「黃金週」的長假期，分別是五一勞動節、十一中共國慶日以及農曆春節。雖然，長假期提供中國大陸國內旅遊很大的發展空間，但也連帶促進出境旅遊的發展，成為中國大陸人民出境旅遊最熱門的時間。而中國大陸中央政府對於「黃金週」的重視，也逐漸放寬出境的限制，並積極與國外簽訂旅遊協議，希望能夠提供旅遊者更多的選擇。一些省區也在配合「十五」計畫，分別提出一些激勵當地居民出遊的具體措施。例如廣東省提出「國民旅遊計畫」，江蘇省提出「旅遊倍增計畫」，這些方案中都提出調整度假時間、「帶薪休假制度」的實施[65]以及獎勵旅

[65] 其實中國大陸帶薪休假制度在八〇年代中期就已經開始，只是在六四天安門事件後有一度中止。到了一九九一年，中共中央、

遊等。換言之，中國大陸在制訂出境旅遊政策時，必須考量
到中國大陸人民的消費習慣已經有很大的轉變，同時休閒時
間也正在增加，放寬出境旅遊將有助於社會民心的穩定。

第二節　國際因素

在前一小節，本書分析了制訂中國大陸出境旅遊政策的
內部因素，可以得知中國大陸基於其政治、經濟與社會層面
的考量，必須就出境旅遊政策的制訂進行調整。但由於出境
旅遊牽涉到中國大陸與其他國家的外交互動，故國際因素也
會間接影響到中國大陸出境旅遊政策的產出。

一、政治因素

當中國大陸從封閉鎖國走向開放的開放，其廣大的市場
一直引來世界各國的注目。尤其是世界上只剩下中國大陸、
北韓、古巴與越南等少數共產黨執政的國家，西方民主國家
一直希望中國大陸能夠在改革開放後逐漸向民主靠攏，成為

國務院聯合發佈《關於職工休假問題的通知》，恢復帶薪休假制
度。甚至在一九九四年頒佈的《中華人民共和國勞動法》第四
十五條就規定：國家實行帶薪休假制度。換言之，帶薪休假在
中國大陸已經是法律所明訂。但帶薪休假制度只有在政府機
關、國營企業以及少數三資企業有在施行，同時執行情況不佳。
而一般民間企業因面對市場競爭，大部分沒有遵守，導致規定
形同虛設，故中共才會思考全面帶薪休假的可行性。請見張廣
瑞、魏小安、劉德謙主編，《2000-2002年中國旅遊發展：分析
與預測》，頁185-188。

亞太區域穩定的力量。而亞洲各國則有鑑於中國大陸經濟與軍事力量的崛起，都相當顧慮中國大陸成為區域的霸權，但對中國大陸的市場卻又相當依賴。故如何拉近與中國大陸的關係，都成為國際間的焦點議題之一。以往中國大陸出境旅遊固然基於內部的政治考量而有所管制，但世界各國也深怕開放大陸旅客到其國內觀光，容易發生滯留不歸或非法打工的社會問題，故雙方都相當謹慎保守的面對此問題。

　　然而，隨著中國大陸經濟實力的增強，人民生活水平的提高，加上其龐大的軍事力量，世界各國反倒希望藉由開放大陸人民來其國內觀光，能夠增進兩國間的外交關係。就國際戰略的角度而言，增進雙方交流與互動，可以讓中國大陸更能夠適應國際體制的遊戲規則，避免走向區域霸權，來進而影響國際安全。因此當國際局勢傾向中國大陸制定更開放的政策，間接也影響其出境旅遊政策的產出。

　　就亞太區域國家的觀點來說，中國大陸的逐漸崛起對亞洲具有相當大的影響。由於，亞太區域內的國家普遍不願見到中共霸權崛起，但卻無法阻止其日益強大，故均希望中共應該完全納入亞太區域內的政治與經濟活動中[66]；且亞太國家幾乎沒有人會支持對中國大陸進行圍堵、對抗與加以反對的作法，反倒是希望中共能按規矩行事，並假設中共的外交與國家安全政策正在轉變，會漸漸融入區域事務，而主要的源動力在於經濟利益。在這樣的思考邏輯下，亞太區域國家都

[66] 美國國防大學戰略研究所編，國防部史政編譯局譯，《中共崛起構成的挑戰》，台北：國防部史政編譯局，2001 年 11 月，頁 2-5。

主張與中共進行經濟合作與交往，並認為在與中共達成區域
整合的共識之前，容忍中共許多不一致的行為。換言之，中
國大陸的出境旅遊在這樣的亞太觀點下，取得與亞太國家的
旅遊合作的良好契機。而主要還是基於旅遊較無爭議性，透
過旅遊合作能促進彼此之間的瞭解，進而促使雙方更緊密的
經貿合作，遂能較順利展開全面合作的進程。故以中國大陸
目前開放的旅遊目的地國家中，大部分以還是亞洲國家為主。

　　至於歐美國家的觀點，主要著眼於國際戰略的考量。例
如歐盟成員國積極與中國大陸簽訂旅遊協議，固然有其經濟
考量，但最主要還是透過與中國大陸的相關合作，以用來抗
衡美國。由於美國布希政府逐漸走向孤立的新保守現實主義
[67]，歐盟對此外交走向頗感擔憂，而目前在亞洲唯一可抗衡美
國的國家，非中國大陸莫屬，故加強與中共的合作，有其必
要性。不過，雙方合作具有兩面刃效應，雖然一方面可藉此
加強與中國大陸的合作關係，甚至透過旅遊宣傳，間接影響
中國大陸人民對西方民主與人權思想的認知。但是另方面，
歐盟成員國也顧忌到開放中國大陸旅客到其國內觀光，可能
會引起偷渡與非法滯留的社會問題，因此在相關配套措施未
完善前，雙方合作的幅度不會太大，但在整體國際政治的考
量下，儘早促使中國大陸開放與合作，對歐盟而言，仍是利
大於弊。

　　至於，美國雖未有與中國簽訂旅遊協議的意願，但早已有

[67] 董立文，〈九一一事件對美國安全戰略與對華政策的影響〉，《九
　　一一事件後全球戰略評估》，台北：台灣英文新聞出版公司，2002
　　年9月，頁59。

許多大陸人民透過留學與商務考察方式進入美國，故儘管中國
大陸與美國雙方存在許多矛盾心結，但在戰略考量下，美國也
無法對中國大陸採取以往圍堵或戰略競爭者的政策。尤其美國
在九一一攻擊事件後，需要就反恐議題、北韓核武問題，得到
中共的支持，因此美國政府就多次表示將與中共建立「建設性
合作關係」，強調美國要在人權、貿易、禁止武器擴散等議題
加強與中共的對話與合作[68]。如此看來，雙方的旅遊合作應該
會在近年來順勢開展。但基於美國長久有針對大陸進行「和平
演變」的思維，故中共也會對此進行評估，這也是中國大陸未
來在制定出境旅遊政策必須考量的因素之一。

二、經濟因素

中國大陸在改革開放前，因為政治運動頻繁，導致整體
經濟水平一直無法提升，國際社會大都基於維繫中國大陸穩
定與人道考量，以經濟貸款來援助中國大陸，例如日本的對
華經濟援助貸款，就是用來協助中國大陸的基礎民生建設。
隨著改革開放後，外資源源不絕的進入中國大陸，中國大陸
經濟水平逐漸提升，在國際經濟開始扮演相當重要角色，故
國際社會要求中國大陸回饋的聲浪也一直升高，特別是第三
世界國家。對許多較窮困的國家或發展中國家而言，莫不希
望與中國大陸發展經貿關係。但中國大陸目前仍屬於發展中
國家，還是需要大量外資的投入，來加強本身的建設與經濟
成長率的維繫。故現階段要中國大陸直接投資或援助第三世

[68] 聯合報，2001 年 7 月 31 日，第 13 版。

界國家，有其困難性。但若與中國大陸簽訂出境旅遊協議，則相對來說，技術性較低，出境旅遊政策同樣也可以達到經援的效果。因為第三世界國家主要的經濟收入除了傳統工業、農業外，旅遊等服務業更是直接賺取外匯的方式之一，但在經濟全球化的效應下，第三世界國家的工業與農業發展受到相當大的衝擊，不但本身經濟無法成長，反而更加依賴先進國家的經濟援助，唯有旅遊業似乎是第三世界國家經濟發展的選擇之一。因此，在中國大陸每年高達一千多萬的出境旅遊人次以及消費能力，在第三世界國家的眼中，似乎是促進經濟成長的良方。而中國大陸也可以透過出境旅遊政策的開放，來達到援助的目的，並進而使大陸在第三世界國家，具有相當的影響力。故透過旅遊協議的方式，可達到雙方互惠互利之效。

不單只是第三世界國家，先進國家也相當重視大陸出境旅遊市場。尤其在全球經濟普遍不景氣的情況下，發展旅遊有其產業群聚效應，透過大陸日益增加的出境旅遊人口，可以替本國旅遊相關產業帶來許多的經濟效應，也可以解決失業的問題。例如德國與大陸簽訂旅遊協約後，據德國全球退稅組織報告，中國大陸遊客利用享受退增值稅的優惠條件在德國大量購物，自二〇〇〇年以來中國遊客在德國的購物數額已經增長了兩倍，達到大約三千三百萬歐元；中國大陸遊客，每次購物平均消費二百一十七歐元，而且這一平均數正呈上升的趨勢[69]。而加拿大也評估過，一旦開放大陸旅客赴加

[69] 參閱國際在線網站有關德國從中國大陸出境旅客獲益的相關報導，

拿大觀光，將可替加拿大每年帶來二十億美元的經濟效應[70]。
此外旅遊與直航具有關連性，而韓國在以往國際政治考量
下，對中國大陸並沒有直航，雙方的旅遊互動也沒有很密切，
直到一九九二年雙方建交後才有重大進展，貿易型態才由經
香港的間接貿易轉變為直接貿易。而韓國也基於發展旅遊的
強烈需求，與中國大陸在一九九九年簽訂旅遊協議，在二〇
〇一年，韓國共接待四百七十五萬人次的旅客，其中9.3％是
中國大陸旅客，人均購物消費六千元人民幣，中國大陸成為
韓國第二大客源市場。經由雙邊旅遊合作的帶動下，中國大
陸也成為韓國的第二大出口市場（僅次於美國），由韓國出口
到大陸的貿易額由一九九二年的二十七億美元上升到二〇〇
一年的一百八十二億美元。就經濟成長率而言，雙方進行直
接貿易與旅遊合作後，韓國經濟成長表現就相當亮麗。自一
九九八年金融風暴出現-6.7％外，之後各年經濟成長率均極為
驚人，自一九九九年至二〇〇二年間分別高達10.9％、9.3％、
3.0％、6.0％，特別是不到三％的失業率，更讓其他亞洲國家
稱羨。當然，韓國的經濟成長，無法斷定就與大陸進行直接
貿易與旅遊合作有關，但從雙方的貿易與經濟成長率等來
看，韓國對中國大陸的直航及開放大陸旅客來韓觀光，與韓
國這幾年快速的經濟成長有著密不可分的關係[71]。

http://big5.chinabroadcast.cn/gate/big5/gb.chinabroadcast.cn/41/2004/03/17/301@100312.htm。

[70] 二十一世紀經濟報導，2004年5月19日。

[71] 國家政策研究基金會科技經濟組，〈與中國大陸直航必將導致邊緣化？〉，《國政研究報告》，2003年2月24日。

　　同時，中國大陸已經成為世界工廠，憑藉其產品優勢，其對世界主要國家都存在龐大的貿易順差，例如二〇〇三年大陸對歐盟的出口數額為七百二十一億五千萬美元，進口數額為五百三十億六千萬美元，貿易順差就達到一百九十億美元[72]。故歐盟一直要求大陸開放其出境旅遊市場，頗有平衡貿易的作用。且一旦中國大陸不願開放，先進國家也會進行貿易制裁或施壓，包括針對大陸產品提高關稅，減少大陸產品進口，或者運用外交手段來妨礙大陸入境旅遊的發展。當然，有些先進國家，也不是對大陸出境旅遊市場，特別有興趣。例如美國目前仍不願開放大陸旅客因私申請入境觀光，即使公務旅遊也會發生部分人員被拒絕發予簽證[73]，主要還是著眼於大陸滯留不歸的情形過於嚴重，許多大陸旅客藉由留學或探親的名義，在美國進行非法打工。就美國立場而言，本身已經是全球最大經濟體，中國大陸的出境旅遊市場對美國經濟成長沒有太大的影響力，且就算美國要扭轉對中國大陸龐大的貿易逆差，其考量也並非只是著眼於中國大陸的出境旅遊市場，而是大陸整體的市場開放。加上，美國不斷要求人民幣升值，而人民幣升值與否，會影響出境旅遊的力度。故就中國大陸而言，美國的經濟策略，間接就影響到出境旅遊政策的制定。

[72]　童振源，〈中國大陸經濟分析月報第三期〉，《遠景基金會研究期刊》，2004 年 3 月，頁 2。

[73]　徐汎，《中國旅遊市場概論》，頁 313。

第三章　中國大陸出境旅遊決策機制與決策過程

在前一章〈中國大陸出境旅遊政策之制訂因素分析〉，探討有關影響中國大陸出境旅遊政策的內、外環境因素等因素後，本書為探究中國大陸出境旅遊政策的產出與變遷，將針對「中國大陸旅遊決策機制與決策過程」進行介紹與剖析。

第一節　中國大陸出境旅遊決策機制的基本架構與職能

在前述章節，本書探討了影響中國大陸出境旅遊政策產出的因素，基本上還是以政治因素的成分居高。雖然在一般國家，旅遊政策的戰略層次並不會太高，但由於中國大陸政治體制的特殊性，將開放出境旅遊視為外交戰略考量以及與外國談判的籌碼，故出境旅遊的決策主要還是中國大陸的國家領導人來拍版定案。正如公共管理學者 John B. Olsen 與 Douglas C.Eadie 的看法，戰略決策是一種「根本性決策」（fundamental decisions），而非低層次的決策，因為低層次決策通常只是一般事務階層的行政官僚所決定[74]；由於中國大陸已經將旅遊戰略計畫拉高層次到國家最高經濟計畫的層級，

<div style="font-size:smaller">

[74] Owene E. Hughes, Public Management and Administration, London:Macmillan Press LTD , 1998, pp154.

</div>

也就是說旅遊政策成為全國性最高經濟計畫的重要部分，而非只是旅遊行政部門或地方政府的計畫。因此本章將把中國大陸出境旅遊決策機制的基本架構，共分為領導決策機構、協調機構、規劃機構、執行機構與授權委託機構。

領導決策機構當然是中國大陸的國家領導階層，由於黨領導高於一切，故中共中央政治局常委會當然是最高的權力組織，而屬於政治局下的中共中央外事領導小組與港澳工作領導小組，是負責處理外事與港澳的領導、協調機構，既有處理日常工作辦事機構的性質，也具有決策性。至於政府方面，國家主席、國務院總理大都具備政治局常委身份，當然具有決策權。而中共國務院底下成立的「國家旅遊事業委員會」，它主要是負責日常旅遊議事、協調國務院各部委的協調機構。

由於中國大陸視出境旅遊政策為外交戰略的一環，出境旅遊政策與外交、出入境安全息息相關，例如開放出境目的地名單必須是由國家旅遊局會同外交部、公安部，報請國務院審批。另外包括外交旅遊協議、申辦護照都是外交部與公安部的職權範圍，所以外交部、公安部都是屬於規劃機構。而屬於出境旅遊範圍內的港澳遊，因性質特殊，相關港澳旅遊事務均由國務院港澳事務辦公室進行規劃。

執行機構則是必須遵循國家領導人意向來執行政策。現階段中國大陸的旅遊行政主管機關，即直屬於國務院的國家旅遊局，其位階雖與外交部、公安部等一級部委相當，但是組織規模比較小，同時在決策機制中，主要還是扮演執行的角色。國家旅遊局底下尚有派駐在各地的省、自治區、直轄市、計畫單列市與副省級城市的旅遊局，地方旅遊局除了要

依循地方政府的施政方向外，依然要遵循國家旅遊局的政策與指示，亦即要受到國家旅遊局的管制。

　　至於出境旅遊決策機制中的委託授權機構並不多，中國社會科學院財政與貿易經濟研究所下的旅遊研究中心，曾經與國家旅遊局、國務院發展中心等單位，舉辦多次旅遊發展會議，也提出相當多的旅遊研究報告，是目前中國大陸較為著名的旅遊智庫研究單位。同時，中國大陸尚有許多民間的旅遊組織，例如中國旅遊協會、中國旅遊協會旅遊城市分會、中國旅行社協會等團體。由於，中國大陸的旅遊團體大多數的主要工作在於推廣旅遊，又與官方關係密切，大多數是政府機關的外圍組織。甚至如中國旅遊協會、中國旅遊城市協會、中國旅行社協會其地址都與國家旅遊局相同[75]。所以，這些團體表面上具備民間身份，但是實際上受到國家旅遊局的補助、監督與管轄，同時還可有權代表政府對於相關企業進行評鑑，換言之也就是扮演國家旅遊局的「白手套」。而根據學者 Knechtel 就認為，這種非營利團體，對於開發中國家的旅遊業發展有相當大的幫助[76]。

　　本書所分析的中國大陸出境旅遊決策機制，基本上還是由上而下的決策領導模式，就如圖 3-1 所示。故以下茲就出境旅遊決策機制中的相關組織基本架構、職能作簡單概述。

[75] 中國旅遊協會、中國旅遊協會旅遊城市分會、中國旅行社協會的地址都是北京市建國門內大街甲九號，與國家旅遊局相同。參見中國旅遊協會網頁，http://www.chinata.com.cn/、中國旅行社協會網頁，http://www.catscn.com/。

[76] Clare A.Gunn，李英弘、李昌勳譯，《觀光規劃基本原理、概念與案例》，台北：田園文化，1997 年，頁 7。

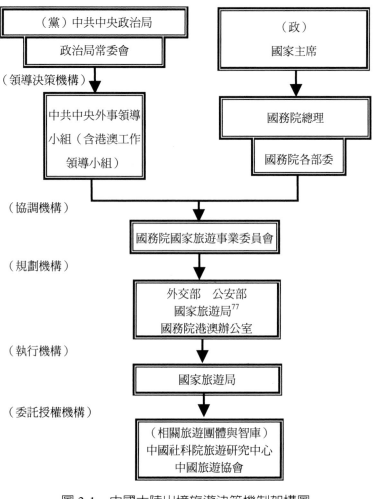

圖 3-1　中國大陸出境旅遊決策機制架構圖

資料來源：作者自行整理

77　國家旅遊局也參與出境旅遊政策規劃，在規劃過程中扮演類似
秘書處的角色，故將它歸類於規劃機構。不過，國家旅遊局主
要還是出境旅遊政策的執行機構。

一、領導決策機構

1、中共中央政治局常委會

　　就一般民主國家而言，旅遊政策相較於其他公共政策而言，較無爭議與敏感性，其決策層級也往往不會那麼高。但是，中國大陸的出境旅遊政策因牽涉到本身體制的問題、種種對出境的管制，以及許多政治與經濟因素，包括外交與統戰考量。況且出境旅遊目的國的開放往往是伴隨中共國家領導人出訪外國，作為與外國政府外交談判的籌碼，故中國大陸出境政策的開放與調整最終仍需要領導人拍版定案。而中共政治局和常委會就是中共真正的權力領導核心，位處金字塔的頂端[78]。

　　中共中央政治局常委會是中共中央全會閉會期間黨的最高決策核心。其成員並無定數，在十二大時為六人組成，十三大五人，十四大和十五大均為七人，十六大則為九人。成員涵蓋中共黨政軍各部門的領導人，包括：黨總書記、國家主席、副主席、中共中央軍委主席、中紀委書記、國務院總理、副總理、全國人大委員長、全國政協主席。中共十六大共選出中央政治局委員二十四人，候補委員一人，共計二十五人。依筆畫姓氏排名分別為王樂泉、王兆國、回良玉、劉淇、劉雲山、李長春、吳儀（女）、吳邦國、吳官正、張立昌、張德江、陳良宇、羅幹、周永康、胡錦濤、俞正聲、曾慶紅、

[78] 朱建陵，〈政治局常委會　中共真正的權力核心〉，中國時報，2002
年 11 月 13 日。

曾培炎、溫家寶；候補委員則是王剛。中央政治局常委依序為胡錦濤、吳邦國、溫家寶、賈慶林、曾慶紅、黃菊、吳官正、李長春、羅幹九人。

由於按中共慣例，能夠稱作「黨和國家的領導人」，必須是黨內職務為中央書記處以上，行政職位在「四副兩高」以上[79]。但是，由於中共是「以黨治國」，如果僅有行政職務而不能入主黨中央的政治局或書記處，不但在「黨和國家領導人」排名要靠後，實際的決策權力也有限。尤其，中央政治局的成員均兼有黨政軍主要部門的領導職位，更凸顯其重要性與決策地位。而中央政治局常委會更是權力核心中的核心，其地位自不待言。

就出境旅遊決策工作上，按現有資料來看，目前僅能得知政治局委員吳儀在國務院分管旅遊工作，而另一位政治局委員周永康則身兼公安部部長，主管出入境工作，地位都相當重要，但兩人都非政治局常委。政治局常委九人中，胡錦濤作為黨總書記與國家主席，經常需要出國訪問，並會見不同國家的領導人。同時，他身兼中共中央外事領導小組的組長，對於經由出境旅遊市場來作為對外關係的提升與穩固，他當然具有最終決策權。而溫家寶因是國務院總理，經常代表政府出訪外國，進行建立經貿合作關係，而中國大陸龐大的出境旅遊市場就往往是經貿談判的籌碼之一。加上溫家寶之前在擔任國務院副總理時又主要分管經濟，對現在屬於中

[79] 即國家副主席、全國人大副委員長、國務院副總理、國務院委員、全國政協副主席及最高人民法院院長、最高人民檢察院院長。

國大陸國民經濟產業之一的旅遊業，也有一定的瞭解，故他
也有最終的決策權力。此外，常委中的曾慶紅因二○○三年
香港「七一」大遊行後，開始負責港澳事務，對於開放中國
大陸人民至香港自由行的決策，就是由其拍版定案。

2、中共中央外事領導小組與港澳工作領導小組

中共為了結合決策與執行工作的需要，在中央政治局之
下設置各種「分口把關」的工作領導小組或委員會，例如處
理涉外事務的中央外事工作領導小組；負責對台工作的中央
對台工作領導小組等，以便透過工作領導小組或委員會的運
作，統一領導事權，發揮最高決策與協調功能[80]。

中共中央外事領導小組目前由胡錦濤擔任組長，副組長
為國家副主席曾慶紅，組員則包括國務委員唐家璇、外交部
長李肇星、副外交部長戴秉國等人，主要負責外交事務決策，
統一指導、監督和領導中共黨政軍各部門的外事工作。由於
中國大陸出境旅遊決策，牽涉到許多外交協議與談判的工
作，而中共中央外事領導小組又是負責中國大陸外交的最高
決策領導機構，故具有絕對的決策份量。

而中共中央港澳事務的領導架構，本來一直由對外工作
領導小組和對台工作領導小組主管，十六大前是由原總書記
江澤民握有最終拍版權，下面即是中共政治局委員、國務院
副總理錢其琛，主持中共港澳工作領導小組具有領導和決策
權，在往下就是國務院港澳辦公室、香港的中央政府聯絡辦

[80] 法務部調查局，《中共對台工作組織體系概論》，台北：法務部
　　調查局，1999 年 6 月，頁 12。

公室，屬於日常工作機構。但中共十六大和「兩會」政府換屆以後，中共中央已無專門處理港澳事務機構，在國務院更降格由不是政治局委員的國務委員唐家璇負責。不過在二○○三年七月一日，香港民主派人士發動五十萬人的大遊行，以抗議香港基本法二十三條的立法，迫使中共中央不得重視香港事務，重組港澳工作領導機構。故涉及香港事務的重大問題，由總書記胡錦濤親自過問，日常的最高領導則由政治局常委、國家副主席曾慶紅直接掌管[81]；一般性涉港事務則由中共中央辦公廳主任王剛負責。國務院方面，則是由總理溫家寶參與有關香港的重大決策，副總理吳儀則負責專門統籌國務院有關部門推動中國大陸與香港更緊密經貿關係安排。至於與中央港澳工作領導小組一體兩面的港澳工作協調小組，則由曾慶紅擔任組長，國務委員唐家璇與國務院港澳辦主任廖暉擔任副組長。換言之，未來有關放寬更多城市的中國大陸人民赴香港自由行的政策，中共中央港澳工作領導小組具有絕對的決策份量，尤其是曾慶紅直接分管港澳事務後，更將進一步強化港澳事務工作的領導。

二、協調機構

國家旅遊事業委員會

　　國家旅遊事業委員最早的前身原是中共國務院成立跨部委的的「旅遊工作領導小組」，成立於一九七八年三月，由國

[81]　鐘原，〈曾慶紅主管港澳事務〉，《廣角鏡》，第 371 期，2003 年 8 月 16 日，頁 18-21。，

務院副總理耿炎擔任組長，陳慕華、廖承志擔任副組長，成員包括國家計委、建委、外貿、輕工、鐵道、交通、民航等部門[82]，其主要工作在於制訂旅遊方針與政策，審查全中國大陸旅遊區的建設。一九八六年三月，國務院成立「旅遊協調小組」，取代旅遊工作領導小組由國務院副總理谷牧擔任該小組組長，十一個部委局共同參與，但是這小組並非常設性組織，因此實質功能有限。

後來，國務院總理辦公室為了加強對旅遊工作的領導，將原先的旅遊協調小組解散，於一九八八年五月成立常設性的「國家旅遊事業委員會」，作為國務院底下的的常設議事與協調機構，由國務院副總理吳學謙擔任主任，後來又改由錢其琛擔任。由於旅遊業牽涉部門廣泛，開放過程中配套措施又未能完全，僅靠國家旅遊局無法完全承擔，需要國家旅遊事業委員會來出面整合，故其主任大都由層級較高的副總理擔任。

值得探討的是，前兩任主任吳學謙與錢其琛在副總理任內，都有分管外交或擔任外交部長的經歷。原因是旅遊曾屬於外事工作的一部份，牽涉到許多涉外事務，尤其中國大陸出境旅遊與外交息息相關，包括旅遊目的地國的開放、與外國簽訂旅遊協議與簡化簽證等事宜。故按此慣例，目前國家旅遊事業委員會主任應該是由分管外交或具備外交色彩的總理擔任之。而且按照國家旅遊局召開前幾次的全國旅遊工作

[82] 何光暐主編，《中國改革全書——旅遊體制改革卷》，大連：大連出版社，頁64。

會議，均由身兼國家旅遊委員會主任的錢其琛親自到場發表指導談話[83]。不過，在二〇〇三年中共第十屆全國人大後，國務院進行換屆領導，由溫家寶擔任總理，副總理則有黃菊、吳儀、曾培炎、回良玉等人，其中幾位國務副總理，並沒有特別具備外交色彩或曾擔任外交部長一職，而分管外交的前中共外交部長唐家璇又僅是國務委員。故按現有資料來看，目前主任應該是由在國務院分管衛生、旅遊與經貿工作的副總理吳儀擔任之。最明顯的例子是二〇〇四年一月十八日在河南舉辦的全國旅遊工作會議即是由副總理吳儀發表談話。但中共為何讓不是出身外交系統的吳儀出任國家旅遊事業委員會的主任，其原因可能是基於吳儀長期在外經貿部門服務，對於中國大陸涉外的經貿事務相當嫻熟，又長期參與中國大陸加入 WTO 事務，加上目前負責統籌國務院有關部門與地方政府，推動中國大陸和香港更緊密經貿關係安排，由她分管旅遊，有利於旅遊政策的協調。

國家旅遊事業委員會早期的參加單位有財政、建設、鐵道、交通、計畫、文化、林業、輕工、民航局、中國人民銀行、物價局、僑辦、文物局、建設銀行等有關部委和直屬機構。後來隨著國務院幾次的機構改革以及中國大陸旅遊發展的變化，尤其出境旅遊的蓬勃發展，使得參加單位亦有變動，

[83] 除了二〇〇一年在北京召開的全國旅遊工作會議是由朱鎔基、錢其琛兩人共同出席外，二〇〇二年在海南及二〇〇三年在杭州召開的全國旅遊工作會議，都是由錢其琛代表中共黨中央、國務院到場發表指導談話。參見國家旅遊局網頁，http://www.dqt.com.cn/yycf/other/gj.htm

包括外交、公安等部門亦有加入。由於國家旅遊事業委員會
的日常辦事機構，即旅委會辦公室就設置在國家旅遊局，與
國家旅遊局算是一機構兩塊招牌，因此隨著國家旅遊局的決
策地位、職能大增後，其重要性較無以前顯著。

國家旅遊事業委員會的主要職能為[84]：

（一）討論發展旅遊事業的重大政策方針，及國際、中國大
　　　陸旅遊業的發展規劃年度計畫、法規、條例。

（二）審議重大旅遊資源建設項目。

（三）協調解決旅遊工作中遇到的部門和地方難以解決自行
　　　解決的問題，及定期通報重要情況。

（四）審議各單位提請國務院審批的重要旅遊文件，以及國
　　　務院交辦的工作。

大體上，國家旅遊事業委員工作的焦點主要還是放在發
展中國大陸的入境旅遊。就出境旅遊決策上，由於其政治特
殊性，其主要還是扮演協調的角色。

三、規劃機構

1、外交部

由於中國大陸出境旅遊政策牽涉到開放出境旅遊目的地
國，以及必須與外國訂立旅遊協議，故很大部分屬於外交的
層次。加上自中共建政以來，旅遊大多是為政治服務，故中

[84] 法務部調查局、《國人赴大陸探親、旅遊問題面面觀》，台北：
法務部調查局，1995 年 1 月，頁 5。

共官方至今能一再強調，旅遊事業不僅是經濟層面，更是外事工作的一部份，是擴大國際交往與結交朋友的工作，同時更有展現中國大陸綜合國力之效，以用來擴大對國際的政治影響力[85]。因此，中共外交部在整個決策機制中佔了很大的份量，包括國家旅遊局的前身——中國旅行遊覽事業管理總局，還是由外交部在一九七八年發表「關於發展旅遊事業的請示報告」，經中共中央批准後，才提了行政位階，並曾經有一段時間外交部代管。由此可見，外交部就整體中國大陸旅遊決策機制而言，具有一定程度的地位。

中共外交部是國務院主管外交工作的職能部門。該部主要職能為「代表國家和政府辦理外交事務，發佈國家對外政策和決定，公布外交文件和聲明；調查研究國際情勢和各國狀況；負責外交談判和交涉，簽訂有關條約、協定等文件；參加聯合國和政府間的有關國際會議和國際組織的活動」。外交部設部長一人，現任部長是前中共駐美大使李肇星。副部長五人，分別是戴秉國（常務副部長）、王毅[86]、周文重、張亞遂、呂新華。部長助理四人，包括沈國放、呂國增、李金章、李輝等人，分別協助部長分管外交日常事務。而外交部目前共有二十七個職能司、廳、局、室以及針對外交需要而設立的駐外機構，包括按世界不同區域劃分的主管事務司，例如北美大洋洲司、亞洲司、西歐司，還有主管香港、澳門、台灣事務的港澳台司，以及負責辦理各部門送交國務院外事

[85] 吳武忠、范世平，《中國大陸觀光旅遊總論》，頁3。

[86] 王毅已於二〇〇四年九月，轉任中共駐日本大使。

工作的外事管理司等。其中與出境旅遊政策最為相關的是，除了根據地域劃分而設立司別外，就屬政策研究室、領事司、外事管理司、條約法律司以及港澳台司與其有關。故分別就其架構與職能作一簡單概述[87]：

（一）政策研究室

　　主要研究國際形勢和國際關係的戰略性問題，並研究世界和地區經濟金融形式與經濟外交工作；協調外交部內各單位與各駐外使領館節的調查研究；負責起草中國共產黨和國家領導人的有關外交工作的重要文稿。

（二）外事管理司

　　主要辦理各地區和各部門報送國務院的有關外事問題的請示、報告；對外事管理工作進行調查研究並提出建議。。

（三）條約法律司

　　主要職能是研究處理外交工作的條約、法律問題；辦理各種涉及條約、法律以及領土、邊界、地圖等涉外案件；負責辦理或參加有關條約、法律的國際會議和雙邊談判；協助有關部門審核國內制訂的涉外法規。

（四）港澳台司

　　主要在外交方面貫徹中共中央關於港澳台問題的方針與政策，並協調處理有關港澳台問題的涉外事務。

[87]　請參照中共外交部網站，http://www.fmprc.gov.cn/chn/default.htm。

（五）領事司

主管同外國談判簽訂領事條約、設立領事協議和有關領事方面的協議等；指導地方外辦管理外國在中國大陸領使館有關事務；指導中國大陸駐外領事機構的領事僑務工作；協助有關部門處理重大涉外案件；領發護照和簽證；辦理公證、認證及通過外交途徑送達法律文書等。

2、公安部

由於出入境政策是國家公共政策的相當重要的環節，關係到保障本國公民和外國人的合法權益，對於促進國際交流與經濟發展，有直接的影響。因此，與中國大陸出境旅遊政策最相關的除了中共領導高層與外交、旅遊部門外，主管中國大陸出入境事務的公安部也是相當重要的規劃政策角色。

早在一九五六年，中共國務院就決定由公安部與各地公安機關統一管理中國大陸公民因私出國工作，外交部和各地外事部門掌管的中國大陸公民因私出國管理工作及護照、簽證業務移交公安部。到了一九八四年，國務院批轉了公安部《關於放寬因私出國審批條件的請示》，規定公民申請自費出國定居、探親、訪友、旅遊等，只要有可能得到目的地國家的入境簽證，都應給予批准。一九九六年，公安部配合《中華人民共和國公民出境入境管理辦法》制訂《公民因私事出國護照申請、審批管理工作規範》，規定實行中國大陸公民因私事出國統一申請辦法、審批條件。加上出國旅遊的國家或地區，必須由國家旅遊局會同外交部、公安部來提出，報國

務院審批；經營出國旅遊的旅行社必須由國家旅遊局來進行審批，並且要公安部備案。同時，試點開放哪些城市居民赴香港自由行也是由公安部決定，換言之，公安部因主管出入境業務，就相關的出境旅遊政策，起了很大的決策影響力。

中共公安部是國務院主管全大陸公安工作的部門，各省、自治區設公安廳，直轄市設公安局；各地、市、自治州、盟設公安局、處；各縣、市、旗設公安局，分別接受同級政府和上級公安機關領導。縣、市、旗公安局和城市公安分局設立派出機構，由公安機關直接領導和管理。現任部長是周永康，係中共中央政治局委員、國務院國務委員兼公安部長，可見其地位之重要。公安部下設有辦公廳、警務督察局、人事訓練局、宣傳局、國內安全保衛局、經濟犯罪偵察局、治安管理局、邊防管理局、刑事偵察局、出入境管理局、消防局、警衛局、公共信息網路監察局、監所管理局、交通管理局、法制司、外事局、裝備財務司、禁毒局、科技司等局司級機構，同時公安部並自中共交通部、鐵道部、民用航空總局、海關總署等設有專職的公安單位。

公安部的主要職能：預防、制止和偵察違法犯罪活動；維護社會治安秩序，制止危害社會治安秩序的行為；管理交通、消防、危險物品和特種行業；管理　政、國境、入境出境事務和外國人在中國境內居留、旅行的有關事務；維護國（邊）境地區的治安秩序，警衛國家規定的特定人員、守衛重要場所和設施等。

其中與出境旅遊政策最為相關的就是公安部出入境管理局，負責管理出入境工作。其主要職能是受理中國大陸公民

出國旅遊的申請以及負責管理申請護照等相關事務；訂立口岸簽證相關規定並實施管理；試點開放香港地區的自由行申請以及商務簽證的核發；以及負責管理中國大陸人民往來台灣的相關規定。

3、國務院港澳事務辦公室

中國大陸最早的出境旅遊是從開放「中國大陸居民赴港澳探親旅遊」開始發展，而到了一九九八年由國務院港澳事務辦公室與香港特區政府協商擴大赴香港旅遊者的數量更是港澳遊的新開端。甚至二○○二年一月，也是由國務院港澳事務辦公室宣布，開始放寬香港旅遊的接待旅行社，只要是香港旅遊議會成員的香港旅行社都可以辦理。儘管，目前中國大陸領導高層基於政治、經濟因素而與香港簽訂「更緊密經貿關係安排」下，試點開放若干城市居民可以赴香港自由行，但是非開放城市的居民與因公赴香港的人員審批工作，仍是由國務院港澳事務辦公室主管。換言之，未來是否更進一步開放，國務院港澳事務辦公室在港澳遊的政策層面上，仍扮演相當重要的角色。

中共國務院港澳事務辦公室係協助國務院總理辦理港澳事務的辦事機構，現任主任為廖暉（兼全國政協副主席），副主任則分別是陳佐洱、徐澤、周波。該辦公室設有五個職能司：分別是秘書行政室（人事司）、香港經濟司、香港政務司、香港社會文化司、澳門事務司。

國務院港澳事務辦公室的主要職能是[88]：

（一）研究港澳社會各方面情況。

（二）統籌、協調各部門、各地區與香港、澳門特別行政區
的官方聯繫。

（三）負責與香港澳門、特別行政區行政長官及政府的工作
聯繫。

（四）促進、協調內地與香港、澳門在經濟、科學教育、文
化等領域的合作與交流。

（五）負責內地因公赴港澳人員的審批、辦證。

（六）參與對港澳中資機構和勞務輸出的管理。

（七）宣傳香港、澳門基本法，及中央政府對港澳的方針與
政策。

其中主要執行出境旅遊政策的部門就是香港社會文化司
和澳門事務司。香港社會文化司主要研究擬定香港與大陸在
傳媒、教育、科技、文化、出版、旅遊、衛生、宗教與社會
福利等方面進行合作與交往的具體政策；同時還負責因公赴
香港人員的審批與辦證工作。澳門事務司則是提出中國大陸
和澳門在司法、貿易、旅遊、教育、科技、文化等方面合作
與交往的具體政策性建議；並參與有關機構設置和人員派出
審批及管理工作。

[88] 請參見國務院港澳事務辦公室網頁，
http://www.hmo.gov.cn/public/jj/t20040102_2024.htm。

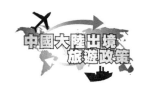

三、執行機構

國家旅遊局

　　國家旅遊局的前身是中國旅遊事業遊覽管理總局，早期由外交部代管[89]。但在一九八二年八月經中共全國人大常委會批准後，改為國家旅遊局，成為主管中國大陸旅遊事務的最高行政主管機關。國家旅遊局設有局長一人，局長劭琪偉[90]。副局長三人，分別是孫鋼（常務副局長）、張希欽、顧朝曦。國家旅遊局共有九個局本部相關單位，由於其位階與一般部委相同，故這些單位多以司為命名，同時國家旅遊局還設有若干駐外辦事處。茲分別整理其架構與工作業務如下[91]：

（一）辦公室

　　類似台灣行政機關的秘書室。主要工作在於協助局長、副局長處理日常事務，包括局內外各單位的聯絡與協調、舉辦會議、文書郵電處理、政務資訊公布；負責調查機關的保防工作；承辦國家旅遊局中國共產黨黨委的黨務組織相關工作；研究旅遊體制的改革；負責執行中國大陸旅遊旅遊業的統計工作。

[89] 孫尚清主編，《中國旅遊經濟研究》，北京：人民出版社，1990年，頁 92。

[90] 原國家旅遊局局長何光暐已於 2005 年 4 月退休，轉任中共政協委員。

[91] 參見國家旅遊局網頁，http://www.dqt.com.cn/yycf/other/gj.htm 與吳武忠、范世平，《中國大陸觀光旅遊總論》，頁 34-38。

（二）政策法規司

國家旅遊局負責擬定政策與法規的單位，對於近年來中國大陸旅遊法制化，扮演相當重要的角色。其主要工作是研擬旅遊業的發展方針、政策，擬定管理旅遊業的行政命令與規章，並且負責監督相關政策與法令的執行；研究旅遊體制的改革方案；負責執行中國大陸的旅遊統計工作，並指導監督地方旅遊局的統計工作。

（三）旅遊促進與國際聯絡司

旅遊促進與國際聯絡司是對外進行國家行銷與聯繫工作，更是代表中國大陸與外國簽訂旅遊協議的單位。同時，旅遊促進與國際聯絡司還是國家旅遊局中負責處理台灣相關問題的單位。主要工作是擬定中國大陸整體旅遊市場開發戰略，執行國家整體形象的宣傳指導旅遊行銷工作，策劃與指導重要的旅遊產品開發，執行旅遊業資訊的調查研究，指導駐外辦事處的市場開發；負責審批外國在中國大陸設立的旅遊機構，以及香港、澳門與台灣在大陸設立的旅遊機構；負責旅遊涉外事務以及涉香港、澳門、台灣的相關事務；代表中國大陸與外國簽訂旅遊協議，指導與外國政府、國際旅遊組織的合作與交流。

（四）規劃發展與財務司

國家旅遊局中負責旅遊產業發展計畫的單位，也是吸引外資投資中國大陸旅遊產業的招商單位。其主要工作是引導旅遊業的相關投資與利用外資的工作；擬定旅遊業的發展規

劃，指導重點旅遊區域的規劃與開發，執行旅遊資源的普查；研究與指導旅遊產業財經議題與財務會計；負責國家旅遊局內部日常的財務工作。

（五）質量規範與管理司

質量規範與管理司不但是國家旅遊局負責旅遊市場品質管理與消費者權益的單位，同時也是負責審批國際旅行社與負責管理出境旅遊、大陸人士來台觀光等相關業務，扮演中國大陸出境旅遊政策執行的重要角色。

其主要工作分別是研擬各類風景區、度假區、旅館、旅行社、旅遊車船和特種旅遊專案的設施標準、服務標準，並負責監督實施落實；審批經營國際旅遊業務的旅行社；改善中國大陸國內旅遊市場，監督檢查旅遊市場秩序與服務質量；受理觀光客投訴，維護合法權益；負責出國旅遊，港澳旅遊，邊境旅遊及大陸人士赴台旅遊等相關事務；指導旅遊相關的文化與娛樂工作；監督、檢查旅行保險的實施；參與重大旅遊安全事故的救援處理；指導中國大陸優秀旅遊城市的創立與建設。

（六）人事勞動教育司

國家旅遊局的人事單位，負責旅遊教育訓練的工作。其主要工作是指導中國大陸各級學校與訓練機構的旅遊教育、培訓工作，管理國家旅遊局所屬的大專院校的校務工作；制訂旅遊從業人員的資格標準，並指導旅遊業人才交流與工作；負責國家旅遊局內部單位、直屬單位與駐外機構的人事訓練。

（七）紀律檢查組、監察局

紀律檢查組相當於台灣行政機關的政風室，但與中國共產黨的黨務系統有直接的關連性，其主要工作為：監督檢查國家旅遊各部門、所屬單位，對於執行共產黨路線、方針政策和決議的情況，對於遵守國家法律、法規和執行國務院決策情況，在《中國共產黨章程》和《行政監察法》範圍，對國家旅遊局各部門的黨組（黨委）其及成員與領導幹部實行監督；協助國家旅遊局各部門黨組（黨委）貫徹黨風廉政建設、糾正各部門和行業的歪風，會同有關部門對黨員、幹部進行黨紀、政治教育；監督檢查國家旅遊局各部門與所屬系統「黨風廉政建設責任制」執行情況；督促與協調國家旅遊局各部門研究制定其有關系統的治理腐敗措施；受理對檢查、監察事件的控告與申訴，負責調查違反黨紀、政紀的案件；完成中共中央紀委、監察部、國家旅遊局黨組（黨委）、各級領導交辦的事項。

（八）資訊中心

國家旅遊局的資訊中心近幾年對於中國大陸旅遊產業的資訊化與網路化發揮相當大的作用。該中心的主要工作為負責旅遊產業資訊化規劃、管理與執行，推動旅遊資訊事業發展職能，貫徹落實國務院關於旅遊資訊化的方針政策；提高國家旅遊局各單位辦公室自動化的水準，形成旅遊業管理電子政府的基本架構；促進旅遊業的電子商務，發展政府網站、商務網站在內的旅遊業務。

（九）服務中心

服務中心是國家旅遊局的直屬事業單位，負責後勤工作。其主要工作只要是受國家旅遊局委託履行「行政保衛處」、「基建房管處」的行政職能，並承擔人民防空、愛國衛生、計畫生育、率化美化等行政事務；管理國家旅遊局位在北京的招待所、幼稚園、食堂、車輛與位於北戴河的金山賓館。

（十）駐外辦事處

此外，根據一九八一年中共國務院批准關於「關於向英、美、法三國派駐旅遊代表的請示」，中國大陸開始進行對外旅遊的宣傳與促銷。同時，國家旅遊局每年都會召開駐外機構負責會議，負責研擬中國大陸整體的旅遊宣傳工作。目前國家旅遊局分別在東京、紐約、雪梨、巴黎、倫敦、法蘭克福、洛杉磯、新加坡、多倫多、馬德里、大阪、漢城、蘇黎世與加德滿都設立辦事處[92]。

國家旅遊局的主要職能，隨著中國大陸旅遊的快速發展，而歷經了幾次的轉變。首先在一九八二年三月十五日，由國家旅遊局在向國務院上報了《關於國家旅遊局任務和職責範圍的報告》中，明確了十二個方面的職能：貫徹國家有關旅遊工作的方針政策；統一管理國際國內旅遊業務；統一領導各省局的業務，直接領導國旅、中旅、青旅三大總社的旅遊業務；負責與外國和國際旅遊組織的交流往來；制定旅

[92] 中國旅遊年鑑編輯委員會主編，《中國旅遊年鑑1999》，北京：中國旅遊出版社，1999年，頁17。

遊發展規劃、制定政策法規，進行旅遊統計；分配安排旅遊
基礎建設投資；規劃指導旅遊區、旅遊點的建設；配合有關
部門解決旅遊者的運送和服務工作；制定旅遊收費標準、價
格、財務會計制度，統一管理旅遊系統、外匯收入；負責旅
遊宣傳和教育培訓；審批省級新成立和取消旅遊機構事宜；
支持和指導旅遊組織的工作和活動。

　　一九八八年十月，經中共國家機構編制委員會第九次審
議批准後，國家旅遊局進行了第一次職能改變，明確了國家
旅遊局的十二項主要職能：一是管理中國大陸出境旅遊、國
內旅遊業，並提出旅遊發展的戰略目標、方針與政策，制訂
發展旅遊的長期、中期規劃和年度計畫，並組織實施；二是
管理中國大陸發展旅遊投資和利用外資工作的有關事項；三
是提出旅遊產業的政策，進行旅遊體制改革；四是進行中國
大陸旅遊資源的普查；五是審批和管理旅行社、旅遊涉外飯
店，負責制定各項服務規範，並予以監督檢查；六是管理旅
遊涉外事務和簽證，制定擴大國際客源市場的計畫；負責與
各國政府及國際旅遊組織間的的旅遊業務往來和協定、協議
的簽訂；負責審批派駐境外的旅遊機構以及外國和港澳地區
在中國大陸境內設立旅遊機構等事宜；七是管理旅遊院校、
教材審定、人才培訓和國家旅遊局幹部的任免事宜；八是進
行旅遊法制建設、旅遊價格、旅遊統計工作；負責擬定旅遊
行業協會、外匯收支、勞動工資制度的組織和監督檢查；九
是會同相關部門發展旅遊產品，協調交通運輸等有關工作；
十是承擔國家旅遊事業委員會辦事機構的任務；十一是指導
全體旅遊行業；十二是承辦國務院交辦的其他事項。

　　檢視這一次的職能改變，其中與出境旅遊最有關的是，首次明確要求國家旅遊局負責管理出境旅遊，並提出相關政策的規劃，同時還賦予國家旅遊局負責與外國、區域簽訂旅遊協議，並互派旅遊機構。

　　一九九四年三月，中共國務院辦公廳批准印發了《國家旅遊局職能配置、內設機構和人員編制方案》，對中國大陸旅遊管理體制進行較大改革。明確國家旅遊局需在四個方面轉變職能：一是原屬於企業經營範圍內的權限進一步的下放，即取消對旅遊飯店客房價格、旅行社餐費、旅遊車船交通費、接待旅遊團手續費的國家定價和旅遊價格地區類別的劃分，國家旅遊局主要通過提供國際、國內旅遊市場重要價格的參考標準；二是把可以由地方管理的事務授權　地方。中國大陸三星級及其以下星級飯店的星級評定，由省級和有條件的市級旅遊行政部門負責，將經營國內旅遊市場業務的旅行社的審批權下放給省級或有條件的市級旅遊主管部門；三將旅遊產業電子化服務、旅遊通訊網路和辦公自動化等工作，轉由有關事業單位負責；四是進一步加強對中國大陸全國旅遊業的調控和管理職能，主要是加強對出境旅遊發展發展戰略的研究、立法及監督檢查，制定行業技術標準，加強對旅遊資源開發利用強化旅遊業整體行銷，加強中國大陸國內旅遊、出境旅遊的管理，並對旅遊服務品質與數量的管理，以維護旅遊消費者的權益。

　　這一次的職能轉變，與前一次不同的是，國家旅遊局有鑑於出境旅遊發展迅速，尤其甫開放中國大陸公民至泰國、新加坡、馬來西亞等地旅遊，故開始規劃整體性的中國大陸

居民出境旅遊政策，來管理出境旅遊事務，同時並研究掌握
出境旅遊發展規模與外匯平衡。

一九九八年三月，中共進行國務院的機構改革[93]，由國務院辦公廳印發國家旅遊局機構改革方案，對現有機構設置和人員編制進行了近一半的精簡，並明確國家旅遊局是國務院主管旅遊業的直屬機構。在職能方面，不再保留中國大陸對外旅遊外匯、旅遊計畫、旅遊價格的管理職能。並將中國大陸旅遊產業技術等級考核、旅遊行業資格考試等具體工作由相關事業承辦。同時根據中共中央與國務院的決策，解放軍、政法機關和中央黨政機關必須與所管理的企業脫鉤，因此國家旅遊局也正式與其直屬企業分離，以貫徹全行業「政企分離」的原則。根據以上職能調整，國家旅遊局的主要職責為：

（一）擬定旅遊業發展的方針、政策與規劃，擬定旅遊業管理的行政法規、規章並予以監督。

（二）擬定國際旅遊市場開發戰略，進行中國大陸旅遊整體形象的對外宣傳和重大促銷活動、指導重要旅遊產品的開發，指導駐外旅遊辦事處的市場開發工作。

（三）培育和完善中國大陸國內旅遊市場，擬定發展國內旅

[93] 一九九七年九月，中共總書記江澤民在中國共產黨第十五次全國代表大會報告提出：「機構龐大、人事臃腫、政企不分、官僚主義嚴重，直接阻礙改革的深入和經濟的發展」。故一九九八年三月二十四日由新任的中共副總理朱鎔基強調要落實與推動機構改革的決心，開啟另一波的機構改革。任杰、梁凌主編，《共和國機構改革與變遷》，上海：華文出版社，1999 年，頁120-130。

遊的戰略與政策；指導地方旅遊工作。

（四）進行旅遊資源的普查工作，指導重點旅遊區域的規劃開發建設，組織、指導旅遊統計工作。

（五）擬定各類風景旅遊區景點、度假區及旅遊住宿、旅行社、旅遊車船和特種旅遊項目的設施標準和服務標準；審批經營國際旅遊業務的旅行社；組織和指導旅遊設施地點工作。

（六）制定中國大陸出國旅遊、港澳旅遊、赴台灣旅遊及邊境旅遊政策並組織實施；審批外國、香港、澳門、台灣地區在中國大陸設立的旅遊機構；負責旅遊涉外及香港、澳門與台灣事務。代表中國大陸與外國簽訂國際旅遊協定，指導旅遊對外交流與合作旅遊對外交流與合作。

（七）監督、檢查旅遊市場秩序和服務質量，受理旅遊者投訴，維護旅遊者合法權益。

（八）指導旅遊教育、培訓工作，制定旅遊從業人員的資格制度制度和等級制度並指導實施，管理國家旅遊局下屬院校的業務工作。

（九）負責國家旅遊局下屬機關及在北京直屬單位的黨務與聯繫工作。

（十）承辦國務院交辦的其他事務。

此次機構改革，與出境旅遊政策有關的就是，明訂國家旅遊局制訂包含出國旅遊、邊境旅遊與港澳遊的相關政策，同時最特別的是，還賦予國家旅遊局負責規劃制定對台灣的

旅遊政策，可說是職能的一大轉變。

　　綜合前述，國家旅遊局在中國大陸旅遊市場的秩序逐漸上軌道後，也已經將許多管制的業務逐漸放寬或下放到地方，脫離控制者的角色，而開始扮演歸規劃者、造勢者與建設者的角色，正好驗證國際知名的策略大師波特（Michael E. Porter）所云：「政府不應該只是透過政策來控制產業的競爭優勢，而是要去影響競爭優勢；而政府就產業政策中最適當的角色就是推動者、挑戰者與訊息提供者，才能引導企業升級[94]。」

　　檢視大部分國家的政府目前在旅遊推展上都扮演相當積極的角色，因為它們都認知到，旅遊產業要靠中小企業來單打獨鬥，確實有其困難，而需要大型的企業來推動，但大型企業在市場上畢竟僅是少數，故亟需政府來主導。尤其是長久封閉的中國大陸，本來其市場機制的發展比其他國家還要晚，而一般旅遊企業要進入中國大陸市場相當困難，因此，國家旅遊局的責任就相對的沈重。不過改革開放以來。中共國家旅遊局這幾年相較其他國家而言，確實更為主動積極的將其旅遊業向外推銷，尤其自一九九三年，國務院辦公廳批准國家旅遊局「關於發展旅遊業的意見」，將「搞活市場，正確引導，加強管理，提高質量」作為旅遊發展方針後，開始從一九九三年到一九九七年實施五年的促銷計畫，積極的參與國際旅遊展覽與舉辦旅遊展消會，相當受到國際的矚目。尤其從一九九○年上海舉辦的「中國旅遊交易會」開始，

[94] 波特（Michael E.Porter）著，李明軒、邱如美合譯，《國家競爭優勢（下冊）》，台北：天下文化，1996年，頁987-988。

逐漸成為具有國際規模的全國性的旅遊會議[95]。目前中國國際旅遊交議會已經成為亞太地區規模最大、層次較高國際旅遊交易活動，受到全球各地旅遊界慎的關注。每年都吸引包括中國大陸三十一個省、市、自治區以及台灣、香港、澳門與國外的官方旅遊機構、旅行社、飯店航空公司與旅遊業有關的企業與會。

同時，中國大陸也積極的赴國外參與國際性的旅遊展覽及國際組織。一九七九年十一月，中共派遣國家旅遊局前身的旅遊總局副局長丁克堅率團參加日本第二屆觀光大會，這是中國大陸首次參加外國政府所舉辦的國際旅遊活動。一九八〇年八月，中國大陸首次參與世界旅遊組織（WTO）在馬尼拉所舉行的第一屆世界旅遊會議，並於一九八三年十月五日正式成為會員[96]。此外，中國大陸也積極的加入國際青年旅遊組織、世界旅遊理事會、太平洋亞洲旅行協會（PATA）、國際旅遊聯盟（AIT）、亞洲會議與旅遊局協會（AACVB）。基本上，中國大陸加入國際旅遊組織除了可以提升中國大陸旅遊產業在國際上的地位與知名度，使中國大陸旅遊相關行業與國際接軌外，還可以藉由參與國際組織，來積極介入內部運作。比如說二〇〇三年 WTO 全體會員大會，中國大陸就在與希臘、巴拉圭競爭後，取得主辦權。又比如，中國大陸

[95] 中國年鑑編輯部主編，《中國年鑑 1991》，北京：中國年鑑社，1991 年，頁 159。

[96] 適豪，〈中共發展觀光旅遊事業面面觀〉，《中共研究》，第 18 卷第 7 期，1984 年，頁 88-89。

也藉由二〇〇二年一月在印尼日惹所舉辦的「東協加三」[97]旅遊部長會議,來擴大與東南亞國家旅遊產業的合作。

更重要的是,國家旅遊局也代表中國大陸與外國簽訂旅遊合作協定。自一九七八年八月二十一日中國大陸與羅馬尼亞首次簽訂旅遊合作協定後,已陸續的與許多國家簽訂旅遊合作協定或協議。雖然目前,中國大陸出境旅遊的限制仍然相當多,與各國簽訂旅遊協議很難說是互惠,充其量只是中國大陸的與外國經貿談判的一項有力籌碼。但是,世界各國都相當期待中國大陸旅遊市場的開放,除了北美、歐洲仍有顧慮外,其餘如東南亞國家、韓國、土耳其等國的旅遊市場都相當倚賴中國大陸的客源。因此隨著中國大陸出境旅遊的日漸盛行,以及出境目的地開放國家的增加,未來中國大陸與其他國家雙方的旅遊合作會更加頻繁,而這也將是國家旅遊局以後最重要的職能之一。

不過就出境旅遊政策的決度角度而言,國家旅遊局仍然必須依循中共國家領導人與外交、公安部門的指示,就相關出境旅遊政策,扮演執行者的角色。正如上一章節所分析,中國大陸出境旅遊政策的制訂仍需考量政治因素,就像中國大陸與加拿大的旅遊談判,就是因為政治因素主導而破裂;或者開放土耳其為旅遊目的國,是基於外交戰略的考量,而這些都非國家旅遊局能夠決定。

[97] 所謂的東協加三,亦即東南亞國家協會等十個會員國(ASEAN):泰國、馬來西亞、越南、印尼、菲律賓、新加坡、汶萊、緬甸、柬埔寨、寮國加上中國大陸、日本、韓國。

五、委託授權機構

1、中國社會科學院旅遊研究中心

　　中國社會科學院（以下簡稱中國社科院）旅遊研究中心是隸屬於中國社科院財政與貿易經濟研究所下的旅遊智庫，成立於一九九九年。

　　其成立背景主要針對一九七九年由當時任中國社科院副院長于光遠所提中國大陸需要開始針對旅遊經濟進行研究，故引起國務院的高度重視。中國社科院隨即在一九八〇年，由剛成立的財貿物資經濟研究所（後改名財政與貿易經濟研究所）下設立商業經濟研究室。一九八二年中國社科院財貿所將外貿與旅遊研究從原本的商業經濟研究室分離，專門設立外貿旅遊研究室，直接參與旅遊經濟研究，並參與中國大陸全國旅遊經濟理論的研討。到了一九八六年，中國社科院將旅遊經濟研究與服務經濟研究作結合，設立服務與旅遊研究室，由白仲堯擔任主任，專門從事旅遊政策與發展研究。一九九四年改由張廣瑞擔任主任，但這段時間，中國社科院進行功能與組織調整，反而縮編旅遊研究單位，導致旅遊研究逐漸萎縮。

　　一九九九年由於中國大陸旅遊業發展的趨勢逐漸增強，經中國社科院評估旅遊研究需要有持續的必要，故成立中國社科院旅遊研究中心，由張廣瑞擔任研究中心主任。其主要工作在於進行旅遊經濟的理論與實證研究，接受中國社科院、國家旅遊局與國家有關部門、地方政府相關部門的委託研究，進行旅遊發展的整體規劃，提供旅遊產業相關訊息與

諮詢，並與國外學術單位進行交流[98]。

由於中國社科院屬於中共國務院的直屬事業單位，地位相當重要。故旅遊發展研究中心雖然是隸屬於財政與貿易經濟研究所，但也是現今中國大陸中央級唯一的旅遊智庫單位。同時，由於它定期提出相關研究報告與旅遊政策綠皮書，負責提供相關旅遊訊息，並參與中國大陸旅遊政策的討論，故旅遊研究中心相當受到國家旅遊局的依重，其許多研究員也大都曾擔任國家旅遊局內重要的職位。

2、中國旅遊協會

中國旅遊協會（China Tourism Association——CTA）是在一九八六年一月三十日經國務院批准成立，其是由中國大陸旅遊業相關團體、組織與企業共同組成的協會，具備獨立非營利性的社團法人資格，同時具備半官方色彩。該協會目前是由國家旅遊局直接領導，並接受民政部的監督管理。

目前中國旅遊協會的參加成員都是團體會員，不接納個人成員，會員包括旅遊相關行業協會、旅遊行政部門以及相關業者。它的最高權力機構是會員代表大會，會員代表大會每四年召開一次會議，每四年召開一次。會員代表大會的執行機構是理事會是理事會。理事會由會代表大會選舉產生。理事會每屆任期四年，每年召開一次會議，中國旅遊學會現有理事一百六十三名，包括各省、自治區、直轄市和計畫單列市、重點旅遊城市的旅遊行政部門、全國性旅遊專業協會、

98 參見中國社科院旅遊研究中心網站，
http://www.cass.net.cn/chinese/s03_cms/gb/zuzhi/lyyjzx.pdf。

大型旅遊企業集團、旅遊區、旅遊院校、旅遊研究單位以及旅遊業相關的行業社團都有理事產生。

　　同時，理事會又選舉產生常務理事會，在理事會閉會期間，由常務理事會行使日常職權，每年召開兩次會議。目前中國旅遊協會的常務理事會由會長、副會長（九名）、常務理事（八十四名）和秘書長　成。常務理事會設辦公室作為辦事機構，負責日常業務工作。值得注意的是，旅遊協會的正副會長都是由國家旅遊正副局長擔任之，例如劭琪偉擔任會長，另外兩位副局長孫鋼、顧朝曦都擔任副會長，顯現出中國旅遊協會與國家旅遊局的關係相當密切，可說是國家旅遊局的外圍組織。

　　中國旅遊協會底下設立五個分會與專業委員會，分別是旅遊城市分會、旅遊區分會、旅遊教育分會、婦女旅遊委員會和旅遊商品及裝備委員會。同時中國旅遊協會還指導四個獨立的專業協會：中國旅行社協會、中國旅遊飯店協會、中國旅遊車船協會和中國旅遊報刊協會。此外，中國旅遊協會下還有若干直屬單位分別是中國旅遊出版社、中國旅遊報社、時尚雜誌社、旅遊信息中心和中國旅遊管理幹部學院。

　　其主要職能[99]：（一）、分別對旅遊發展戰略、旅遊管理體制、國內外旅遊市場的發展態勢等進行調查研究，並向國家旅遊局提出意見和建議。（二）、向業務主管部門反應會員的需求，向會員宣傳政府的有關政策、法律、法規並協助

[99]　請參閱中國旅遊協會網站，
　　　http://www.chinata.com.cn/jieshao/index.php。

執行。（三）、組織會員訂立行規並監督遵守，維護旅遊市場秩序。（四）、協助業務主管部門建立旅遊資訊的網路，並接受委託，開展規劃諮詢、員工職業訓練、技術交流、舉辦展覽、市場抽樣調查、安全檢查，以及旅遊專業協會進行業務指導。（五）、開啟對外交流與合作。（六）、編輯出版有關旅遊資料、刊物，傳播旅遊訊息和研究成果。（七）、承辦業務主管部門委託的其他工作。

　　基本上，中國旅遊協會就整體出境旅遊政策而言，並沒有決策能力。但是對於國家行銷的角度來看，確實扮演很重要的角色。同時，中國大陸之所以要成立像中國旅遊協會之類的民間團體，主要是他們都具有統一戰線的特質。在統戰的前提下，中共可藉由這些團體來加強控制相關業者，尤其在政策、政治與意識型態的控制，當需要結合民間力量，一致對外進行國家行銷時，能夠在最短的時間結合會員的力量。尤其當中共官方或國家旅遊局發佈相關出境旅遊的行政命令，即由中國旅遊協會協調下屬之其他民間團體，再由這些團體結合個別企業的力量，形成由上而下、層層節制的動員網絡。另方面，這些團體也藉由民間身份來進行官方所敏感的工作，比如兩岸間的旅遊交流，就屬於對台統戰的範圍。

第二節　中國大陸出境旅遊政策的決策過程

　　研究中國大陸的政策分析，最困難的就是其決策過程。原因在於，決策體系的封閉性，外界很難一窺全貌。研究者除非擁有豐富的第一手資料，故通常只能藉由少許的資料，

去建構決策的過程。而中國大陸出境旅遊政策，雖然重要性不如其他公共政策，但其決策仍有相當的敏感度與機密性，故很難去瞭解決策的過程。

就一般民主國家而言，出境旅遊政策只是單純的公共政策，決策層級大概就只有主管旅遊的行政機關就可以決定，除非需要跨部會整合，才需要較高層的決策單位進行決策。但正如第二章所述，中國大陸出境旅遊政策與統戰、外交乃至國際戰略息息相關。按照中共以黨領政，以及政治意識型態宣傳的模式下，其決策過程就不是主管旅遊行政的國家旅遊局能夠進行決策。有時很有可能是國家領導人出訪外國，為建立更好的外交與經貿關係，而「下條子」給下級單位來轉達欲與訪問國簽訂旅遊協議。或者是利用其當政治籌碼，來換取中共所需要的政治利益。故本節將依現有資料，試圖臆測中國大陸出境旅遊政策的決策過程，並嘗試以具體案例來佐證。

一、由上而下的決策模式

中國大陸出境旅遊政策就某方面而言，已經是國家最高經濟計畫的層級[100]，並非旅遊行政部門可以單方面決定。故它的決策模式，還是因循由上而下的決策模式來進行。

一般來說，中國大陸出境旅遊政策，只要不是牽涉到統戰、外交、政治籌碼的考量外，具體如護照、簽證、出入境審查等技術性事宜都是由外交部與公安部進行規劃。而相關

[100] 吳武忠、范世平，《中國大陸觀光旅遊總論》，頁 402。

的旅遊管理辦法，則是由外交部、公安部以及國家旅遊局共
同規劃與制定，再報請國務院審批，例如《中國公民出國旅
遊管理辦法》。但由於許多相關出境規定的法律位階相當低，
甚至只是內部通知或文件，連行政命令都排不上。故技術性
的事務都是相關規劃機構在進行，根本談不上決策面。

　　但如果說是基於政治因素的考量，其決策層級就拉高到
國家領導人。以圖 3-2 來看，黨的最高層級當然是政治局與政
治局常委會，而政府就是國家主席與底下的國務院總理及各
部委。由於中共「以黨領政」的特殊性，黨政基本上是密不
可分，國家主席與國務院總理都是政治局常委，故當國家主
席或國務院總理出國訪問時，其處理外交決策的基調早在政
治局常委會就已充分討論過。主要還是因為中共目前是集體
領導，而國家主席與國務院總理只是領導核心[101]。故當國家
領導人宣布新的出境旅遊政策或是開放新的旅遊目的地國
家，大體上都離不開外交決策的大方向。而政治局底下的中
央外事領導小組，就主要負責外交事務決策，統一指導、監
督和領導中共黨政軍各部門的外事工作，故當相關處理出境
旅遊的下屬機關，將具體訊息傳遞至國家領導人，政治局常
委就會對出境旅遊政策交由外事領導小組進行討論。同理政
府部門，國務院也會同樣就政策方向，進行研商。然後各部
委進行開會討論，遇有部委爭議，就轉由協調機構-國家旅遊
事業委員會來進行跨部會協調。

　　政策方向確定後，外交部與主管出入境的公安部，開始

[101] 趙春山，〈中共政治制度概要〉，《兩岸關係系列講座》，民主進
步黨主辦，2002 年 10 月。

進行規劃相關的政策內容。出境旅遊政策最主要牽涉到就是
與旅遊目的地國家是否具備旅遊合作協定，並衡量旅遊目的
地國與中國大陸的關係，則外交部扮演相當重要的角色。再
者出入境更是最重要的一環，舉凡護照、口岸簽證等事宜都
必須由公安部進行，故相關出境旅遊政策的具體事務都是由
兩機構進行規劃。而國家旅遊局當然扮演一部份規劃的角
色，原因在於許多管理辦法的內容，必須由主管旅遊行政的
國家旅遊局來規劃，例如《中國公民出國旅遊管理辦法》、《出
境旅遊領隊管理辦法》、《出境旅遊服務質量》等，都必須由
國家旅遊局參與。最為特殊的是港澳遊，國務院港澳事務辦
公室也必須參與規劃的角色，比如說與香港特區政府協商擴
大旅遊的人數，或者放寬香港旅遊接待社等事務，與因公赴
香港的審批，都必須經由國務院港澳事務辦公室。

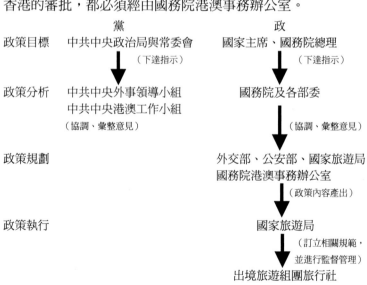

圖 3-2　中國大陸出境旅遊政策決策過程圖
　　　　資料來源：作者自行整理。

　　等到政策規劃的步驟完成後，接著就是政策執行層次。
國家旅遊局就是扮演主要的執行角色。若在一般民主國家，
國家旅遊局應該是旅遊決策的機構，但本文之所以將國家旅
遊局定位為執行機構，主要是中國大陸出境旅遊政策牽涉到
許多政治因素，而國家旅遊局往往沒有主導權。最明顯的例
子，就是二〇〇四年中國大陸與加拿大的旅遊談判，國家旅
遊局雖有派員參與，但卻不是主導談判的單位，甚至談判破
裂後，國家旅遊官員也坦承談判卡在政治因素，包括遠華案
主嫌賴昌星的遣返問題[102]。另外，中共國務院總理溫家寶在
二〇〇四年五月訪問歐盟，並與相關國家洽談相關旅遊、經
貿協定時，隨行人員有外交部部長李肇星、國家發展和改革
委員會主任馬凱、商務部部長薄熙來、國務院副秘書長陳進
玉、外交部副部長張業遂、國務院研究室副主任尹成杰、總
理辦公室主任丘小雄等人[103]，但國家旅遊局局長何光暐並沒
有在名單之中，這都證明國家旅遊局在出境旅遊決策機制中
的地位。

　　故國家旅遊局雖然負責簽訂旅遊協定，但其主要內容卻
是更高層級單位在主導。換言之，國家旅遊局只能待協議內
容確定後，分別就雙方的組團社和接待社的名單、雙方旅行
社簽訂業務合同、以及確定出入境口岸等技術事務，與外國
進行協商。此外，國家旅遊局還必須針對出境旅遊政策的大
方向，擬定相關管理辦法，並進行監督管理，包括定期查驗

[102] 南方日報，2004 年 5 月 19 日。，

[103] 請參閱大陸中央電視台網站，
　　　http://www.cctv.com/news/special/C12202/01/index.shtml。

出境旅行社，針對違法事宜給予處罰，或對出境旅行社進行
審批等一般行政工作，其本身政策執行的功能，相當明顯。
至於相關的旅遊團體與智庫，就政策執行只能提供諮詢的功
能，對決策的影響性不大。

　　總體而言，出境旅遊政策還是依循由上而下的決策模
式，從政策目標—政策分析—政策規劃—政策執行的環節，
分別由不同層級單位負責。之所以中國大陸出境旅遊政策需
要拉高到國家領導人層級，無非是政治因素的使然，當然最
主要還是取決於中共政權一貫的決策模式。

二、香港自由行的決策過程

　　二○○三年七月開放的香港自由行政策，與以往出境旅
遊政策最不同的是，就是大陸官方首次允許中國大陸人民不
用以團體方式進行出境旅遊。而中國大陸開放香港自由行，
係基於政治與經濟因素考量，故其決策過程，也是經由中共
中央高層的拍板定案，方可實施。故與以往相關對香港旅遊
開放由國務院港澳辦公室與公安部進行規劃，有所不同。

　　由於開放香港自由行，雖屬於港澳事務的範圍，但基於香
港地位的特殊性，作為「一國兩制」的看板，中共中央基本上
相當重視港澳事務。而自由行決策過程，一般咸信是經過中央
政治局與常委會討論[104]，因為開放自由行是「內地與香港更緊
密經貿關係安排」的主要內容之一。而「更緊密經貿關係安排」

[104] 黎自京，〈中南海對港局決策的爭議〉，《動向雜誌》第 216 期，
　　2003 年 8 月 15 日，頁 12-13。

是中共官方相當重要的決策，故經由政治局常委會討論與拍板定案，實屬合理。同時，中共中央港澳工作領導小組本就負責統籌港澳事務，在小組組長由政治局常委曾慶紅接任後，更是明顯。而在政府方面，除國家主席胡錦濤、總理溫家寶參與有關香港的重大決策外，國務院與相關部門也都有參與決策的討論，特別是副總理吳儀負責專門統籌國務院有關部門，推動中國大陸與香港更緊密經貿關係安排。

自由行政策伴隨「更緊密經貿關係安排」的目標成形後，隨即由公安部負責規劃港澳往來簽證與訪問簽注，並下發開放城市至港澳旅遊的具體通知，例如《關於北京市、上海市、廣州市、深圳市和珠海市赴港地區旅遊工作的通知》；另外為因應龐大的港澳自由行人潮，公安部還加強執行口岸的出入境管理，進行港澳地區的訊息管控[105]。故公安部就整體決策過程中，不但是規劃機構也是執行機構。而國務院港澳辦公室則和香港特區政府進行規劃相關旅遊接待的相關事宜。值得注意的是，由於自由行政策不同與以往的出境旅遊政策，又不用以團體形式為之，故國家旅遊局在此介入不深，頂多針對旅行社推出自由行的質量進行監控，或是提供相關港澳旅遊資訊。

綜觀開放香港自由行的決策過程，主要牽涉到中共對香港的許多政治與經濟考量，以及港府的要求下；故經由透過層層訊息傳遞與評估，最後決策層級拉高到中央政治局常委

[105] 李英才，〈中國出入境管理政策〉，《中國公共政策分析 2004年》，北京：中國社會科學出版社，2004年，頁 109-110。

會，並由中共副國家主席曾慶紅具體負責港澳事務，國務院港澳辦公室與公安部負責規劃相關政策內容，而公安部具體執行相關事務。換言之，開放香港自由行本是單純旅遊政策，但在政治因素的考量下，變調成為中共對港政策，也才會出現國家旅遊局好像消失在決策體制的情況。

第四章　中國大陸出境旅遊政策之實質內涵

　　中國大陸出境旅遊政策由於中共的種種限制，不僅出現的比較晚，同時長期以來沒有系統的統計資料，政策制訂的透明度相當低，故對它的研究非常有限。但如果按照世界旅遊組織（WTO）的定義，中國大陸的出境旅遊其實早就存在，特別是公務旅遊或因其他目的的出國旅遊活動，即使在文化大革命時期也沒有間斷。但是，如果這種出境旅遊是僅只以休閒為目的並且自己付費的方式的話，這種旅遊活動則是在改革開放後才出現。尤其自九〇年代開始，中國大陸的出境旅遊有了重大的發展，出境旅遊人數不斷的增加，出境的目的地也不斷的擴大，逐漸受到國際社會的關注，也因此中共不斷就出境旅遊政策進行調整。

　　按國際通行對出境旅遊的定義來說，出境旅遊指的是一個國家的居民跨越國境到另一個國家的旅遊活動[106]。但是由於諸多特殊政治背景與歷史原因，中國大陸的出境旅遊就被定位為中國大陸的人民跨越國境和某些的特定的界線到其他國家或行政區域的旅遊活動。更具體而言，按照一九九九年中共國家旅遊局和國家統計局對出境旅遊遊客的定義和解釋是：任何為休閒、娛樂、觀光、度假、探親訪友、就醫療養、

[106] Jafar, J.Encyclopedia of Tourism, Routledge, London, 2000, p12.

購物、參加會議或從事經濟、文化、體育、宗教活動,離開
常住國(或常住地)到其他國家(或地方),連續停留不超
過 12 個月,並且在其他國家(或其他地方)的主要目的不是
通過所從事的活動獲取報酬的人;不包括因工作或學習在兩
地之間有規律往返的人[107]。也就是說,本書現在討論的中國
大陸出境旅遊政策,實際是包括出國旅遊、邊境旅遊和港澳
旅遊。

　　故本章就針對中國大陸出境旅遊政策的實質內涵進行探
討,共分為三小節。首先先就出境旅遊政策的發展沿革作一
具體描述,其次就針對出境旅遊政策的實質內容作概述,包
括法令與具體措施內容。最後,將針對中國大陸出境旅遊政
策的執行面進行探討。

第一節　中國大陸出境旅遊政策的發展沿革

　　綜觀改革開放後的中國大陸出境旅遊的發展,從政策面
來看,歷經試驗、鬆綁到逐漸開放的過程,若從出境旅遊活
動的形式來看,則是從港澳旅遊、邊境旅遊至出國旅遊的順
序逐漸發展。故本節分別就三種不同旅遊活動的政策發展與
沿革來進行概述。

　　中國大陸出境旅遊政策最早為了因應「港澳旅遊」才開
始,當初主要是以大陸居民赴港澳地區探親旅遊為主。一九

[107] 國家旅遊局、國家統計局,〈旅遊統計基本概念和主要指標解
釋〉,《旅遊統計調查制度》,1999 年 6 月,頁 68。

八三年十一月十五日，廣東省作為試點開放廣東省居民赴香港探親旅遊的市場，由廣東省旅遊公司負責組織「赴港探親旅遊團」。由於這樣的試點開放，造成很大的迴響，故中共國務院於一九八四年三月批准國務院僑務辦公室、港澳事務辦公室、公安部聯合上報的《關於擬組織歸橋、僑眷和港澳台眷屬赴港澳地區探親旅行團的請示》，規定統一由中國旅行社總社委託各地的中國旅行社承辦赴港澳探親旅行團的工作，但是以境外親友支付所有旅遊費用作為先決條件。當時整個出境旅遊觀光市場就是以港澳為主，並且由中國旅行社獨佔，一直到一九九二年國務院港澳事務辦公室批准福建省海外旅遊公司、華閩旅遊有限公司，以及一九九八年增加中國國際旅遊總社辦理香港旅遊，這種獨佔才被打破。

到了一九八五年十一月十二日中共全國人大常委會第十三次會議通過《中華人民共和國出境入境管理辦法》，是中共建政以來第一部有關出入境的法律，但是對於觀光旅遊無任何規定，比較有關的條文只有第五條中規定公民因私事出境，應向戶口所在地的市、縣公安機關提出申請；第十二條規定因私事出境的公民，其使用的護照必須由公安部或其授權的公安機關頒發。

同一時期，中國大陸的邊境出國旅遊政策也已經開始發展。而所謂的邊境出國旅遊是指經國家旅遊局批准的旅行社，組織中國大陸人民，集體從指定的邊境口岸出入境，在雙方政府商訂的區域和期限內進行的旅遊活動。這種旅遊是相互性的活動，也就是大陸地區的民眾藉由邊境旅遊出國，

而對方國家也藉由邊境旅遊入境[108]。早在一九八四年，遼寧省丹東市和北韓新義州市開始互派友好參訪團，分別到對方城市進行一天的友好訪問。雙方開始確定，允許各自的人民自費到對方城市進行「一日遊」的旅遊活動。一九八七年十一月，國家旅遊局和對外經濟貿易部正式批准丹東市赴新義州的一日遊，從此打開邊境出國旅遊的序幕。而後其他邊境地區紛紛仿效，開展邊境貿易和邊境旅遊的區域不斷擴大。到了一九九七年，國家旅遊局、外交部、公安部與海關總署共同制訂《邊境旅遊暫行管理辦法》，經中共國務院批准發佈施行。此項辦法不但明確規範邊境旅遊的範圍、主管機關、各級旅遊局的管理許可權、申辦邊境旅遊業務的條件與方式、出入境手續與各種違法行為的處罰方式外，同時還開放了所有中國大陸民眾都可以參加邊境旅遊，改變以往只有居住邊境區域的居民參加的情況。到目前為止，共有黑龍江、內蒙古、遼寧、吉林、新疆、雲南、廣西七個省及自治區，與俄羅斯、蒙古、北韓、哈薩克、吉爾吉斯、緬甸、寮國、越南等九個國家展開邊境出國旅遊，其形式也從一日遊擴展到八日遊。

雖然，邊境旅遊和港澳遊的都是從地方開始試點進行，但是兩者的政策出發點就不相同，原因是港澳遊是以探親訪友為主要目的，但邊境出國旅遊主要是因應邊境貿易與邊境人民的交往聯繫而制訂。同時，邊境出國旅遊雖然也是跨越國境，但

[108] 國家旅遊局，《中國旅遊年鑑1998》，北京：中國旅遊出版社，1998，頁29。

和真正的出國旅遊有以下幾點明顯的差別[109]，一是目的地的限制，邊境出國旅遊的目的地一般是邊境地區和對方的邊境城市。二是時間限制，在境外旅遊往往當日往返，即使是多日遊，往往也有時間的限制。其三是證件的不同，邊境出國旅遊通常是不需要使用護照，也不需辦理正式的簽證，而是雙方認同的邊境通行證。此外邊境出國旅遊往往和邊境貿易結合，並不需要用外幣來結算，故開放邊境出國旅遊所流失的外匯並不多，這對中國大陸發展邊境旅遊是相當大的誘因。

而中國大陸人民自費出國旅遊的開展，是從新加坡、馬來西亞、泰國為起點。一九九○年十月頒佈《關於組織我國公民赴東南亞三國旅遊的暫行管理辦法》，是中共建政以來對於中國大陸民出國觀光旅遊的第一部單行法規。不過，和剛開放港澳遊時一樣，管理辦法規定適用範圍僅為出國探親旅遊，採取海外親友境外繳交旅遊費用辦理，並授權七家旅行社承辦此業務[110]。由於這項辦法僅限於東南亞地區的新加坡、馬來西亞與泰國三個國家，後來雖增加菲律賓，但仍然不夠全面。

一九九四年七月經過修訂過的《中華人民共和國公民出境入境管理辦法實施細則》正式發布，其中部分條文也比較

[109] 張廣瑞、魏小安、劉德謙主編，《旅遊綠皮書：2000-2002年中國旅遊業發展分析與預測》，北京：社會科學文獻出版社，2002年3月，頁80。

[110] 根據《關於組織我國公民赴東南亞三國旅遊的暫行管理辦法》，只授權中國國際旅行總社、中國旅行社總社、中國青年旅行社總社、廣東省海外旅遊總公司、廣東省中國旅行社、福建省海外旅遊實業總公司、福建省中國旅行社等七家旅行社承辦此項業務。

直接規範了出境旅遊的規定。在第三條規定出國必須提交與出境事由相關證明，而第四條則規定出境旅遊需繳交旅行所需外匯費用證明；另外在第七條則規定，公民辦妥前往國家的簽證或入境許可證件後，短期出境者應辦理臨時外出的戶口登記，返回後再原居住地恢復其常住戶口。

一九九七年三月十七日經中共國務院批准，國家旅遊局、公安部於七月一日發佈《中國公民公民自費出國旅遊管理暫行辦法》，這項辦法代表中國大陸開放自費出國旅遊從試驗階段過渡到正式實施的階段，不但規範中國大陸民眾自費出國旅遊的行為，同時將港澳遊、邊境出國旅遊和出國旅遊都應納入管理的範圍。但是此項辦法經過五年試點施行後，其中的規定因為不夠明確而發生不少的問題，例如旅行社超出範圍經營、零團費的促銷策略、強迫自費或購物等詐欺行為，都影響出國旅遊市場的發展[111]。加上中共在二○○一年十二月加入世界貿易組織後（ＷＴＯ）後，旅遊業的管理與發展必須配合ＷＴＯ的規範與中國入世的承諾，需要按照符合國民待遇與最惠國待遇進行調整，故於二○○二年七月一日施行正式的《中國公民出國旅遊管理辦法》，廢止《中國公民公民自費出國旅遊管理暫行辦法》，使得中國出境旅遊政策又有新的發展，更進一步的法制化。二○○三年八月，中共公安部進行護照管理改革，根據新公布有關護照和通行證的申領辦法，擴大中國大陸民眾憑身份證、戶口名簿申請護照的範圍，由以往北京、上海、南京等二十五個中大城市擴大

[111] 吳武忠、范世平，《中國大陸觀光旅遊總論》，頁181。

到一百個中大城市。因此，隨著中國大陸出境旅遊政策的不
斷在開放，中國大陸民眾出國觀光旅遊目的地的選擇，也越
來越多。總計到二〇〇三年為止，如表4-1共有二十八個國家
與地區開放中國大陸民眾自費前往觀光旅遊，而且有不斷增
加的趨勢。

　　綜合以上所述，中國大陸出境旅遊政策從改革開放以
來，確實不斷在因應中國大陸本身內部與國際形勢，來進行
調整，歷經了試驗、鬆綁到逐漸開放，現在已經具有一定的
規模。尤其世界旅遊組織（WTO）在二〇〇〇年就曾預測中
國大陸在二〇二〇年將成為世界第四大旅遊國客源國，僅次
於德國、日本和美國，年出境旅遊人數將達一億人次，佔世
界旅客總人數的6.2％，一九九五到二〇二〇年的平均增長速
度為 12.5％，相當於同期世界出境旅遊增長速度的三倍[112]。
雖然，世界旅遊組織的預測過於樂觀，對於二十年後的發展，
吾人很難去作驗證，但這畢竟凸顯出中國大陸出境旅遊強力
發展的趨勢。不過，發展的前提必須是中共當局對出境旅遊
政策需有要很大的政策突破，尤其到目前為止，中國大陸出
境旅遊政策還是政治面的考慮多於經濟面，強調管制多於開
放。故中國大陸的出境旅遊政策除了上述的發展外，還必須
落實在法制面，尤其訂立旅遊基本法，放寬出入境的限制，
定期公布有關中國大陸公民出境旅遊的資料以及因應 WTO
的相關規定等，恐怕是中國大陸發展出境旅遊最關鍵的所在。

[112] 資料來源： WTO, Tourism 2020 Vision （East Asia and
Pacific）,Madrid,2000.

表 4-1　中國大陸開放出國觀光之國家或地區名單

截至 2003 年底

國家/地區	開放時間	開放情形	國家/地區	開放時間	開放情形
香港	一九八三年	全面開放	尼泊爾	二〇〇二年	全面開放
澳門	一九八三年	全面開放	印尼	二〇〇二年	全面開放
泰國	一九八八年	全面開放	馬爾他	二〇〇二年	全面開放
馬來西亞	一九九〇年	全面開放	土耳其	二〇〇二年	全面開放
新加坡	一九九〇年	全面開放	埃及	二〇〇二年	全面開放
菲律賓	一九九二年	全面開放	德國	二〇〇三年	全面開放
韓國	一九九八年	全面開放	印度	二〇〇三年	全面開放
澳大利亞	一九九九年	北京、上海、廣州試點開放[113]	馬爾地夫	二〇〇三年	全面開放
紐西蘭	一九九九年	北京、上海、廣州試點開放[114]	斯里蘭卡	二〇〇三年	全面開放
日本	二〇〇〇年	北京、上海、廣州試點開放[115]	南非	二〇〇三年	全面開放
越南	二〇〇〇年	全面開放	古巴	二〇〇三年	全面開放
柬埔寨	二〇〇〇年	全面開放	克羅埃西亞	二〇〇三年	全面開放
緬甸	二〇〇〇年	全面開放	匈牙利	二〇〇三年	全面開放
汶萊	二〇〇〇年	全面開放	巴基斯坦	二〇〇三年	全面開放

資料來源：作者根據中國旅遊網

http://www.cnta.com/chujing/chujing.htm 自行整理

[113] 中國大陸與澳洲已於二〇〇四年五月達成協議，將於同年七月擴大天津、河北、山東、江蘇、浙江、重慶等六個省市。

[114] 紐西蘭同澳洲一樣，也增加開放上述六個省市。

[115] 日本已於二〇〇四年九月擴大中國大陸的天津、山東、浙江、江蘇、遼寧等五省市居民可前往日本旅遊。

第二節　中國大陸出境旅遊政策的內容

在改革開放的初期，中國大陸的旅遊業基本上只有單向流動的入境旅遊，但隨著改革開放的深入，中國大陸的出境旅遊及國內旅遊也不斷的在發展。尤其當中共確立了「大力發展入境旅遊、組織發展國內旅遊、適度發展出境旅遊」的旅遊發展方針後，對於出境旅遊政策一直堅持採用「有組織、有計畫、有控制」的適度發展原則[116]。所謂的「有組織」，是指中國大陸的公民出國旅遊必須是以團體方式的進行，其主要內容不辦理散客業務，要求採團進團出的出境旅遊方式。「有計畫」是指中共根據中國大陸入境旅遊的情況，包括創匯的數額和接待外國觀光客的人數，並針對其國內市場的需求，以及外匯管理與總體旅遊發展的需求，乃相對應的制訂出境旅遊的計畫，以確定出境旅遊的規模。「有控制」則是對出境旅遊採取總量管制與配額管理，對特許經營的出境旅遊業務的旅行社進行審批與數量控制。換言之，根據此三原則構成了中國大陸出境旅遊政策的基本面貌，並落實成為法制，包括有關邊境旅遊的《邊境旅遊暫行管理辦法》以及二○○二年七月一日才正式施行的《中國公民出國旅遊管理辦法》，大都是依循以上三種原則，明確而直接的規定出境旅遊的規範。故本文將針對中國大陸出境旅遊政策的實質內容進行探討。

[116] 張廣瑞、魏小安、劉德謙主編，《旅遊綠皮書：2000-2002 年中國旅遊業發展分析與預測》，頁 83-84。

一、出國旅遊政策的內容

　　中國大陸的出國旅遊業務主要是經國務院批准、國家旅遊局和公安部聯合發佈的《中國公民自費出國旅遊管理辦法》為依據，形成了一套特許經營、總量控制、入出境掛鉤的經營管理體系，主要內容包括通過國家旅遊局審批特許經營的旅行社及其代辦點來控制國際旅行社數量、透過雙邊磋商和各自政府批准來控制和逐步開放目的地國家、經由開放和使用《中國公民自費出國旅遊審核證明》和《中國公民自費出國旅遊團隊名單表》來控制中國大陸及各地區出國旅遊人數以及各特許經營的旅行社的數量、經由派遣領隊及其培訓、考核、發證和境外接待社選擇來保證質量與安全性，並通過團隊出入境來強化數量控制和質量、安全保證，透過徵收保證金來強化監督等。而新施行的《中國公民出國旅遊管理辦法》（以下簡稱出國旅遊管理辦法）其主要內容主要有下列特點：

1、以團體旅遊為主

　　出國旅遊管理辦法第一條就強調，該辦法的主旨就是「為了規範旅行社組織中國公民出國旅遊出國旅遊活動，保障出國觀光客和出國旅遊經營者的合法權益，制訂本辦法。」由此可見，管理辦法名稱雖然是「中國公民出國旅遊管理辦法」，但是出國旅遊仍然是要以團體方式進行，對於個人仍有限制，以符合「有組織」的基本原則。

2、有條件的開放

　　出國管理辦法第二條則強調，任何單位或個人不能到國

家旅遊局公佈的出國旅遊國家以外的國家旅遊；同時，開放
出國旅遊國家的名單是由國家旅遊局會同國務院相關部門批
准後公布，其流程按照慣例是由國家旅遊局提出經外交部、
公安部同意後，報請國務院審核批准。而開放名單的主要考
慮是開放國家必須是中國大陸的入境客源國、必須在政治上
對中國大陸友好、對中國大陸旅客具備接待服務的設施與能
力以及對大陸旅客沒有歧視性的政策等。換言之，中國大陸
民眾是無法自由到任何一個國家觀光，即使具備該國所發給
的簽證，也不允許出國。同時，根據第七條規定，國家旅遊
局必須統一印製「中國公民出國旅遊團隊名單表」，由負責組
織出國旅遊的國際旅行社按實際出國人數來填寫。第十一條
也規定，旅行團出境時必須查驗護照、簽證以及名單表。

　　綜觀而言，中國大陸出國觀光旅遊仍然受到相當的限
制，主要原因是開放出國觀光會有外匯流失的疑慮，而中國
大陸仍然是開發中國家，外匯的收支不平衡對經濟安全與發
展有相當大的影響。

3、出境旅行社採取審批原則

　　在中國大陸能夠經營出境旅遊業務的旅行社，必須是具
備一定的要件且經由國家旅遊局審核批准，並非每家都可以
經營。而國家旅遊局針對旅行社審批主要是根據以下幾項原
則[117]：一是入出境掛鉤的原則，亦即把經營入境旅遊的業績
作為審批的主要依據。二是地區合理分佈原則，所以各省、

[117] 鍾海生、郭英之，《中國旅遊市場需求與開發》，頁 386-388。

自治區、直轄市都要保證有一家經營國際旅遊的旅行社。三是循序漸進的原則，根據中國大陸旅遊市場發展的需要，循序漸進的擴大國際旅行社的數量。四是動態管理的原則，國際旅行社必須每年經過國家旅遊局的審查，針對不合格或者入境旅遊業績差的國際旅行社，國家旅遊局可以取消其資格。

根據以上所述，此審批原則落實在出國旅遊管理辦法第三、四、六條就有相關規定。例如第三條就規定旅行社必須取得國際旅行社資格滿一年，並經營入境旅遊並需有良好的業績。第四條則規定，申請經營出國旅遊業的旅行社，應向省、自治區、直轄市旅遊局提出申請，各地方旅遊局應當自受理申請之日起的三十個工作日內審查完畢，經審查同意後報國家旅遊局批准，未經國家旅遊局批准者，任何單位或個人不得擅自經營出國旅遊，或者以商務、考察及培訓等方式變相經營。而第六條規定，國家旅遊局每年度會根據上年度全國入境旅遊的業績、出國旅遊目的地的增加情況以及出國旅遊發展的趨勢，在每年二月底確定本年度出國團體旅遊的總人數，並下達省、自治區、直轄市旅遊局，而省、自治區、直轄市旅遊局在其根據行政區內國際旅行社上年度的業績、經營能力與服務品質，在每年三月底核定各國際旅行社組團出國人數的額度。

由以上可見，中國大陸對申請經營出國觀光業務的旅行社，仍然採取管制的作法，尤其管理辦法的規定看似寬鬆，但是實際申請並不容易。因為申請必須在入境旅遊業有突出業績表現者，故出國旅遊業務大多還是大型的國營旅行社在獨佔，例如中國國際旅行社、中國旅行社及中國青年旅行社

等。不過到二〇〇三年為止，具有經營中國大陸民眾出境旅遊的國際旅行社已從原本的六十七家增加到五百二十八家，顯現中國大陸不斷在放寬經營出境旅行社的限制。

4、開始重視消費者權益的保護

該管理辦法最值得注意的是，就是中國大陸開始明確規範消費者的權益問題。由於以往中國大陸的旅遊管理不夠明確，執行督察績效不彰，使得出境旅遊的經營存在許多嚴重的違法行為，尤其削價的競爭擾亂正常的市場秩序，許多不肖業者甚至與境外旅遊業者聯手，出現了「零團費」與「負團費」的怪現象，導致旅客的合法權益受到嚴重的損害，這種情形在中國大陸民眾赴泰國旅遊最為突出[118]。

因此，中國大陸為了有效抑止非法歪風，在制訂出國旅遊管理辦法時，有將近一半的的條文都是有關保障出國觀光客的合法權益。比如說十二條明確規定，「組團社應當維護觀光客的合法權益」，同時還規定負責組團的國際旅行社必須真實的提供旅客正確的旅遊訊息，不得作虛假宣傳，團費報價也不得低於成本，來抑止惡性削價競爭。第十三條中，則要求旅行社必須與旅客簽訂旅遊合同，旅遊合同的內容必須包括食宿、交通、旅遊路線與違約的責任，由旅行社與旅客各保持一份。第十六條則規定，國際旅行社及其出團領隊應要求境外接待旅行社應遵守旅遊合同，按照規定的觀光路線與服務進行，不得擅自變更行程、減少旅遊項目或者強迫推銷

[118] 張廣瑞、魏小安、劉德謙主編，《旅遊綠皮書：2000-2002 年中國旅遊業發展分析與預測》，頁 88-89。

額外自費行程。第二十條則規定組團的領隊不行與境外旅行社、導遊或相關業者逕行掛勾，欺騙或強迫旅客購物消費，也不得向導遊、旅行社與業者收取回扣。

其實上述規定，就旅遊實務運作上，確實有執行層面的困難，只要出國旅遊的旅客不申訴或無法舉證，旅遊業者還是可以巧立名目的變更行程、推銷自費或強迫購物。但是至少該辦法對於旅遊業者還是有起了威嚇作用，一旦有法可罰，消費者可以依循法律途徑來尋求權益的保障，這對中國大陸的出境旅遊發展還是很有助益。

5、防止滯留不歸

由於國與國之間的經濟水平差異和社會體制的不同，一些人企圖通過旅遊管道合法出境，滯留境外不歸，這就會讓旅遊目的地國家與地區帶來嚴重的社會問題，影響國家和地區之間的關係。而出國旅遊滯留不歸一向是中國大陸本身以及其他國家最為困擾的問題，尤其許多大陸民眾藉由出國旅遊的機會，趁機滯留在當地不歸，來進行非法打工或居留，造成其他國家的經濟與社會問題，這也是歐美先進國家為何遲遲不敢全面開放中國大陸觀光客來旅遊的原因，對中國大陸發展出國旅遊相當的不利。因此，在該管理辦法第三十二條中就明確指出，當旅客違反第二十二條「嚴禁旅遊者在境外滯留不歸」的情形時，旅行團領隊若不即時向當地的中國大陸駐外使館、領事館及所屬的國際旅行社報告，或者該所屬的國際旅行社未向公安部門與旅遊行政部門報告，旅遊行政部門有權提出警告，並對該團領隊查扣其領隊證或暫停國

際旅行社的經營資格。倘若出國旅遊的旅客因滯留不歸而導致被遣送回國時，將會被公安部門撤銷其護照。

從《中國公民出國旅遊管理辦法》內容的特點來分析，吾人將會發現中國大陸的出國旅遊政策與其他國家仍有若干差別，包括仍然強調管制面及有限度的開放，不允許以個人名義自費出國，出境旅遊的經營市場仍然受到相當大的限制，以及嚴重的滯留不歸問題。如果再檢視從同一時期中國大陸為因應自費出國的發展，而訂立的《出境旅遊領隊人員管理辦法》，該辦法第八條規定領隊人員必須「自覺維護國家利益和民族尊嚴，並提醒觀光客抵制任何有損國家利益和民族尊嚴的言行」，顯現中國大陸的出國旅遊政策的政治面貌。

二、邊境旅遊政策的內容

中國大陸的邊境旅遊，基本上在整體出境旅遊政策中是比較特殊的一環，首先它算是國內旅遊延伸，但從跨越國境來說，又屬於國際旅遊的一種，因此中國大陸與其接壤國家的外交關係是邊境旅遊發展的基礎，故隱含著具有相當重的政治色彩。其次，邊境旅遊是從邊境貿易開始發展，兩者往往互相結合，所以它的經濟色彩比較重。再者，發展邊境旅遊對於中國大陸的邊防有所影響，也隱含國家安全的意味；加上邊境地區的地理、經濟、文化與社會等條件具有相當大的差異性，必須兼顧多元性發展。因此從以上所述，可以發現中國大陸的邊境旅遊政策，是政治、經濟、社會、文化層面下的產物，相當程度顯現出其政策性與多元性。

　　目前中國大陸邊境旅遊政策是採新、舊兩種制度並存，新制度是以一九九七年經國務院批准，國家旅遊局、外交部、公安部與海關總署共同發佈的「邊境旅遊管理暫行辦法」為依據，明確規範邊境旅遊的範圍、主管部門、各級旅遊局的權限、申辦邊境旅遊業務的必要條件、同對方國家邊境地區的旅遊部門簽訂協議的內容、邊境旅遊的入出境手續等。

　　主要內容是由國家旅遊局負責審批經營邊境旅遊的旅行社。通常邊境旅遊的入出境可以使用兩種證件，一是邊境地區居民通行證（邊境居民），二是護照（非邊境地區居民）。在政策的執行上，係由邊境區域的旅遊局、公安部、海關以及地方政府按職責分工管理，針對該旅遊區域和境外停留時間作出限制，並要求整團出入境。基本上，新制度的邊境旅遊政策並沒有針對數量和規模進行管制，因此沒有入出境掛鉤、控制數量的原則。

　　舊制度則是指在暫行辦法發佈實施以前形成的制度，基本是由邊境貿易作為出發點，由各省、市政府或其旅遊局審核經辦業務的資格並監督管理，而參加邊境旅遊的對象基本上是該行政區邊境地區的居民，使用「邊民通行證」，不需要事先辦理入境簽證，透過結合邊境貿易、邊境居民間的往來和其他目的來發展旅遊，其他方面與新制度相同。目前，僅中國大陸與俄羅斯的邊境旅遊按新制度來操作，故國家旅遊局、外交部、公安部、海關總署在一九九八年六月三日根據邊境旅遊管理暫行辦法，發佈施行《中俄邊境旅遊暫行管理實施細則》，其他地區的邊境旅遊仍然按照舊制度運作。

三、港澳旅遊政策的內容

基本上，中國大陸民眾赴香港、澳門兩個特別行政區旅遊，雖然是屬於出境旅遊的範疇，但其性質特殊，故被視為港澳事務辦理，因而以有關港澳事務主管部門為主，旅遊、公安等部門則負責配合，來實行經辦港澳遊業務者資格、數量和參加旅遊的人數控制。

其政策主要是依據二○○二年九月十九日國家旅遊局公布的《關於旅行社組織內地居民赴香港澳門旅遊有關問題的通知》，內容主要是由國家旅遊局、國務院港澳辦公室、公安部會同香港與澳門特區政府，審查經辦港澳旅遊業務的資格，並且指定在港澳地區的接待旅行社。其次是中國大陸赴港澳旅遊必須使用《港澳通行證》，由特區政府的入境事務部門辦理核准入境手續。再者，原本以往都要求參加港澳旅遊必須有組織的整團入境，但現行政策也放寬大陸觀光客可以自由提前離就返回大陸，不受以往若提早返回就必須提前辦理手續的限制[119]。

但自二○○三年七月二十八日起，中國大陸當局首先開放了東莞、佛山、中山及江門四城市獲准以個人身份前往香港旅遊。同年八月一日，中共公安部頒佈《關於北京市、上海市、廣州市、深圳市和珠海市辦理居民個人赴港澳地區旅遊工作的通知》，確定從九月一日起，進一步開放北京、上海、廣州、深圳及珠海的居民也可以個人身份前往香港旅遊。

[119] 中國時報，2001 年 10 月 4 日，第 11 版。

開放「個人自由行」政策與二〇〇二年七月一日施行的《中國公民出國旅遊管理辦法》中，所強調的出境觀光旅遊必須採團體方式的規定大相逕庭，也與中國大陸適度發展出境旅遊所強調的「有組織」原則有所違背。可見，中國大陸就港澳旅遊政策上，顯現出其越來越寬鬆的一面，不過這與其背後的政治、經濟因素有相當大的關係，本書將會在下一小節進行完整的描述。

第三節　中國大陸出境旅遊政策的執行

　　基本上，中國大陸出境旅遊政策與其他先進國家來比較，情況較為特殊。若以觀光旅遊、休閒度假為目的，則僅限於中國大陸正式批准的目的地國家，至於公務與商務旅遊則比較沒有受到這個限制。但通常中國大陸與他國簽訂旅遊協議，除了政治、外交與經濟的考量外，也必須視該國旅客入境人數的多寡而定，其目的是為了符合中國大陸「入出境掛鉤」的原則。

　　而中國大陸開放旅遊目的國必須經過中、外兩國政府相關部門的協商，將某國國家先確定為中國大陸公民出境旅遊的目的地國家，而該國家接受中國大陸公民作為旅遊者入境，給予旅遊簽證。倘若不是旅遊目的國，儘管擁有該國簽證，中國大陸官方也不允許前往旅遊，故中國大陸境內的旅行社只能組團到政府正式確定的目的地國家旅遊。所以，按照目前的狀況，許多國家都積極透過外交途徑，希望成為中國大陸公民出境旅遊的目的地。但由於內容屬於國與國之間

的協議，反倒成為中國大陸外交上的政治籌碼。

　　故本節將就中國大陸出境旅遊的政策的執行層面進行分析，分別將探討中國大陸針對香港、東協、日本與歐盟等國家或區域，如何執行出境旅遊政策。香港現今雖屬於中國大陸境內，但由於回歸前被英國統治以及回歸後「一國兩制」的制度下，至今仍屬於出境旅遊的範圍。正由於香港的政治與經濟特殊性，以及中共當局正首度開放大陸人民可至香港自由行，故本節將香港納入分析範圍。至於東協，是中國大陸出國旅遊最早開放的區域，也是目前開放出境旅遊目的地國家最多的地方，加上中共與東協即將共組自由貿易區，故實有分析的必要。日本則是值得研究的國家，尤其中國大陸與日本的旅遊協議歷經五年才達成，「中」日雙方的關係夾雜許多歷史、政治與經濟的因素，加上日本長久以來都排在中國大陸旅客出境旅遊第一站的前幾名，如表 4-2 所示，因此有分析的必要。至於歐洲各國，截至二〇〇三年底雖然只有德國、馬爾他、匈牙利、克羅埃西亞已經開放成為中國大陸出境旅遊目的地國家，但隨著歐盟的擴編，中共與歐盟關係的逐漸緊密以及中共領導人頻頻出訪歐盟，中國大陸已經與歐盟簽訂「旅遊諒解備忘錄」，這可說是中國大陸迄今與外國簽署的最大規模「旅遊目的地國協議」，只要等待雙方技術條件談成[120]，歐盟的成員國就可以成為中國大陸公民出境旅遊目的國家，故本節也將針對歐盟進行分析。

[120] 截至二〇〇五年四月，中國大陸已經開放歐洲三十個國家成為中國大陸出境旅遊目的地國家。

表 4-2　中國大陸人民出境旅遊地第一站排名表

順序	1998 年	1999 年	2000 年
1	香港	香港	香港
2	澳門	澳門	澳門
3	泰國	泰國	泰國
4	日本	日本	俄羅斯
5	俄羅斯	俄羅斯	日本
6	美國	美國	韓國
7	韓國	韓國	美國
8	新加坡	新加坡	新加坡
9	北韓	北韓	北韓
10	澳大利亞	澳大利亞	澳大利亞

資料來源：作者根據中共國家旅遊局歷年統計公報自行整理

一、香港

　　香港過去長久以來就是居於全球旅遊的龍頭地位，旅遊業一直是香港的經濟支柱，二〇〇一年被美國「觀光與休閒」雜誌連續兩年評選為「亞洲最佳城市」。以二〇〇一年為例，訪港觀光客就達到一千三百七十二萬人次，比二〇〇〇年增加 5.1%，平均每天接待約十一萬名觀光客。二〇〇一年共賺取外匯六百四十二億港幣，是香港賺取外匯第二產業，平均訪港觀光客花費四千五百三十二元港幣，直接與間接提供三

十六萬個工作機會，約佔全港全部工作的十分之一[121]。香港
旅遊業的發達主要是因為其位居於國際航線的要衝，並且是
進入中國大陸的門戶，更是中西文化的交集點：另一方面低
廉的關稅政策與名牌物品的聚集，使其成為購物天堂，當然
香港也成為著名旅遊聖地之一。

　　而香港是中國大陸公民出境旅遊發展最早的旅遊目的
地，自一九八三年以來，廣東省居民首次組團赴香港探親，
開啟大陸人士前往香港旅遊的首例，從十二萬人次開始到一
九九二年超過一百萬人次，一九九五年超過二百萬人次，一
九九九超過三百萬人次。到了二○○一年，根據國家旅遊局
的統計，訪港的大陸觀光客共有四百四十四萬八千人次，佔
訪港觀光客總數的 32.4%，超過台灣、日本、美國與南韓等國
家。尤其在二○○一年九一一事件後，香港的主要客源市場
如美國、日本都分別有 3.1%、3.3%的負成長，反觀是中國大
陸的旅客卻有 25.5%的成長，而二○○三年，香港受到 SARS
疫情影響，但是訪港旅客仍然達到一千五百五十四萬人次，
創下香港歷史第二個旅遊人數最高紀錄，其中八百四十六萬
人次是中國大陸旅客，替香港帶來七百億港元的旅遊收益，
顯現香港旅遊業的成長必須靠大陸旅客的力挺。

　　綜觀香港旅遊業的發展，因回歸初期出現前所未見的低
迷，而在這幾年呈現「U」型的發展。主要原因是因為一九九
七年開始，各國都在觀望香港的政治與經濟情勢。同時，香港
還得面臨中國大陸旅遊發展的挑戰，特別是隨著大陸交通運輸

[121] 中國時報，2001 年 8 月 25 日，第 11 版。

的發達，已不再需要藉由香港成跳板。另方面大陸憑著低廉物價與服務業的興起，也使香港以引為傲的服務業遭到蠶食。在政治與經濟等多種利空的因素下，導致香港不論在入境旅遊人數或創匯數目開始縮減，直到一九九九年中國大陸的觀光客大量湧入才開始回升，換言之，中國大陸的港澳遊政策的不斷放寬，造成以往香港與中國大陸處於「中心──邊陲[122]」的地位已經有所改變，香港反而日漸依賴大陸的旅客。

　　而中國大陸之所以不斷放寬大陸人民前往香港旅遊的限制，主要還是基於政治與經濟因素的考量。就政治因素來說，香港自一九九七年回歸後，「一國兩制」的結果不但沒有拉近中共與港人的距離，反倒使得港人對於中共的疑慮逐漸加深，尤其是「港人治港」承諾的兌現遙遙無期。加上香港特區行政長官董建華用人不當，又事事唯北京當局是從，導致香港民眾的不滿；特別是香港民主派的勢力逐漸興起，更影響北京當局在香港的威信[123]。而二〇〇三年香港特區政府欲針對基本法第二十三條來制定「國家安全條例」，更是最大的導火線，此舉造成港人的極大憤怒，爆發逾五十萬人上街遊行，成為自一九八九年「六四事件」之後香港規模最大的民間抗議活動，不但引起中共高層的震驚，國際間也相當關注香港的未來發展。

[122] 香港在八〇年代因為其旅遊業發展已經成熟，而中國大陸正在起步當中。故中國大陸不但需要港澳旅客的來訪，更需要藉由香港這個國際交通樞紐來吸引外國旅客的入境，故兩者呈現「中心-邊陲」的位置。請見 G.M. Meier 等著，譚崇台等譯，《發展經濟學的先驅》，北京：經濟科學出版社，1992 年，頁 177。

[123] 林克，〈中共亮出底線，平息香港政潮〉，《商業週刊》，第 818 期，2003 年 7 月 28 日，頁 60。

　　就經濟因素而言，香港自遭遇亞洲金融風暴後，經濟逐漸衰退，不但日漸依賴中國大陸市場，更加深香港內地化與邊陲化。更由於港府遲遲拿不出經濟轉型的對策，使得香港的通貨緊縮與失業率達到前所未有的困境。故就北京當局的角度而言，放任香港經濟的衰退，不但不利於統治香港，更會對中國大陸經濟有所影響。尤其香港的國際大都市地位，短期內上海還很難取代之，北京當局還是必須要盡全力維護香港絕無僅有的獨特性[124]。

　　因此，自七一大遊行後，中共高層除了紛紛表示將繼續支持董建華，並幫助香港提升經濟外，中共總書記胡錦濤更表示支持香港未來的民主化。特別是國務院總理溫家寶在七一前夕到達香港，呼應港府請求，配合香港重建，推出多項振興經濟的措施。因此，中國大陸與香港正式簽署《內地與香港更緊密經貿關係安排》（簡稱 CEPA）。CEPA 的主要內容分為三部分：一是貨物貿易部分，即二〇〇四年一月一日起，共有二百七十三項的香港產品可以用零關稅進入中國大陸，其他香港產品則在二〇〇六年一月一日之前零關稅。二是商貿便利化，中國大陸與香港達成七項共識，包括貿易投資促進、通關便利化、商品檢驗檢疫、電子商務、法律透明度、中小企業合作、中醫產業合作。三是服務貿易部分，放寬管理諮詢、會議展覽、廣告、會計、建築及房地產、醫療及牙醫、分銷業、物流、貨物運輸代理、倉儲服務、運輸、

[124] 熬鋒，〈大遊行後，中共對港沒有新思維〉，《爭鳴》，第 312 期，2003 年 10 月 1 日，頁 59-60。

旅遊服務、視聽服務、法律、銀行、證券、保險等十七個行業進入中國大陸市場[125]；此外，中國大陸還支持國有及股份制商業銀行，將國際資金外匯交易移至香港。更重要的是，中共中央批准廣東東莞、中山、佛山與江門四市試行個人赴港旅遊，而廣東省全省則至二〇〇四年七月全面實施。

綜觀 CEPA 的內容，與中國大陸出境旅遊政策最有關的就是為了拯救香港旅遊業，中國大陸開放廣東省四市居民可赴個人赴港自由行，突破以往需要以團體方式進行旅遊的限制。同時，更在二〇〇三年九月一日進一步開放北京、上海、廣州、深圳及珠海居民個人赴港旅遊，顯現北京當局對香港旅遊業力挺到底的決心。二〇〇四年三月，中國大陸已經共有北京、上海與廣東省十四個城市居民可以赴香港自由行，覆蓋人口約 1 億。二〇〇四年九月，中共中央又再次推出「挺港措施」，包括進一步開放福建、浙江、江蘇三省的九個城市居民來港自由行，不但增加一億五千萬的人口受惠此項政策，同時更更刺激香港的旅遊產業成長。

基本上，中共對香港的政策是「經濟放開，政治收緊」，北京當局還是堅持香港只是經濟城市，而不允許成為政治城市，這從二〇〇四年四月中共人大常委會釋法否決香港在二〇〇七年直選特首[126]，可見一斑。當然，中國大陸開放赴港自由行有助於香港經濟復甦，更能讓兩地民間交流更為暢

[125] 紀碩鳴，〈溫家寶力挺 香港要自強〉，《亞洲週刊》，第 28 期，2003 年 7 月 13 日，頁 28-32。

[126] 聯合報，2004 年 4 月 27 日，第 2 版。

通，特別是中國大陸人民可以利用香港的言論自由，瞭解到更多更真實的資訊，這對閉塞的大陸民智而言，其突破禁錮的啟蒙作用，其效益遠超過經濟利益[127]。但是，也有許多專業人士與國際評級機構擔憂，中國大陸對香港推出的優惠政策，短期內可以刺激香港經濟，看似對香港有利：但長期而言，反而使香港更加依賴中國大陸，國際社會和投資者將降低對香港經濟、社會與投資環境的評等，這對香港經濟發展就極為不利。此外有學者指出，放寬大陸居民赴港自由行的限制，對香港旅遊業影響主要在規模擴充方面，而不是在素質提升方面。因為大陸旅客的數量龐大，不但是「人到錢到」，消費金額也相當驚人，造成香港各行業都競相作大陸旅客的生意，短期內雖能夠帶動相關旅遊產業的復甦，但是反覆提供對大陸旅客提供旅遊服務，就會成為以內地旅客為主，形成不自覺的傾斜性，反而會逐漸削弱香港對其他國家旅客的吸引力，這對香港旅遊業長遠的發展而言，無異造成阻礙[128]。

　　總體而言，中國大陸針對香港的出境旅遊政策，從早期單純的純「探親旅遊」，並採「團進團出」的原則，到現在允許個人自由行，無異是很大的轉變。這期間中國大陸不斷簡化進港旅遊手續，不但觀光旅遊限制放寬，商務與公務旅遊的審批手續也予以簡化，並延長羅湖與皇崗口岸的通關時間，以及公安部門換發具有英文姓名拼音與可供機器讀碼的

[127] 劉曉波，〈中共治港的雙面統治術〉，《爭鳴》，第 312 期，2003年 10 月 1 日，頁 56-58。

[128] 呂大樂，〈多元化抑或單一化-透視自由行對香港的正負面影響〉，《明報》，38 卷第 10 期，2003 年 10 月 1 日，頁 30-31。

赴港澳特區通行證，這都代表中國大陸出境旅遊政策不斷再進行突破。但中國大陸之所以率先放寬人民赴香港的出境限制，主要還是因為中國大陸基於維護「一國兩制」的政治意識以及將香港放到珠三角總體經濟發展的規劃，而必須不斷就對港政策進行調整，換言之，背後的目的還是為了符合中國大陸的政治與經濟雙重戰略利益。況且，美其名採取「一國兩制」，但中港兩地相關的旅遊協議，主要還是由中共中央主導，港府充其量仍只是扮演配合的角色。

二、東協

東協是中國大陸最早發展出國旅遊的區域。一九九〇年十月中共頒佈《關於組織我國公民赴東南亞三國旅遊的暫行管理辦法》，是中共建政以來對於中國大陸民出國觀光旅遊的第一部單行法規。不過當時只有開放新加坡、馬來西亞與泰國三個國家。不過隨著近幾年中國大陸與東協之間加強經貿的合作關係，中國大陸也不斷的與東協國家個別簽訂開放旅遊目的地國協議，故到目前為止共有新加坡、馬來西亞、泰國、菲律賓、越南、柬埔寨、緬甸、汶萊、印尼等九國成為中國大陸開放的旅遊目的地國家。

在九〇年代初期，泰國、新加坡與馬來西亞是中國大陸商務與公費旅遊的熱門地點，到了九〇年代後期，隨著大陸人民自費出國旅遊政策的開放，這三個國家依然成為大陸人民初次出國的首選目標。而中國大陸之所以如此注重此三國，成為主要出國旅遊的目的地國家，可以歸類二項因素；一是經濟層面的考量。因為除了新加坡外，泰國與馬來西亞

的物價水平適應一般消費者，是許多旅遊者優先選擇的選項。加上新加坡是亞洲四小龍之一，經濟發展程度在亞洲僅次於日本與香港，而馬來西亞與泰國則是東協中經濟發展程度較佳的國家，故整體旅遊環境不論是硬體或者軟體設備，在東協中都屬於一等一的國家。更重要的是中國大陸與新、馬、泰三國有著龐大的經濟貿易往來，比如說一九七五年中共與泰國建交，雙方貿易額只有二千五百萬美元。到了一九九五年，兩國貿易額已經上升到三十三億六千萬美元，儘管一九九八年金融風暴危機，泰國經濟受到重創，雙方貿易仍達到三十五億美元。而泰國對中國大陸投資也超過五十億美元，成為中國大陸吸引外資的重要來源之一。

　　從表 4-2、4-3 來看，中國大陸在一九九六年分別就新加坡、泰國與馬來西亞出口四十二億零五百萬美元、十三億零七百萬美元、十七億一千九百萬美元，到了二○○○年就分別成為一百億六千三百萬美元、三十三億四千萬、六十五億七千萬美元，成長幅度相當驚人，可見新加坡、泰國、馬來西亞與中國大陸雙方進出口貿易的數額一直都是佔東協國家中最大比例。特別是新加坡對中國大陸投資最為積極，尤其是在蘇州的新加坡工業園區，截至二○○一年三月，該園區引進外資合同金額已經超過八十億美元，實際使用額超過四十億美元，儘管二○○二年新加坡將該園區的控股權轉讓給中國大陸，但仍繼續參與經營管理。換言之，按照新、馬、泰三國長久與中國大陸有著相當緊密的經貿互動，中國大陸率先開放三國作為人民自費出國旅遊的目的地國家，也算是有投桃報李之意。

表 4-3　泰國、新加坡、馬來西亞自中國大陸進口概況

單位：千美元

	泰國	新加坡	馬來西亞
1996 年	1,307,809.3	4,205,358.5	1,719,986.8
1997 年	3,312,855.6	5,808,553.0	1,916,805.4
1998 年	2,548,662.2	4,853,367,7	1,685,513.6
1999 年	3,138,797.8	8,878,527.6	3,358,966.0
2000 年	3,340,777.5	10,637,225.3	6,572,884.9

資料來源：作者自行整理

台灣經濟研究院編撰，兩岸經濟統計月報，行政院大陸委員會印行，2001 年 8 月，頁 51。

ASEANSccretariat,ASCUDatabase,<http://www.aseansec.org/macroecomomic/exports.htm>

表 4-4　泰國、新加坡、馬來西亞對中國大陸出口概況

單位：千美元

	泰國	新加坡	馬來西亞
1996 年	1,307,809.3	4,205,358.5	1,719,986.8
1997 年	3,312,855.6	5,808,553.0	1,916,805.4
1998 年	2,548,662.2	4,853,367,7	1,685,513.6
1999 年	3,138,797.8	8,878,527.6	3,358,966.0
2000 年	3,340,777.5	10,637,225.3	6,572,884.9

資料來源：作者自行整理

台灣經濟研究院編撰，兩岸經濟統計月報，行政院大陸委員會印行，2001 年 8 月，頁 51。

ASEANSccretariat,ASCUDatabase,<http://www.aseansec.org/macroecomomic/exports.htm

　　二是政治因素的考量。泰國是中南半島除了越南以外的強國，無論是戰略位置或軍事實力，泰國地位都相當重要。尤其是中共與越南因為長期的邊界爭議與柬埔寨的問題，於一九七九年打了一場戰爭，故導致雙方關係在八〇年代一直很緊張，直到一九九一年後關係才逐漸恢復正常化[129]。由於越南在中南半島一向是擁有相當龐大的軍力，故加強與泰國的外交與經貿往來，以用來牽制越南，對中國大陸的戰略角度來說相當重要。而馬來西亞則是因為首相馬哈迪在民主、人權等價值上，都表達與美國不同的看法，況且馬來西亞在政經體制上亦是一方面實行威權統治，一方面推行市場經濟，就政治領導心態上相當符合中共的體制，並且中共加強與馬來西亞的合作，在象徵意義上則可以顯示中國大陸結合馬來西亞伊斯蘭勢力，以和美國等西方勢力抗衡[130]。至於新加坡則受到地緣政治與族群的影響，雖然華人勢力居多，但以刻意壓抑華人文化特徵，突出尊榮馬來文化的策略，以保持與印尼、馬來西亞等伊斯蘭文化勢力和平共處。故在此策略下，新加坡就發揮出其中介角色，積極聯繫東協與中國大陸建立新關係，一方面維繫新加坡華人在東南亞的政治地位與經濟利益；另方面則讓東南亞各國內外免於「中國威脅論」

[129] 中共和越南一直到 1999 年 2 月，由中越兩共黨總書記發表兩國「長期穩定、面向未來、睦鄰友好、全面合作」的新世紀兩國關係發展的的 16 字方針後，才確定代表中越關係進入新的發展階段。同年兩國又正式簽署《陸地邊界條約》，2000 年 12 月，又簽署了關於新世紀全面合作的聯合聲明和北部灣劃界協定和漁業合作協定，正式化解長久以來的邊界爭議。

[130] 聯合報，2002 年 4 月 25 日，第 13 版。

的恐懼[131]。加上新加坡前總理李光耀提倡的「亞洲價值論」，用來對抗西方民主與人權的普世價值，更為中共領導人所樂於引用與接受，故加強雙方的關係有其必要性。更重要的是基於統戰策略，新加坡是華人居多的國家，而泰國、馬來西亞也擁有相當多的華人，華人在泰、馬兩國擁有龐大的經濟實力，故開放大陸人民至三國旅遊，不但可促進民間的交往與認識，更能達到統戰的目的。

就實際旅遊情形來看，按泰國旅遊局的統計，一九八七年至二○○○年，赴泰國旅遊的中國大陸遊客由二萬兩千人次增長達到七十萬四千人次，每年平均增長 30.8%。但按中共國家旅遊局的統計，則顯現出赴泰國旅遊的人數有逐年下滑的跡象，二○○二年赴泰國的遊客只有六十八萬八千人次。新加坡旅遊局則統計，一九八九年至二○○○年，赴新加坡旅遊的大陸人民由二萬四千人次增長到四十三萬三千人次，年增長率為17.7%。至於，中國大陸人民赴馬來西亞旅遊，按世界旅遊組織的統計，一九九五年至一九九九年，由十萬三千人次增至十九萬一千人次，年增加率為 16.6%，馬來西亞旅遊局所公布的二○○○年赴馬中國大陸遊客則有四十二萬五千人次，但中共國家旅遊局的出境數字則較馬來西亞旅遊局少，只有八萬七人次，二○○二年則只有二十三萬人次[132]，如見表 4-5。

[131] 阮銘，〈胡錦濤的美國之旅〉，台灣日報，2002 年 4 月 29 日，第 4 版。

[132] 由於中共官方中國大陸公民出境旅遊的訊息披露非常有限，也缺乏實際的統計出境數字，故 國家旅遊局所公布的數字往往與目的地國家相差很大。

表 4-5　赴泰新馬三國中國大陸旅客數字對照表

	泰國	新加坡	馬來西亞
目的地官方公佈的入境數 （萬人次）	70.4	43.4	42.5
中國官方公佈的出境數 （萬人次）	70.7	26.3	8.7

資料來源：筆者根據泰國旅遊局、新加坡旅遊局、馬來西亞旅遊局
與《中國旅遊年度報告》所公布數據自行整理。

　　總體而言，雖然新馬泰三國仍然是主要出境旅遊的市
場，但市場份量正在逐漸下滑，例如一九九九年新馬泰三國
佔廣東省居民出國旅遊總量的 79%，但到二○○二年卻只有
57%。顯現出中國大陸人民旅遊習慣的改變。但是，三國仍然
不敢小看中國大陸出境旅客的實力，泰國在一九九九年以來
成長最快速的入境客源仍是中國大陸，尤其是雲南、貴州的
觀光客，故泰國政府決定二○○二年在北京設立觀光代表處
[133]。而馬來西亞更是在大陸中央電視台不斷打廣告，並分別
在北京與上海成立旅遊辦公室。由於中國大陸已經成為新加
坡第二大客源國，故新加坡更是在二○○三年十二月發佈，
中國大陸的旅客可以獲得為期五週的多次往返簽證，並從過
去在新加坡停留十四天的時間延長到三十天。

　　至於其他東協的成員國家，中國大陸也逐漸加快腳步與

[133] 黃惠娟，〈泰國政府用觀光拼經濟〉，《商業週刊》，第 737 期，
　　2002 年 1 月 7 日，頁 104-105。

其簽訂旅遊目的國協議。特別是在中共國務院前總理朱鎔基於二〇〇〇年十月提出建立「中共-東協自由貿易區」構想，顯現出中共有意在亞洲經濟發展扮演主導角色後，中國大陸就馬上與越南、柬埔寨、緬甸等國簽訂旅遊協議，開放越、柬、緬三國成為中國大陸公民出境旅遊的目的國，並自此將邊境旅遊與出國旅遊合而為一。根據世界旅遊組織的統計，二〇〇〇年赴越南的中國大陸旅客就有六十二萬六千人次之多，緬甸是一萬四千人次，柬埔寨則為二萬六千人次。由於中共與東協自由貿易區提出的五個項目中，其中發展湄南河議題是中共最為重視，因為湄南河上游就是中國大陸的瀾滄江，如果能將此流域共同開發起來，將會涵蓋交通運輸、觀光旅遊的旅遊合作，有利於中共的西部大開發戰略[134]。另方面又可使相關國家如越南、緬甸、柬埔寨等國，與中國大陸建立相互依存的關係，以有助於中國大陸周邊安全的穩定。故中共才會願意給予受到較大衝擊的越南、緬甸、柬埔寨等國家特別的優惠待遇，以換取政治及安全上的利益[135]。

　　印尼則遲至二〇〇二年才開放成為中國大陸公民自費旅遊目的地國家，主要原因是印尼建國初期在左派領導人蘇卡諾主政下，本與中共維持相當良好的關係，特別是一九五四年中共總理周恩來出席在印尼舉行的萬隆會議，提出著名的「和平共處五原則」。但後來蘇卡諾在一九六五年的「九三〇」

[134] 張惠玲，〈中共與東協建立自由貿易區之戰略考量評析〉，《共黨問題研究》，第 28 卷第 7 期，2002 年 7 月 15 日，頁 9-10。

[135] "Free trade agreement a threat to Japan's domimamt role ", South China Morning Post, Jan.4, 2002.

事件後，遭到軍事強人蘇哈托的政變推翻，兩國關係出現極大變化，由於蘇哈托上台係受美國扶持，故蘇氏相當反共，中共隨即在一九六七與印尼年斷交，雙方就一直保持相當長的緊張關係。直到一九九〇年，中印高層藉由出席日本裕仁天皇的葬禮，雙方進行一場著名的「葬禮外交」[136]，印尼才與中國大陸恢復邦交，逐漸恢復彼此間的經貿互動。但由於印尼在蘇哈托執政期間，採取比較歧視華人的政策，不但限制中國大陸移民入境，還強制當地華人歸化印尼籍，加上幾次的排華運動都導致華人的生命財產收到極大的損失，故中國大陸與印尼之間的矛盾，並沒隨著恢復邦交而解決。特別是一九九八年五月的「五月排華」事件，更導致一千華人死傷，許多婦女遭到印尼暴民的強暴，中共對此還向印尼表示極大的抗議，故雙方旅遊合作的進展一直沒能順利突破。直到蘇哈托下台，繼任總統瓦希德才逐漸扭轉印尼排華的政策。而接任瓦希得的梅嘉瓦蒂更因為是前總統蘇卡諾的女兒，相當積極與中國大陸建立合作的經貿關係。故從二〇〇二年開始，據中共國家旅遊局公佈的數字，赴印尼人數已有四萬五千人次，遠比開放前增長 83.2%。但印尼主要還是因為政局不穩定，充分影響中國大陸遊客的選擇意願。加上，中國大陸與印尼的雙邊貿易量不及馬來西亞、泰國與新加坡，作為東南亞第一大國的印尼又極力想要主導東協，以及印尼向來擔心中共會伺機利用其國內政治與社會的不安來加以利

[136] 錢其琛，《外交十記》，北京：世紀知識出版社，2003 年 10 月，頁 111。

用的企圖等因素下[137]，故估計中國大陸人民赴印尼旅遊的力度，短期內不會太強。

基本上，中國大陸出境旅遊政策對東協而言，確實存在兩面刃效應。一方面帶給東協成員國相當龐大的經濟效益，但一方面也加深了東協對中國大陸的依賴程度。正如馬來西亞前總理馬哈迪所指出，「不要只想到中國大陸的龐大市場，而忽略了東協本身也是中國大陸產品的市場」；「與中共的任何協議中，最重要的就是如何避免在中國大陸的競爭下導致東協的全軍覆沒[138]」，這些話即是對東協很貼切的警語。尤其，隨著中國大陸與東協達成共組自由貿易區協議後，將有利於中國大陸在亞太區域突破美國的圍堵[139]，同時藉由自由貿易區來消除東協國家對「中國威脅論」的疑慮，並且還增加中共的區域霸權能力，更重要的是中國大陸的經濟也可以透過與東協合作，有助於國內經濟發展，維持穩定的經濟成長來持續進行經濟改革政策[140]，並可使中國大陸成為歐洲與東南亞的商務貿易中繼站[141]。故共組自由貿易區仍是區域政

[137] Dewi Fortuna Anwar, "Indonesia: Domestic Priorities Define National Security," in Alagappa, pp. 477-452.2002.

[138] "ASEAN free-trade area agreed ", South China Moring Post, Jan. 4, 2002.

[139] 自九一一恐怖攻擊事件後，美國已先後與俄羅斯、南韓、日本、菲律賓、烏茲別克、吉爾吉斯、塔吉克、印度等國家達成合作協議，包括軍隊的進駐。

[140] Vivien Pik-Kwan Chen,"Zhu plans ASEAN trade bloc within 10 years", South China Morning Post, Oct.31, 2001.

[141] 〈東協與中共建立自由貿易區將削減美國影響力〉，中央社，

治考量勝於經濟互惠的考量，對中國大陸而言相較有利。但總體來說，中國大陸與東協國家的旅遊合作，僅隸屬於在自由貿易區的合作計畫架構下，未來自由貿易區是否實行仍面臨許多變數。但是，先透過中國大陸出境旅遊的開展，將可以達到引導的作用，對於雙方的合作還是有很大的助益。

三、日本

　　基本上，中國大陸與日本的旅遊協議談判歷經五年，才在二○○○年九月正式納入成為中國大陸公民出境旅遊目的國之一，但日本在開放初期只有開放北京、上海與廣州三城市的居民前往旅遊，其餘城市仍然只限於公務與商務旅遊。中國大陸與日本的旅遊談判之所以曠日廢時，而且到現在仍只是局部的開放。主要的原因有下列幾項：

1、　自「中」日建交後，歷史性回憶一直是塑造雙方關係中政治心理狀態的一個重要因素。「中」日關係一直具有經濟與政治方面的共同合作，但又相互恐懼經濟與戰略競爭的雙重特色，造成這種現象乃是因為日本的戰爭罪行與某些優越感，以及中國大陸的存疑與不信任態度[142]。尤其是日本未能坦承其過去戰爭的錯誤，更是造成中國大陸感到不滿的主要原因。例如兩國政府對日本侵華戰爭的認知上就有落差，加上日本修改歷史教科書，首相參拜靖國神社等

2001 年 11 月 21 日。

[142] Michael J.Green and Patrick M.Cronin 著，國防部史政編譯局譯，《美日聯盟過去、現在與未來》，台北：國防部史政編譯局，2001 年 7 月，頁 90-91。

舉動，更引起中國大陸高分貝的抗議。基本上，歷史爭議本來就容易引起兩國人民的猜忌與不信任，更容易成為政治人物用來操縱民心的工具。特別是中國大陸批評日本軍國主義逐漸在復甦，而日本也對中國民族主義的興起頗感擔憂。故儘管兩國在很長一段時間，就歷史問題沒有出現太大的摩差，但是雙方的矛盾仍然很難在短時間予以解決。故中國大陸固然想藉由開放人民赴日本旅遊，來促成雙方民間的瞭解與交流，但歷史問題確實是兩國進一步擴大旅遊合作的無形障礙。

2、　雙方基於戰略與外交因素的考量，特別是美日同盟對中國大陸的影響。早在「中」日尚未建交前，中共就認為美國為了對付中國大陸，必然要扶植日本。毛澤東就曾指出「中國有些怕日本，是因為美國扶植日本的軍國主義。美國在東方的主要基地是日本，日本在國會中強行通過了同美國的軍事同盟條約，這一條約包括了美國對中國的一個企圖，因為日美條約把中國沿海地區，也包括在日本所解釋的遠東範圍內。[143]」故毛澤東一向認為日本實際上是一個美國控制的佔領國。而事實上，美日同盟在這幾十年的發展，確實已經發展成相當牢固的同盟關係，儘管在一九九三年日本有意探索新的國家戰略與對外政策方向，亦即尋求在聯合國框架下，建立多邊協調的國際秩序促使日美關係更加平等化，甚至使美日

[143] 葉自成，《新中國外交思想：從毛澤東到鄧小平》，北京：北京大學出版社，1998 年，頁 236-237。

同盟逐步轉為亞洲多邊安全保障機制。然而隨著歷經九六年台海危機，日本與美國在一九九七年九月達成美日防衛合作新指標而中斷，日本又被拉回比冷戰時代有過之而無不及的美日基軸的路線[144]。前日本首相小淵惠三就在二〇〇〇年一月指出：「二十一世紀的日本應該是重視日美同盟的太平洋國家，其次才是基於亞洲立場的亞洲太平洋國家。」由此可見日本對美日同盟關係重視的態度。

想當然爾，中共對美日同盟的顧慮很難消除。特別是其中還牽涉到台海問題，美日安保條約的「周邊有事認定」，以及日本小泉政府積極謀求通過「有事立法」（The Emergency Legislation），這些舉動對中共而言，無異影響其國家安全與發展。更重要的是「中」日關係的穩定發展，取決於美國態度，尤其日本藉助美國之力走向軍事大國化，試圖在亞洲區域發揮其安全的角色，更使美日中三角關係存在戰略緊張。故儘管中共在發展與日本的關係，採取「和平友好、平等互利、長期穩定、相互信賴」。北京當局也認為「中」日雙方關係的基礎，將由經濟合作主導，轉向加強政治對話，終使兩者並重。但事實上，中共與日本之間仍然有著許多戰略與外交的歧見，而正如本書之前所分析的，中國大陸的出境旅遊政策必須考量外交與戰略的因素，故旅遊雖然只是民間與

[144] 西叶文昭，《通過建立穩定的中日關係向泛亞邁進》，世界周報，2002 年 3 月 12 日。

商業的交流，但是其牽涉到出入境層面，仍然取決於兩國政府的外交談判。

3、　中國大陸與日本之間的經濟矛盾。中國大陸是在亞洲金融危機後開始在亞洲擴展，尤其是中國大陸在金融危機時力挺人民幣不貶，並大筆勾銷越南與柬埔寨對中國大陸的外債，奠定中國大陸在亞洲的經濟地位。反倒是金融危機宣告日本在亞洲的國際分工體系破產。尤其日本在最近十年的經濟相當低迷，甚至出現負成長，多數評論把日本過去十年的經濟表現叫做「失落的十年」。就連國際貨幣基金會的《世界經濟展望》報告都指出日本經濟將是全球經濟增長的嚴重隱憂。全球知名的信用評等公司也都接連調降日本的主權債信評等，說明儘管日本政府為解決經濟問題投入最大力量，但是還未扭轉日本經濟的頹勢。

　　對日本而言，中國大陸的穩定與否相當重要。因此，日本在一九七二年與中共關係正常化後，其政治領導人運用經濟援助、貿易與投資的方法，鼓勵中共採取更穩健外交政策並進一步的開放，也展示日本對解決侵華戰爭等歷史問題的善意，故自一九七九年至二○○一年，連續向中國大陸提供二兆六千六百七十九億日元的低息貸款，幫助中國大陸建設北京地鐵的二期計畫、首都機場擴建、北京污水處理廠、武漢天河機場、五強溪水力發電、重慶長江第二大橋、秦皇島碼頭、南昆鐵路等一百五十項基礎建設，而貸款年利率僅為 0.79%-3.5%，償還期間為三十至四十年，實屬於相當優惠的條件。但是，

隨著日本近年來經濟的停滯不前，而中國大陸卻在過去二十年每年以兩位數字的經濟成長率大幅躍進，已然引起日本對「中」日經濟關係平衡的關切。特別是中共軍力的大幅提升，讓日本政府更加擔憂「中國威脅論」的影響。同時，中國大陸已經成為日本最大的進口國和僅次於美國的第二大出口國，日本對中國大陸直接投資也在持續增加。據中共國家統計局統計，二○○三年日本對中國大陸直接投資的履行額達到四十三億七千萬美元下美元，達到歷史新高記錄。這代表日本企業對中國大陸的投資持續增快，但伴隨的是貿易逆差也逐漸上揚，故日本國內要求削減對中國大陸援助的聲音很大，日本政府也已開始檢討對中國大陸的經濟援助政策，不但附帶要求中共落實四項原則[145]，更預定將經濟貸款減少25%[146]。而此舉更引起中共的強烈不滿。

　　換言之，儘管「中」日之間的貿易依存度相當高，但是兩者間還是維持競爭又合作的關係。以日本的角度而言，開放中國大陸旅客赴日旅遊對提升日本經濟而言，只是杯水車薪，主要還是日本本身國內的結構性金融問題一直無法解決。長遠來看，日本無異希望減少「中」日之間的貿易逆差，並要求中國大陸進一步開放市場。對中國大陸而言，開放人民至日本旅遊，雖是解決「中」日貿易失

[145] 即要求中共遵守民主化、市場經濟、基本人權、不得增強軍事力量等四項原則。

[146] Hisane Masaki, "China Loans face cuts of up to 25%", Japan Times, January 18, 2002.

衡的方式之一，但日本的物價高昂，簽證管制過多，人民的選擇意願不高[147]。再者，正如之前所述的，中國大陸對美日同盟的危機感，以及互相爭奪主導亞洲經濟的地位，多少都會影響雙方經貿更進一步合作的關係。

4、　日本社會對中國大陸的疑慮逐漸加深也是影響兩國簽訂旅遊協定的因素之一。根據日本內閣總理府的下屬機構有一項連續多年的民意調查，主題是「對中國的親近感」。從一九七八年至今，每年都隨機像二千個不同年齡的日本民眾進行問卷調查，二十年的調查結果，發現只有在一九八○年，對中國有親近感的佔 78.6%。但一九八九年跌到 51.6%，到了二○○○年則下滑 48.8%。主要原因是日本國民對中國大陸人民一些的行為印象不好，特別是偷渡、犯罪與滯留不歸的問題[148]。據統計目前僅東京一地就有十萬個大陸人是偷渡客，而大陸偷渡客在日本組織黑社會、偷竊、搶劫、兇殺、製造偽鈔等事件層出不窮，加上大規模組織的中國大陸婦女賣淫，都引起日本警方高度的重視。據日本媒體報導，二○○一年每一天就將近二十五個中國大陸人因犯罪被日本警方拘捕。除此之外，許多中國大陸人在日本坐地鐵不買票、垃圾不分類、任意侵佔公共用地、隨手丟棄東西、吐痰等情事，也普遍引起日本民眾反感。

[147] 徐汎，《中國旅遊市場概論》，北京：中國旅遊出版社，2004 年 1 月，頁 299-301。

[148] 馬立誠，〈對日關係新思維〉，《戰略與管理》，第 6 期，2002 年 12 月，頁 88-95。

　　總體而言，日本是少數幾個中國大陸開放公民出境
旅遊目的地國家中，只試點開放北京、上海及廣東三城
市的居民前往旅遊的國家[149]。由於日本的出入境制度相
當嚴格，撇開政治與經濟因素不談，中國大陸人民這幾
年在日本所引起的社會問題，包括偷渡、非法打工與滯
留不歸等情事，確實也影響到日本開放中國大陸人民入
境的態度。按世界旅遊組織的統計，一九九五年有二十
二萬一千人次的中國大陸公民赴日本，隨後逐年上升，
到了二○○○年達到三十五萬二千人次，年均增長率為
10%。若對照中共國家旅遊局公布的數據，則是一九九
九年有五十三萬七千人次赴日，較上年增長 7.18%；二
○○○年赴日人數為五十九萬五千人次，增長 10.78%；
二○○二年人數則是七十六萬人次，增幅為 24.9%。從
統計數據來看，日本自開放為中國大陸公民出境旅遊目
的地以來，赴日本旅遊的中國大陸遊客雖有成長卻沒有
激增的現象。主要是因為日本在未開放成為旅遊目的地
國家前，雙方的經貿、科技、文化與學術的交流就相當
頻繁，況且當時許多大陸學生都傾向到日本留學。再者，
赴日本旅遊價格定位過高，開放初期每人赴日旅遊的成
本高達一萬八千元人民幣，幾乎乏人問津。同時，就北
京、上海市民來說，日本屬於近距離的亞洲國家，但是
旅費與當地消費價格高昂，還比不上同屬高消費的澳
洲，因此普遍消費意願不高。加上日本只對北京、上海

[149] 另兩個國家是澳洲、紐西蘭。

與廣東自費旅遊的居民開放，只能以團體簽證申請，核發又要求所有的赴日簽證必須從北京發出，則廣州居民辦理簽證需往返十四天，辦理時間過長，影響出團的進度。

其實，中日雙方的旅遊合作仍有很大的空間。日本雖然因為政治、經濟因素與中國遊客滯留不歸的問題，在簽證上設立許多限制。但隨著中國大陸與歐盟簽訂旅遊目的國地位諒解備忘錄後，日本也開始擔心其旅遊市場是否會被歐盟所取代。根據中國國際旅行社總社的管理高層對作者透露，歐盟雖還未正式成為中國大陸公民自費旅遊目的地國家，但二〇〇三年其公司承辦以商務或公務理由赴歐洲旅遊的中國大陸公民卻達三千餘人，已經超過赴日本的兩千人。故日本在二〇〇三年底已經同意赴日旅遊團可以在上海辦理簽證。此外，日本為了吸引中國大陸遊客，其新幹線也以增加中文車內廣播；日本最大旅遊集團公司 JTB 下屬的 ATC 日本旅遊公司經營的觀光巴士，除英文外也安排中文解說，大型的主題樂園如東京的迪士尼，都有中文導覽資料與解說，其目的是為了積極拉攏中國大陸的出境旅遊觀光客。

四、歐盟

中國大陸是歐盟未擴大前的第二大貿易夥伴，而歐盟則排在美國、日本之後，是中國大陸的第三大貿易夥伴。二〇〇三年，中歐雙邊貿易額就高達一千二百五十億美元，而二〇〇三年舉行的中歐領導人第六次會務更確立在二〇一三年時，中歐雙邊貿易額將達二千億美元。

　　從數據來看，中國大陸與歐盟的經貿互動，理應可以順
勢帶動雙方的旅遊合作。但是，中歐簽訂旅遊協議卻是在這
幾年才開始有進展。主要原因是中國大陸早期由於對出境旅
遊的種種限制，加上歐洲歷來存在著歐盟和申根協議國的雙
重範疇，亦即當某一個申請簽證國非歐盟成員國不同意旅遊
開放時，簽證環節就變得相當複雜[150]。故早期中國大陸與歐
盟成員國欲簽訂旅遊協議，相較與其他國家而言，困難度頗
高，特別是非法移民與滯留不歸的問題，就充分影響中歐簽
訂協議的進度。

　　故直到二○○二年中國大陸才開放人民可以自費前往歐
盟國家旅遊，而最早對歐盟開放的旅遊目的地國家是德國
[151]。由於德國是歐盟最大的經濟體國家，且德國多年來一直
是中國大陸在歐洲最大的經貿、技術合作夥伴。二○○二年
中國大陸首次超過日本，成為德國在亞洲的最大貿易夥伴，
中德雙邊貿易額更首次突破 400 億美元大關，故德國的開放
無異是項重大的指標。而除了德國之外，中國大陸還陸續開
放了馬爾他、克羅埃西亞與匈牙利等國[152]，除了這四國之外，

[150] 參閱新華網，
http://big5.chinabroadcast.cn/gate/big5/gb.chinabroadcast.cn/41/2004/03/23/
301@106079.htm。

[151] 馬爾他雖然在也在二○○二年成為中國大陸開放的出境旅遊目
的國之一，但它一直到二○○四年五月一日才加入歐盟。

[152] 至於匈牙利在二○○三年成為中國大陸開放的旅遊目的地國家
之一，但匈牙利與馬爾他一樣，同時間加入歐盟。而克羅埃西
亞雖也是中國大陸開放出境旅遊目的地國家，但它迄今仍未核
准加入歐盟。

中國大陸公民訪問歐洲，都是以商務或探親等名義申請簽
證。但隨著近幾年歐盟與中共的關係日漸穩定，經貿往來十
分頻繁，歐盟各成員國均相當重視中國大陸出境旅遊市場。
據歐盟歐洲委員會駐中國大陸代表團的統計，二○○二年就
有六十四萬五千人次前往歐盟國家旅遊，歐洲遊客有有一千
三百萬到中國大陸旅遊，雙方的旅遊互動相當緊密。且隨著
中國大陸人民生活水平的不斷提升，歐盟估計將會更多的中
國大陸人前往歐洲旅遊，故歐盟各國也希望儘速與中國大陸
簽訂相關的旅遊協議，藉由中國大陸龐大的旅遊人口來賺取
旅遊外匯。

因此，二○○三年十月三十一日舉行的中歐領導人第六
次會議，中共與歐盟簽署《中歐旅遊目的國地位諒解備忘
錄》，並與丹麥、英國、愛爾蘭達成聯合聲明。二○○四年二
月十二日，由國家旅遊局代表與歐盟簽署《關於中國旅遊團
隊赴歐共體旅遊簽證及相關事宜的諒解備忘錄》。根據這項協
議，下列國家將正式成為中國大陸公民旅遊目的地國家
（ADS），包括歐盟會員國中的十二個「申根」協定國[153]，分

[153] 1985 年 6 月 14 日，荷蘭、比利時、盧森堡、法國和德國等歐
洲共同體會員國為近一步促進彼此間人員、資金、服務以及勞
務等 4 大生產要素的流通，率先在盧森堡的申根鎮簽署協議
（Schengen Accord）。該協議共有 33 項條文，主要內容係撤除
彼此間之邊界管制，建立共同的外部疆界。此外，為確保境內
安全，5 國也同意促進司法及警政合作，設立共同警務編組，
並調和彼此的簽證、移民、庇護等相關政策。在達成 Schengen
Accord 原則性的協議後，5 個國家繼續規畫細部執行措施，1990
年 6 月達成協議並完成簽署，這就是影響深遠、赫赫有名的「申
根公約」（Schengen Convention），總共有 142 項條文。申根協

別為：奧地利、比利時、芬蘭、法國、德國、希臘、荷蘭、義大利、盧森堡、葡萄牙、西班牙。而作為《諒解備忘錄》的附件，《關於丹麥的聯合聲明》、《關於英國和愛爾蘭的聯合聲明》、《關於挪威和冰島的聯合聲明[154]》也同時生效。到了四月十二日，中國大陸與冰島簽訂《關於中國旅遊團赴冰島旅遊簽證及相關事宜的諒解備忘錄》，二○○四年五月，與愛爾蘭簽署了《關於中國旅遊團隊赴愛爾蘭旅遊簽證及相關事宜的諒解備忘錄》，由正在愛爾蘭訪問的中共國務院總理溫家寶出席簽字儀式。

　　基本上，隨著中國大陸正式與歐盟簽訂旅遊備忘錄等協議，代表中國大陸出境旅遊已經進入新的里程碑。特別是協議簽署後，歐盟國家駐中國大陸的使領館將簡化手續，處理

議是協調各國安全及難民事務的重要依據之一。根據申根協議的規定，申根國家取消了其國家間的邊境檢查，但加強與非申根國家間的邊境檢查，同時加強了各申根國家警察機關的全面合作。對於各申根國家給予非歐共體成員國公民的有效簽證，則給予承認及通行之便利。由於「申根公約」牽涉範圍頗廣，而且內容複雜，須經簽約各國循國內程序批准，因此，拖延到 1995 年 2 月才在荷蘭、比利時、盧森堡、法國、德國、西班牙、葡萄牙等 7 國試辦 3 個月，7 月 1 日正式實施。不過，法國直到隔年 1 月才撤除邊界管制。後來，義大利、奧地利、希臘也相繼加入。1996 年 5 月 1 日，北約 5 國（瑞典、丹麥、芬蘭、挪威、冰島）獲申根會員國同意以「觀察員」身分參與「申根公約」執委會會議。同年 12 月，申根公約執委會與丹麥、瑞典、芬蘭簽署「加入協定」（須提交該 3 國國會批准）。參閱
http://www.suntravel.com.tw/hot/1/europe_index_1.asp。

[154] 冰島、挪威都不是歐盟成員國，但兩國都與歐盟簽署「申根合作協定」。

由指定的中國旅行社申請的最少五人的團體旅遊簽證,而持有這些歐盟成員國家所頒發的簽證,中國大陸的旅遊團將可以在這些成員國自由旅行。且為了防止相當棘手的非法移民,雙方協議的條款還包括歐盟可以自行將非法滯留的中國大陸人民予以遣返[155]。但由於協議簽訂後,中歐雙方仍需要針對一些具體事項進行洽談,包括確定雙方的組團社和接待社的名單、雙方旅行社簽訂業務合同、以及確定出入境口岸,加上歐盟各國在研究實施旅遊簽證的細則上需要一段時間,故必須有待相關事務協商後,才可以正式啟動。

綜觀中國大陸與歐盟簽訂旅遊協議的過程,不難發現是跟隨著中共對歐盟的外交策略在運行,正如本書第二章所分析的「中國和平崛起」概念,中共就一再強調歐盟的國際戰略角度與中國大陸有許多共同點,都是贊成多邊主義,主張尊重文化的多樣性,並與世界各國發展戰略夥伴關係,特別是「中」歐的合作,有利於制衡美國[156]。故在二○○四年五月一日歐盟擴大成員國至二十五國[157],中共國務院總理溫家寶隨即就訪問德國、比利時、義大利、英國、愛爾蘭和歐盟總部,顯現中國大陸極力拉攏歐盟的用心。由於溫家寶此行旨在與歐盟建立更緊密的戰略夥伴關係,尤其歐盟會員國的

[155] 北京青年報,2004 年 2 月 13 日。

[156] 鄭必堅,〈中國和平崛起的新道路與中歐關係〉,文匯報,2004 年 3 月 21 日。

[157] 新加入歐盟的國家,包括塞浦路斯、捷克、斯洛伐克、波蘭、馬爾他、匈牙利、愛沙尼亞、立陶宛、拉脫維亞和斯洛伐尼亞等十國。

擴大，可拓展中國大陸產品出口歐洲的市場。同時，中共當
局也認為歐盟可藉此機會在國際事務中發揮更大的作用，以
抗衡美國的主導地位。而歐盟對外關係委員彭定康也表示，
溫家寶訪問將為歐「中」關係史開啟又一頁重要的篇章，尤
其溫家寶將與歐盟簽署一系列重要協議，更替雙方在二〇〇
四年年底舉行的歐「中」元首高峰會議，作好擴大合作的準
備[158]。因此，為配合與歐盟積極交往的的外交策略，旅遊協
議也就順理成章成為雙方經貿合作的主要項目之一，可替雙
方建立更緊密的戰略夥伴關係營造良好的氣氛。

　　總體而言，中國大陸開放歐洲旅遊後，必將形成一個新
的市場熱點，令中國大陸原有出境遊格局發生重大變化，對
原來堪稱出境旅遊「老大」的東南亞旅遊造成衝擊，並三分
市場，出現東南亞地區、歐洲地區和其他旅遊目的地，平分
秋色的局面。

[158] 中國時報，2004 年 5 月 3 日，第 11 版。

第五章　中國大陸出境旅遊政策之影響評估

在瞭解中國大陸出境旅遊政策的「制定因素」、「出境旅遊政策的決策機制」以及「政策實質內涵」後，本章擬探討「中國大陸出境旅遊政策的影響評估」，分別就對其政治外交、經濟與社會層面有何影響，來進行分析。同時，基於台灣將面臨開放大陸人士來台觀光等議題，故將嘗試就中國大陸出境旅遊政策對台灣的影響，進行評估。

第一節　政治與外交層面的影響評估

當中國大陸從一個封閉的國度到目前成為世界觀光旅遊大國之一，政治上最受影響的是，過去的極權統治面臨挑戰。尤其當出境旅遊的開放，人民有機會接觸到國外的民眾，體驗到不同的生活模式，然後傳遞各種資訊進入中國大陸，造成中共政權過去以來極權統治的模式受到極大的威脅，這是開放出境旅遊對於政治的負面影響。但在另一方面，中共也可藉由出境旅遊來獲取政治上的利益。

一、正面影響

1、促進對外關係的和諧與穩定

　　旅遊是為促進各國之間和平與理解的重要力量[159]，尤其兩國之間外交關係可以透過旅遊合作的方式來促進彼此的瞭解。同理，當兩國的外交關係穩定時，對雙方的旅遊發展有很大的助益。反之，當關係惡化時，也不利於雙方的旅遊關係。另一方面，旅遊業的發展也可以促進兩國國民之間的往來與了解，進而增進彼此之間在外交上的有好關係，強化對外關係的和諧與穩固。正如，美國前總統 John .F.Kennedy 所說的：「旅遊已經成為一種促進和平與理解的巨大力量。當人們周遊世界，學會相互認識、理解習俗、欣賞各國人民個性時，我們正在建立一個國際理解的新層面，這種理解可以迅速改善世界和平的範圍[160]。」故從政治角度來觀察旅遊與和平的關係，學界都強調旅遊能夠促進國家完整與國際間的瞭解、友好和平[161]，而這種觀點承認旅遊作為建立與改善和其他國家政治關係途徑的重要性，所以中國大陸向西方世界開放就是一項很好的見證，而旅遊也一直是中國大陸和其他國家聯繫的重要途徑。

　　而中國大陸自經濟改革開放以來，其外交關係也開始趨於正常化。雖然在一九八九年六四天安門事件，造成中共面臨國際社會的不諒解與經濟制裁，但中共藉由旅遊來增加國

[159] World Tourism Organization ，Manila Declaration on World Tourism, World Tourism Organization, Madrid, 1980.

[160] Kennedy, John F .The Saturday Review, 5 January. Cited in Sutton, 5 Janrary, 1967, pp223.

[161] Matthews, H.G. International Tourism: a Political and Social Analysis, Schenkman Publishing Co., Cambridge, Mass, 1979, pp69-72.

際宣傳力度，並逐漸開放出境旅遊市場，加強與外國的旅遊
合作，才逐漸恢復對外關係。特別是在中共一九九二年「十
四大」的「獨立自主與和平之外交政策」基礎下，對外關係
的穩固提供了旅遊發展的基本條件。而「獨立自主與和平之
外交政策」經九七年的「十五大」迄今，其內涵仍有其延續
性。而該項外交政策係考量處於蘇聯解體、後冷戰時期，基
於其國家利益甚於意識型態的需求色彩，採全方位多面向的
外交策取向，其本質與特色包括：積極參與國際事務，支持
聯合國解決國際爭端，繼續加強與亞非拉第三世界國家的關
係，以及持續貫徹反霸主義。

　　因此，中國大陸出境旅遊政策正好成為促進外交關係的
潤滑劑，尤其透過民間交流的外交手段，其效果有時更勝於
官方的正式外交，同時以其龐大的出境旅遊人口，更是中共
外交的一項重要籌碼。故中國大陸在九○年代以後逐漸開放
出境旅遊的限制，也如表 5-1 表示分別與世界重要國家建立夥
伴關係，加上透過與世界各國簽訂旅遊合作協定，來加強經
貿互動，不但增進中共在國際社會的影響力，也促進對外關
係個穩固與和諧。

表 5-1　中國大陸與外國建立雙邊夥伴關係表

國家	時間	內容
俄羅斯	一九九六年	平等信任、面向二十一世紀的戰略協作夥伴關係
美國	一九九七年	由戰略性夥伴關係轉為建設性合作關係
法國、英國	一九九七年	全面合作夥伴關係
歐盟	一九九八年	建設性夥伴關係
日本	一九九八年	合作友好夥伴關係
東協	二〇〇三年	由睦鄰互信夥伴關係轉為「面向和平與繁榮的戰略性夥伴關係[162]」

資料來源：作者自行整理

2、重塑中國大陸國際形象

　　中國大陸的國際形象一直有著不好的評價。首先是人權與宗教問題，就引起國際間的相當大爭議。從一九八九年六四天安門事件後，中共打壓民主與人權的形象就難以抹滅，而到了近年來，法輪功事件更引起世人的關注，加上以往中共對於西藏問題的強硬，在達賴喇嘛流亡政府的宣傳下，國

[162] 二〇〇三年十月，中共國務院總理溫家寶參加在印尼巴里島所舉行的第七次東協與中日韓領導人會議。會議期間，中國大陸與東協簽署建立「面向和平與繁榮的戰略伙伴關係」，並加入「東南亞合作條約」，更進一步加強雙方的伙伴關係。詳見魯世巍，〈中國的東盟視角〉，《瞭望新聞週刊》，第 41 期，2003 年 10 月，頁 6-9。

際間更加的注視中國大陸的人權問題。其他包括死刑判決的浮濫、司法審判的不公與草率、受刑人遭受虐待與刑求、實施一胎化而強制墮胎、對政治異議份子的打壓等，都讓中國大陸的國際形象備受爭議。

再者，中國大陸的仿冒盜版猖獗，各種名牌仿冒物品隨處可見，盜版光碟的氾濫也讓歐美國家多次向中國大陸提出抗議；加上近幾年大陸官員貪污腐敗特別嚴重，包括廈門遠華大型走私案、湛江走私案、全國人大副委員長成克杰與江西省副省長胡長清貪污腐敗案都是震驚中外的大弊案。此外，中國大陸缺乏保育觀念，各種保育類動物做為桌上佳餚，不人道的抽取黑熊膽汁等情事，更是損害中國大陸的形象。最嚴重的莫過於二○○三年中共高層隱瞞 SARS 疫情，造成亞洲周邊國家疫情慘重，全球經濟也受到波及與影響。

故有鑑於國際形象惡劣，中共藉出境旅遊政策的轉變，就有重塑其國際形象的作用。一方面藉由制定《中國公民出國管理辦法》，開放中國大陸人民出境旅遊，降低西方國家對其限制人民自由出境的批評，來強調中國大陸社會目前相當自由化，並尊重人權。另方面藉由中國大陸人民的出國高消費能力，換取國際社會對中國大陸經濟發展的信心，故歐盟才會加快腳步與中國大陸簽訂旅遊協議。同時，透過在國外的中國大陸人民與外界接觸、交流，讓國際公眾更能進一步瞭解中國大陸的最新發展與政策，來博取國際好感；中共也不斷運用國際宣傳的方式，以單純個案或者是歸咎於「中國威脅」的論調，來讓各國民眾對其信以為真。

再者，中共當局近年來藉由開放龐大的出國留學生以及

民眾,以間接方式進行宣傳中國大陸的發展成果,並強調出境旅遊會讓目的國家獲取相當大的經濟利潤。由於,改革開放以來中國大陸各類出國留學生、進修人員近五十萬人,分佈在一百零三個國家與區域,其中有 90％集中在美國、加拿大、歐盟、日本與澳洲等先進國家[163],這些留學生不但獲取西方高科技知識,日後回國可投入高科技工作,更是國際統戰的宣傳部隊。在對台工作上,中共也多次強調台灣若開放大陸人士來台觀光,將有利於台灣經濟發展,故台灣旅遊業者莫不摩拳擦掌,要求政府及早開放,而其背後正符合中共「以商圍政、以通促統」的目的。換言之,這些政治效益都是出境旅遊政策所帶來的。

不過,中國大陸出境旅遊政策雖然有利於重塑國際形象,但是旅客滯留不歸,或借旅遊之名在當地非法打工;以及出國遊客素質不佳,與當地民眾與商家發生糾紛等問題,反倒是不利於其國際形象。

3、有助於政局與社會穩定

當一國家社會出現動盪不安、朝野紛爭、群眾抗議事件頻傳,乃至內戰叛亂,則不但該國的入境旅遊受到極大的影響,其人民也可能紛紛逃離本國,或假借旅遊而滯留不歸,成為嚴重的難民問題。

故中國大陸自改革開放以來,不論出現多大的變革,其唯一不可動搖的就是鄧小平在一九八九年所提的「穩定壓倒

[163] 參閱中共教育部國際司國際組織網站,http//www,nie-dui,edy,cn.。

一切」原則。故中共為維繫穩定，可說是用盡一切手段，不遺餘力的保住中共政權的正當性與合法性。包括在一九八九年六四天安門事件的軍事鎮壓，以及運用各種意識型態的控制，從一九七九年鄧小平提出的「四項堅持」[164]，到二〇〇一年江澤民所提的「三個代表」[165]，都是中共維繫政權與社會穩定的法寶。

隨著中國大陸經濟快速發展，社會一片「向錢看」的風潮，民眾關心的焦點只是如何讓自己生活的更好、更舒適，對於出國旅遊都有很大的需求；加上中共近年來的政治宣傳與壓抑，已經轉移民眾要求民主化的焦點，故制定更開放的出境旅遊政策反倒成為促進穩定與自由化的象徵。而國際間對於與中國大陸簽訂旅遊協議的焦點，也大都著眼於中共政治穩定與經濟發展的程度，而非中共的民主與人權等議題。因為唯有中共政治穩定，以及經濟發展的持續增長，世界各國就能夠因為中國大陸人民出國旅遊的產值，而在經濟上受惠；並且中共政局與社會穩定，意味著中國大陸旅客滯留不歸的情形將減少，也不會出現難民或政治庇護的危機。

因此，出境旅遊政策的持續發展，牽涉到社會與政局是否穩定。為此中共當局除了繼續採取非民主方式來嚴加控制外，也會避免政治權力鬥爭的枱面化，同時繼續放寬出境旅遊政策，來滿足民心的需求，使得社會能夠更穩定，如此才

[164] 即堅持「社會主義道路、無產階級專政、共產黨領導、馬列主義毛澤東思想」。

[165] 即中共是代表「先進社會生產力、先進文化前進方向、最廣大人民根本利益」。

能有利於旅遊業的發展，而出境旅遊政策反倒是成為社會穩
定的安定劑。

二、負面影響

1、人民受到西方價值的影響

中國大陸出境旅遊政策的實施，對中共當局而言，最大
的負面影響就是人民出國會接觸到外國文化以及西方民主國
家的價值觀，因而影響到中共一黨專政的政權。中共自以前
就不斷強調以美國為首的西方國家憑藉其政治經實力與全球
訊息網絡帶來的文化傳播優勢，將大量的政治民主理念、文
化價值灌輸給他國人民，而這是一種「文化霸權主義」。而隨
著中國大陸的門戶開放，西方民主國家對中國大陸進行「和
平演變」的意圖也更加明顯[166]。而中共領導高層也咸信西方
國家欲以「和平演變」的不流血政變來推翻共產黨政權[167]。
因此，對中共當局來說，中國大陸出境旅遊政策必須循序漸
進的開放，在堅持國家主權與安全的前提下推動[168]。否則，
若過度開放，對未來中共政權的維繫，將潛藏不利的因子。

但是，隨著全球化的趨勢加快，中國大陸又已加入世界
貿易組織，若過份管制人民出境，反倒不利於本身的經濟發

[166] 李英明，《鄧小平與後文革的中國大陸》，台北：時報文化出版
社，1995 年 8 月，頁 43-45。

[167] David Shambaugh, the United States and China: A New Cold War?
Current History, Vol94, No.593, 1995, pp244.

[168] 李英才，〈中國出入境管理政策〉，《中國公共政策分析 2004 年
卷》，頁 119。

展；加上現今資訊發達，中共也無法像以往全面控制資訊的流通與動輒限制言論。因此，中國大陸出境旅遊政策也開始朝務實面進行變革，例如開放香港自由行，就是已經突破過去強調要以團體旅遊方式的政策。而且，護照制度的鬆綁，使得越來越多的人有機會出國旅遊，甚至邊境地區居民也可以至邊境鄰國一方面旅遊，另方面進行貿易活動，則如此快速的人員流動與經貿往來，已對中國大陸社會造成質化的現象。故不單是出境旅遊會造成人民受到西方價值的影響，入境旅遊也會因為觀光客的到訪，而改變中國大陸內部社會的生態，故中共如要大力發展旅遊產業，此種資訊流通與西方價值對政治面的影響，將是發展旅遊不可避免的過程。

2、影響國家形象

中國大陸出境旅遊政策雖可以重塑國家形象，但也由於出國觀光客的一些惡行或不好的習慣，反倒會影響中國大陸整體的形象。包括中國大陸旅客在外國缺乏公德心、隨地吐痰、大聲喧嘩、爭先恐後、任意抽煙、胡亂殺價、穿睡衣外出、衛生習慣不佳等，而這些情形屢有所聞。例如作者就曾因工作機會多次帶團至泰國，就發現到當地商家只願賣東西給台灣、香港旅客，卻不太願意與大陸旅客進行交易，原因是大陸旅客胡亂殺價，態度不佳，造成當地商家的反感。換言之，上述情形都造成中國大陸觀光客形象的嚴重損害，連帶使大陸國家形象受損，也讓其他國家感到尷尬。

而損害國家形象最嚴重的莫過於滯留不歸，和其他發展中國家一樣，這已成為中國大陸發展出國旅遊最大的問題。

例如二〇〇一年曾發生五十多人前往日本觀光而離奇失蹤，二〇〇二年世界杯足球賽前夕，前往韓國的中國青年旅行社所組的旅行團也發生二十二人突然失蹤的事件，二〇〇三年年底也發生旅行團成員在克羅埃西亞失蹤的事情，其中絕大部分是為了滯留當地打工而潛逃，這對當地國家造成極大的困擾與社會問題。故滯留不歸與偷渡已成為中國大陸出境旅遊發展中無法迴避的問題，尤其中國大陸與歐盟簽訂正式旅遊協議前的談判過程，大陸官方如何防止利用出境旅遊偷渡至國外，如何遣返偷渡客就是影響雙方談判進程的焦點。也難怪大陸出境旅遊組團旅行社都會要求旅客按照所至國家或區域，繳交金額不等的押金，為了就是要防範偷渡與滯留不歸的情形發生。

3、「公費旅遊」的浮濫

中國大陸出境旅遊政策的實施，不但是加快了人民自費出境旅遊的力度，「公費旅遊」也開始盛行。而「公費旅遊」指的是使用公款而支付個人旅遊消費的非正當行為，它和使用政府經費支付旅遊消費的正當「公務旅遊」有很大的區別[169]。在以往，中國大陸出境旅遊政策還處於管制的階段，尚未開放人民自費出國旅遊時，中國大陸人民欲出國或到港澳地區，必須以公務或商務考察的名義進行。而中國大陸政府機構與國有企業都有編列經費，作為公務旅遊以及商務旅遊的消費支出，特別是隨著中國大陸對外經貿與交往的擴大，公務與商務旅遊早

[169] 張廣瑞、魏小安、劉德謙主編，《旅遊綠皮書：2000-2002 年中國旅遊業發展分析與預測》，頁 89。

已是構成中國大陸出境旅遊市場蓬勃發展的主要原因。如表
5-2 所示，一九九二年中國大陸出境人數總人數達二百九十二
萬八千七百人次，其中因公出境為一百八十萬九千四百人次，
因私出境則為一百一十一萬九千三百人次，因公出境人數遠超
過因私出境人數，而此時正值中國大陸甫開放人民自費前往新
加坡、泰國與馬來西亞等國旅遊沒多久，出境旅遊政策限制頗
多，人民所得也尚未普遍提高。故一直到二〇〇〇年，因私出
境人數才首度超過因公出境人數。

表 5-2　中國大陸出境旅遊人數之統計表

	出境總人數（萬人）	因公出境人數（萬人）	因私出境人數（萬人）	旅行社經辦人數（萬人）
1992 年	292.87	180.94	111.93	
1993 年	374	227.38	146.62	72.36
1994 年	373.36	209.13	164.23	109.84
1995 年	452.05	246.66	205.39	125.99
1996 年	506.07	264.68	241.39	164
1997 年	532.39	288.43	243.96	143.07
1998 年	842.56	523.54	319.02	181.09
1999 年	923.24	496.63	426.61	249.56
2000 年	1,047.06	484.17	563.09	430.25
2001 年	1,213.31	518.77	694.54	369.53
2002 年	1,660.23	654.09	1,006.14	

資料來源：中共國家旅遊局之中國旅遊網：http//:www.cnta.com。

　　但由於中國大陸「公費旅遊」的假公濟私情況嚴重，常以考察之名行旅遊之實，甚至許多單位機構以出國考察、培訓、會議、商務等名義變相組團經營出國旅遊業務，故中國大陸官方雖三令五申仍無法遏止此種「花公款」的歪風。根據統計，中國大陸各級官員公費出境（國）進行考察、參觀、訪問、學習等活動，每年平均耗費三百億美元。而且出境經費年年控制，但年年超過標準，例如一九九八年編列為五十至五十二億美元，實際開支達二百十億美元；二○○○年標準為六十五至七十億美元，實際達三百二十億美元；二○○二年則達三百五十億美元，二○○三年雖有減少，仍耗費三百億美元以上，可見公費旅遊在中國大陸已經到達浮濫的程度[170]。因此，中共中央與國務院在二○○四年發出《關於嚴格控制幹部出境、出國活動開支》的通知，並嚴令不得假借考察與培訓之名變相組織公費旅遊，其目的都是為了抑止公費旅遊的歪風。

4、成為貪污腐敗的出口管道

　　中國大陸出境旅遊政策的實施，其實也提供中國大陸貪污腐敗官員的出口管道。根據統計截至二○○一年一月，中國大陸共有四千多貪污賄賂者攜公款五十多億元潛逃[171]，可見而中國大陸腐敗現象之嚴重。國際透明組織（Transparency International）發佈的 The 2001 Corruption Perceptions Index，中國的腐敗指數名列第二。而自九○年代後半期，中國大陸

[170] 南方都市報，2004 年 2 月 9 日。

[171] 新華社，2001 年 1 月 18 日。

主要類型的貪污腐敗所造成的經濟損失和消費者福利損失平均每年在九千百七十五億至一兆二千五百七十億人民幣之間，佔全國 GDP 總量的 13.2%-16.8%[172]。

　　基本上，中國大陸對於黨政官員、幹部的出入境，是有採取相當嚴謹的管制措施，但仍防不勝防。主要是這些潛逃的官員，很多都是預謀計畫假借考察名義，攜帶大量貪污款項出國，並且多與海關勾結。而一旦潛逃成功，不但可躲在海外安享一輩子的優渥生活，也提供子女相當良好的物質基礎。也由於中國大陸與大多數國家沒有引渡協定，故就算大陸官方知道其中一部份人的下落，要想將其引渡回國卻相當困難，例如遠華案的賴昌星潛逃到加拿大，但中國大陸卻一直無法引渡回國。因此，中國大陸近年來出境旅遊政策的放寬，確實也加速成為貪污腐敗者潛逃的一項管道。

第二節　　經濟層面的影響評估

　　中國大陸出境旅遊政策的實施，對經濟的影響莫過於提升相關產業的產值，擴大一部份旅遊市場的內需，並在某種程度上增加政府稅收。雖然，中國大陸目前的旅遊收入主要依靠入境旅遊，國內旅遊也有擴大內需的功能；但出境旅遊畢竟是中國大陸目前三大旅遊市場之一，不僅對從事出境旅遊的國際旅行社有利，也可以帶動國際民航業的繁榮。此外，

[172] 胡鞍鋼，〈腐敗損失有多大？每年一萬億〉，南方週末，2001 年 3 月 22 日。

邊境旅遊間接帶動邊境貿易的發展,對邊境地區居民的生活改善也很大的助益。

另一項對經濟的影響則是外匯。由於一國的旅遊發展主要是依靠入境旅遊來創造外匯,增加旅遊收入,但出境旅遊會導致外匯的流失,故通常發展中國家,特別是中國大陸,就相當注意外匯問題。不過,本文在第二章也分析過外匯過多將會引起通貨膨脹,而且不利於中國大陸的經濟「軟著路」,故這方面的影響,也將是中國大陸當局在制定出境旅遊政策所必須思考的問題。

一、增加政府稅收

綜觀世界各國,旅遊產業對於政府的稅收都有直接而具體的效果。而中國大陸從二○○一年中國大陸旅遊企業[173]繳納的總稅金共達到六十五億六千五百萬元人民幣,其中以飯店業三十九億六千六百萬元人民幣居冠(佔旅遊企業繳納總稅金的60%),旅遊其他行業的七億九千八百萬人民幣居次(佔旅遊企業繳納總稅金的12%),旅行社七億六千三百萬人民幣居第三名(佔旅遊企業繳納總稅金的9%),旅遊車船公司的六億人民幣居第四(占旅遊企業繳納總稅金的9%),旅遊風景區四億二千九百萬居末(占旅遊企業繳納總稅金的7%)[174]。雖然上述繳納稅金的行業大都屬於入境旅遊或國內旅遊的範

[173] 旅遊企業係指旅遊產業中直接從事旅遊產業的企業,而不包括間接從事的旅遊業者。

[174] 中國國家旅遊局,《中國旅遊統計年鑑2000》,北京:中國旅遊出版社,頁100-102。

圍，而出境旅遊則只有偏重於旅行社與國際民航業，且只佔一部份，但是出境旅遊仍可提供政府一定的稅收，加上從事出境旅遊的人數也不少，就個人所得稅也有一定的貢獻。

例如，根據國家旅遊局統計，二〇〇三年度旅行社從事出境旅遊業務收入（包含港澳遊、出國旅遊及邊境旅遊）達一百零五億一千二百萬人民幣，佔全國旅行社業務收入總量的 16.95％，出境旅遊的利潤為九千九百二十九萬人民幣。同時，中國大陸共有國際旅行社一千三百六十四家，國際旅行社　量佔全國旅行社總量的 10.21％，從業人員占全國總量的 36.36％，資產佔全國總量的 66.12％，旅遊業務收入占全國總量的 60.94％，實際繳納稅金占 81.16％。其中核准出境旅遊組團社共五百二十八家，佔全國旅行社總數的 38.71％；旅遊業務收入二百八十七億九千九百萬人民幣，佔全國旅行社旅遊業務收入的 46.45％；旅遊利潤九千三百零三萬五千二百人民幣[175]。

此外，出境旅遊的蓬勃發展也可增加建設機場的資金收入。由於中國大陸的民航機場建設，主要依靠國家投資，但由於財政預算有限，故相當倚賴機場建設費的收入，來作為機場繼續建設發展的資金來源。根據大陸法令規定，凡乘坐國際地區和地區航班出境的中外旅客每人需繳交七十元人民幣的機場建設費，一半繳交中央國庫，一半歸給地方使用，以中國大陸在二〇〇二年出國人數達到一千六百六十萬人次來計算，機場建設費的收入就高達十二億人民幣。另外還有

[175] 資料來源，中國旅遊網，http://www.china.org.cn/chinese/TR-c/551728.htm。

民航基礎設施建設基金，其中飛行國際航線的航空公司提撥3%收入當作民航基礎建設基金，與機場建設費共同構成機場建設資金的主要來源。根據二○○二年《民航統計公報》顯示，同年，中國南方航空上繳民航建設基金七億九千八百萬元，佔航空公司整體收入的 4.24%；中國東方航空上繳基金四億三千元，佔整體收入的 3.22%。上海航空上繳基金一億六千萬，占整體收入的 4.66%[176]。

故從上所述，中國大陸出境旅遊政策其實有助於政府稅收，政府也可藉由穩定的稅收，針對機場建設進行再投資，包括設立新航站或增添儀器設備，來簡化便利通關手續等，這些都有助於出境旅遊的發展。

二、帶動民航業的發展

此外，出境旅遊的蓬勃發展也可帶動中國大陸民航業的發展。由於出境旅遊必須倚賴國際民航的運輸，國際航線的多寡也牽涉到出境旅遊的路線，故兩者息息相關。

九○年代中國大陸的民航業開始實施「政企分開」政策，在社會主義市場經濟的發展方針下，民航局與民航企業開始進行分離，並且轉換民航企業的經營機制與建立現代化的企業制度[177]。此外，中國大陸還改革機場和空中交通的管理，積極開拓國際航線。因此民航航線由一九四九年的十二條發展到二○○一年的一千一百四十三條，其中國內航線一千零

[176] 北京財經時報，二○○四年一月十二日。

[177] 吳武忠、范世平，《中國大陸觀光旅遊總論》，頁 123。

九條，國際航線一百三十四條（含港澳航線四十二條）。如表 5-3 所示，國際航線也由通航五個國家的九個城市發展到三十三個國家的六十二個城市，二○○二年時與其他國家的民用航空協定總數達到了八十九個。另一方面，運輸乘客由一九四九年的一萬人增加到二○○一年的七千五百二十四萬人，其中二○○一年港澳和國際航線的旅客運輸量分別達到四百二十四萬人次和六百九十三萬人次比二○○○年增長 5.6% 與 15%[178]。

在機場方面，二○○一年民用機場共一百四十個，其中能夠起降波音 737 和空中巴士 A320 的機場共有八十六個，這對於觀光客的進出提供相當便利的條件。同時，北京首都機場二○○二年的旅客吞吐量已排名世界第二十六位，位居亞洲第六位，可望在今後較短時間達到世界級大型機場的運輸規模。北京首都機場依其在亞洲至歐洲及亞洲至北美航線上作為中轉點的區域優勢和自身的客源市場優勢，有條件與周邊國家機場競爭亞太區域國際樞紐機場的地位，加上二○○二年剛使用的上海埔東機場以及廣州白雲機場，都是中國大陸發展民航業的重大優勢。

[178] 中國國家旅遊局，《中國旅遊年鑑 2002》，北京：中國旅遊出版社，頁 65。

表 5-3　二○○一年中國大陸國際航線

通航國家	通航城市	通航國家	通航城市
日本	東京、大阪、福岡、長崎、仙台、廣島、新瀉、岡山、札幌、富山、福島、沖繩、名古屋	美國	紐約、洛杉磯、舊金山、西雅圖、芝加哥、安克拉治
韓國	漢城、釜山、大邱、清洲	西班牙	馬德里
北韓	平壤	澳大利亞	雪梨、墨爾本
蒙古	烏蘭巴托	荷蘭	阿姆斯特丹
緬甸	仰光	丹麥	哥本哈根
泰國	曼谷	越南	胡志明市、河內
新加坡	新加坡	寮國	萬象
菲律賓	馬尼拉	柬埔寨	金邊
尼泊爾	加德滿都	馬來西亞	吉隆坡、檳城
印尼	雅加達	巴基斯坦	伊斯蘭馬巴德、卡拉奇
法國	巴黎	科威特	科威特
德國	法蘭克福、慕尼黑	阿拉伯聯合大公國	麥加
瑞典	斯德哥爾摩	英國	倫敦
哈薩克	阿拉木圖	俄羅斯	莫斯科、新西伯利亞、伯力、葉卡捷琳堡
吉爾吉斯	比什凱克	義大利	羅馬、米蘭
紐西蘭	奧克蘭	比利時	布魯塞爾
加拿大	溫哥華		

資料來源：整理自二○○二年中國交通年鑑

　　因此，隨著二〇〇二年出境人數超過一千六百萬人次，比前一年增加近 40%，對民航業發展將有很大的助益。特別是二〇〇一年「九一一攻擊事件」發生之後，美洲地區航線的搭機旅客減少 50%，歐洲及美洲旅客到亞洲觀光的人數也銳減 50%，甚至「歐洲航空公司協會」宣布二〇〇一年因為九一一事件使得歐洲航運業比前一年的運載總數減少了五百萬人次。當全球觀光客銳減，反倒是中國大陸出境旅遊的遊客卻逆勢上揚。九一一事件發生後，許多世界知名的航空公司都面臨倒閉或裁員的危機，但中國大陸航線的一百四十多家航空公司，卻增加一千三百七十六次的航班，中國大陸成為亞洲地區快速增長的新興客源輸出國，也是唯一出現兩位數增長的出境觀光客源地；甚至紐西蘭的入境觀光客在二〇〇一年比二〇〇〇年增長了 6.9%，其中從中國大陸的觀光客就激增了 59%。從以上都顯示出，中國大陸出境旅遊順勢帶動了大陸國際民航業的發展。

三、外匯的流失

　　旅遊業與外匯具有密切的關連性。其中入境旅遊會創造外匯，國內旅遊對外匯的創造效益不甚明顯，而出境旅遊會造成外匯的損耗。

　　中國大陸在發展旅遊業的初期，一再強調旅遊業可以創造外匯，當外匯的創造規模越大時，其所帶給旅遊業分配的資源也就越多。因為政府會將所獲的的外匯更積極投入相關的建設，故鄧小平在一九七九年就曾說：「發展旅遊業要和城市建設綜合起來考慮，開始時國家要給城市建設投些資，等

旅遊賺了錢可以拿出一些錢來搞城市建設。」所以，中國大陸積極發展入境旅遊來增加外匯，進而使國際收支達到順差並增加外匯存底，來提升國家競爭優勢。

　　但出境旅遊本身沒有創造外匯的功能，特別是隨著中國大陸出境旅遊人數的增加，外匯的流失就更加明顯。根據世界旅遊組織的數據，如見表 5-4，中國大陸出境旅遊的消費從一九九四年的二十七億九千百萬美元增至一九九九年的一百零八億六千四百萬美元，在世界排名第九位。以一九九九年的消費額除以當年出境人數（九百二十三萬），每人平均在外消費一千一百七十六美元。但這只是國際旅遊組織統計的數字，而且隨著中國大陸出境人數的逐年增加，實際數字可能不止；況且中國大陸官方至今還沒有統計關於中國大陸人民出境旅遊花費的數據。有學者就指出如果加上因公出境的花費或者不當花費公款的旅遊消費，其出境旅遊總支出有可能相當於中國大陸目前入境旅遊的外匯收入。同時根據香港旅遊局的調查發現，二○○一年消費能力最高的是大陸旅客，人均消費是五千一百六十九港幣，超越一向居冠的美、加觀光客。而香港著名的金飾店、珠寶店、名牌店幾乎都倚賴大陸觀光客的消費。此外，歐洲許多國家的名牌店也都幾乎有大陸旅客消費的蹤跡，其消費能力甚至超過對名牌相當執著的日本觀光客。有此可見，出境旅遊所帶來的外匯流失，數額難以估計。

表 5-4　中國大陸出境旅遊消費額

年份	消費額（萬美元）	增幅（%）
1994	279,700	
1995	303,600	8.5
1996	368,800	21.5
1997	447,400	21.3
1998	920,500	105.7
1999	1,086,400	18.02

資料來源：作者根據世界旅遊組織《旅遊市場趨勢》（WTO
《Tourism Market Trends》）自行整理。

　　中共當局並非不瞭解出境旅遊所帶來外匯流失的嚴重
性，反倒是一再強調出境旅遊政策必須循序漸進的發展，而
發展旅遊主要還是以入境旅遊來創造外匯為主要目的。但以
目前中國大陸外匯存底達到四千零三十三億美元，已不像改
革開放初期，亟需創匯來保持高經濟成長。正如本書第二章
所分析的外匯儲備過多代表資源在國內未能有效利用，反而
削弱國內投資和國民生活水準的提升。同時因為熱錢的大量
進出，造成投資過熱，反有通貨膨脹之虞。

　　根據美國卡托研究所（Cato Institute）中國問題專家道恩
（James Dorn）指出，中國大陸經濟確實已經過熱，而且可以
說是「熾熱」（Red Hot）。同時，正是外匯問題把中國大陸帶
入了兩難境地。尤其對中國大陸來說，只要出售人民幣就可
以累積外匯。但問題在於，大量發行人民幣購買美元會導致

通貨膨脹[179]。因此，中國大陸陷入一個困境：一方面需要大量外資吸收就業，促進增長。但由於固定匯率，在其他方面就表現為通貨膨脹。當貨幣供應量以百分之二十的速度增加，增長速度接近百分之十，幾乎就會產生通貨膨脹。

故中共為何在近年來，屢屢使用宏觀調控的機制，並特別強調繼續加強貨幣信貸調控，貨幣政策要採取適度從緊的取向[180]。其目的就是要防止經濟過熱所帶來的負面效應，來達成經濟「軟著路」。而中共也逐漸理解到出境旅遊所帶來的雖然是外匯的流失，但其間接影響通貨膨脹的消長，不但能適時釋放外匯，同時舒緩通貨膨脹的壓力，這對中國大陸而言並非壞事，這也是為何中國大陸近年來出境旅遊得以快速發展的關鍵所在。

第三節　社會層面的影響評估

中國大陸出境旅遊政策的開放，帶給社會面相當程度的影響。一方面，雖滿足所得較高，相對較富裕民眾的旅遊需求，有維持穩定之效；但有時卻可能製造更多的社會矛盾。另方面，也造成毒品、愛滋病、偷渡以及跨境犯罪活動的猖獗。同時，出境旅遊的快速發展就提高就業率方面，也提供一定的貢獻。

[179] 張巨岩，〈中國經濟宏觀調控的兩難境地〉，《華盛頓觀察》週刊（Washington Observer weekly），第 18 期，2004 年 5 月 26 日，頁 45-48。

[180] 明報，2004 年 5 月 22 日。

一、增加貧富與城鄉差距的社會矛盾

現階段中國大陸出境旅遊政策雖然滿足許多人民出國旅遊的需求，但基本上並非每人都有能力可以出國。尤其，現今出國的遊客大都集中在沿海城市，內陸地區因為收入相當低，特別是許多農民處於貧窮線底下，根本無法溫飽，奢談出國旅遊的機會。

中國大陸目前有八億七千萬農民，農村人口約佔總人口的 63.8%。近年來，由於農副產品價格持續偏低加上乾旱嚴重，使得農民收入增加困難，農民在一九九七年時，人均出售農產品收入為一千零九十二元人民幣，但在二○○○年大幅縮水 45%僅剩下六百元，在中國大陸加入 WTO 後，中國大陸農產品的平均關稅將降至 17%，且必須在二○○四年完成關稅減讓，故價格還會再下降，而農民收入將下降 2.1%，約有九百六十萬農民被迫失業[181]。換言之，中國農業已經面臨相當嚴峻的情況。

另一方面，農民收入不但沒有增加，還因為大幅的支出，迫使農民生活根本入不敷出。這些支出包括雜稅、農田改造費、水利建設費、道路維修費等公益事業費，這還不包括本身的肥料、醫療、生育、教育等日常生活費用。根據中共國家統計局的資料，二○○○年大陸城鎮人均可支配收入增長8.4%，而農民卻只有增長 2.5%；二○○一年城鎮人平均年收入為六千八百六十元人民幣，而農村只有二千三百六十六元

[181] 李善同、王直、翟凡、徐林，《WTO：中國與世界》，北京：中國發展出版社，2000 年，頁 47-57。

人民幣[182]。從表 5-5 可以得知城鎮與農村在人均收入的差距。而根據國際統計分析，當人均 GDP 在八百至一千美元時，城鎮居民收入大約是農民的 1.7 倍，但中國大陸卻遠遠超過這個標準[183]，也因此「三農」[184]問題已經成為中國大陸內部最急需解決的課題之一，甚至有學者就指出即使經濟持續增長，由於經濟成果實分配極端不平均，經濟成長還是無法從根本扭轉「三農」及下崗失業的結構成因[185]。

表 5-5　中國大陸城鄉人均 GDP 對照表

年份	城鎮	農村	城鎮與農村的差距
一九八九年	685	398	1.7 倍
一九九五年	3,893	1,578	2.5 倍
一九九八年	5,458	2,162	2.52 倍
一九九九年	5,888	2,210	2.66 倍
二〇〇〇年	6,280	2,253	2.8 倍

資料來源：中共研究雜誌社，《一九九九年中共年報》，台北：中共研究雜誌社，1999 年，頁 5-124。

　　不單是農民問題，城鎮居民的貧富差距也相當嚴重。據國家統計局對城鎮一萬七千戶居民家庭的抽樣調查顯示，二

[182] 國家統計局主編，《中國統計年鑑二〇〇一》，北京：中國統計出版社，2001 年，頁 304。

[183] 聯合報，2001 年 9 月 5 日，第 13 版。

[184] 「三農」指的是農業、農村與農民。

[185] 陳志柔，〈中共十六大後的社會情勢分析〉，《展望 2003 年兩岸政經發展研討會》，行政院研考會、台灣智庫與中山大學社會科學院主辦，2002 年 12 月 1 日。，

○○○年，佔調查戶數 5%的貧困戶年人均收入為二千三百二十五元人民幣，不及城鎮居民六千二百八十元人民幣平均收入的 36.9%，與 10%的高收入戶相比（人均收入為一萬三千三百一十一元人民幣），則相差 5.7 倍。另外，城鎮貧困居民人均消費支出為二千三百二十元人民幣，比全國城鎮居民人均消費四千七百九十八人民幣低 51%；恩格爾係數為 50.6%，比城鎮居民平均水平（恩格爾係數為 39.2%）高出十一個百分點，按恩格爾係數來分類，這些貧困居民只能算勉強過日。同時，根據基尼係數來衡量中國大陸的所得差距，不難發現二○○一年城鎮居民個人收入的基尼係數達 0.458[186]，已經超過西方國家通常的基尼係數，換言之中國大陸的貧富差距已屬於過大的狀態，離 0.6 的警戒線，相距不遠[187]。

以目前中國大陸出境旅遊的客源來看，主要是以中上收入階層為主，包括私營企業負責人、應聘於外資或三資企業的白領階級、教授、律師、工程師、高科技人員、媒體、體育界、演藝界等人士。而中等收入的標準是家庭年均收入在五萬元人民幣（約六千一百美元）至七萬元人民幣（約八千五百美元）之間，高收入則在二十萬元人民幣以上（約二萬

[186] 經濟日報，2001 年 10 月 29 日，第 7 版。

[187] 理論上來說，基尼係數為零，則代表完美的公平狀態，基尼係數為一則表示社會最極端的不公平狀態。現實中基尼係數在 0.3 以下為社會公平狀態，在 0.3-0.4 之間為社會公平基本合理狀態，而 0.4 以上，則屬於收入差距過大，如果達到 0.6，暴發戶與赤貧階級同時出現，則社會動亂隨時可能發生，故 0.6 被定為警戒線。請參閱陳宗勝，《經濟發展中的收入分配》，上海：上海人民出版社、上海三聯書店，1991 年 12 月，頁 273-275。

四千美元)。從這些數據,吾人可以得知中高收入階級家庭的收入,幾乎是貧困家庭的十幾倍(若以貧困戶年人均收入二千三百二十五元人民幣計算),甚至是農民的五十倍。因此,他們除了支付中高等水平的日常消費外,還可以定期出國觀光、消費,或者是送子女出國留學。而這些無異造成社會矛盾的增加。畢竟,出國旅遊的人均消費在一千一百七十六美金左右(大約是八千五百元人民幣)。而這些旅遊支出大約就是農民五年的收入,而貧困家庭恐怕也要三年不吃不喝,才能出國一次。

故雖然中國大陸出境旅遊已經相當普遍,但主要還是集中在金字塔頂端的階層,而隨著政策越來越開放,旅遊目的地國家的增加,這些新富階級的選擇也就越多。但這對廣大貧困階級的人民而言,無異是最大的諷刺。若根據中共中央編譯局所出版的《中國調查報告。公元二〇〇〇年至二〇〇一年:新環境下人民群眾矛盾的研究》[188]指出,中國大陸經濟、種族與宗教的衝突不斷,人民對社會與經濟不公,城鄉與東西差距過大、貧富不均以及官員貪污腐敗等問題,目前已達到「警戒線」的程度,政府與群眾間的矛盾與緊張將會一觸即發。而出境旅遊政策雖然滿足人民的旅遊需求,但只是少部分人受惠,多數人並沒有經濟能力來出國旅遊,反倒是影響社會矛盾的增加,這也是中國大陸亟需要思考的問題之一。

[188] 中國時報,2001 年 6 月 4 日。,

二、毒品問題日趨嚴重

　　中國大陸一向採取相當嚴厲的手段，來打擊販毒、吸毒等問題。但是隨著中國大陸逐漸對外後，走私毒品的案件就層出不窮。販毒集團藉由出境旅遊政策寬鬆之便，假借出國旅遊來夾帶毒品闖關，以牟取暴利，同時邊境旅遊的便利性與邊境旅遊者數額的龐大，也帶來毒品氾濫的問題，這種情形以西南邊境地區最為嚴重。特別是中泰緬邊境的金三角，更是毒梟的大本營。許多大陸不肖份子，就藉由雲南、廣西等邊境地區的特殊人文與地理條件，運用邊境旅遊與貿易方式，將金三角的毒品走私入境，例如鴉片原料──罌粟花，然後一部份提煉販售給本地毒癮者吸食，另外一部份再經由大陸內地加工轉口賣給世界各地，故中國大陸已經是世界上的毒品過境國與受害國之一。

三、疾病的傳入與蔓延

　　出境旅遊政策對社會面的影響，莫過於各種疾病極可能經由旅遊方式而傳入中國大陸並蔓延，特別是愛滋病的蔓延一向是世界各國最為棘手的問題之一。基於旅遊業某種程度會加速人員的流動，也會帶動服務與色情業的發展，而色情氾濫更助長愛滋病與相關疾病蔓延的趨勢。尤其隨著中國大陸出境旅遊政策的開放，許多民眾都有機會可自費出國旅遊，而在旅遊的同時，當然會出現旅客與當地人民接觸或經由飲食方式，而染上當地的疾病；或者少數人在國外進行買春的行為，比如說泰國、菲律賓的性產業就相當發達，吸引

不少大陸尋芳客的前往，而一旦因買春行為染上愛滋病相關
性病，就會跟隨遊客進入中國大陸境內。加上，大陸本身性
產業相當發達，根據大陸學者粗略估計，性產業收入總額高
達五千億人民幣，約佔大陸 GDP 總額的 6%，而性產業從業
人員高達二千萬[189]，而這正是愛滋病蔓延的溫床。故從一九
九四年開始，中國大陸的愛滋病自經歷傳入期、散播期後，
已經開始進入快速增長期。根據中共衛生部二〇〇一年所發
佈的數據，目前大陸愛滋病帶原人數已經超過六十萬甚至超
過八十萬，每年以 30%比例增長，而聯合國衛生組織也在二
〇〇二年針對中國大陸愛滋病提出警告，認為中國大陸的愛
滋病問題將是一個「重大的危險」，帶原者應該超過一百萬
人。而國外專家也預測到二〇一〇年將接近到一千萬人[190]。

　　故儘管大陸當局開始對出入境加強監控，並對境外疾病
疫情開始密切注意與防範，但隨著出境旅遊人數的逐年增
加，確實難以防止疾病與愛滋病的傳入，特別是愛滋病未來
將成為中國大陸社會的重大問題之一。

四、犯罪率的增加

　　發展旅遊是否造成犯罪率的提高，至今難以獲得直接的
證據，就中國大陸來說目前也有沒有相關的正式說法。但不
可否認的是，旅遊對社會風氣確實會造成相程度的影響。尤

[189] 凌峰，〈中國性產業的緣起與壯大〉，開放雜誌 206 期，2004 年
2 月，頁 47。

[190] 中國時報，2001 年 11 月 14 日，第 11 版。

其當中國大陸人民有機會至國外觀光、留學或商務考察，難免會嚮往當地的生活方式與消費習慣，特別是先進國家。而有些人回到中國大陸境內，難免會對傳統方式感到不滿，甚至鄙視本地生產的商品，而一昧追求名牌的舶來品，進而使儲蓄率下降而借貸增加，而這些都會是間接造成犯罪率增加的原因。

此外，跨境犯罪的比例也隨著出境旅遊政策的寬鬆，而呈上揚的趨勢。特別是近年來港澳旅遊政策的開放，甚至還試點開放自由行，許多大陸黑社會份子就可以假借旅遊名義進出至香港與澳門，與港澳黑社會進行勾結，大量進行各種違法犯罪活動，包括綁架富商進行勒索、毒品交易等情事；或者互搶地盤，進行火拼，影響當地治安，這種情事在澳門就屢有所聞。

換言之，開放的出境旅遊政策雖是一國自由化的象徵，但很可能會對社會風氣造成負面的影響，進而間接導致本國犯罪案件的發生，甚至也會連帶影響當地國的社會治安。

五、增加就業機會

隨著大陸國企改革，許多國有企業開始兼併或申請破產，造成龐大的下崗失業工人，再加上原有的勞動力過剩人口，失業已是目前中國大陸內部嚴重的社會問題之一。根據中共官方首度發佈的《中國的就業狀況和政策》白皮書顯示[191]，截至二〇〇三年底，大陸城鎮登記失業率達 4.3%，比前

[191] 參閱中國網，http://www.china.org.cn/chinese/2004/Apr/552436.htm。

一年增長 0.3%，而城鎮登記失業數為八百萬人。而二〇〇三年，大陸城鎮就業人員達到七億四千四百三十二萬人，比前一年增加一千萬人，其中城鎮就業人員為二億五千六百三十九萬人，佔 34.4%，鄉村就業人員四億八千七百九十三萬人，佔 65.6%。而一九九〇至二〇〇三年，大陸共增加就業人員九千六百八十三萬人，平均每年新增七百四十五萬人。

　　但大陸官方所公布的失業率數字主要是指城鎮地區有登記的失業人口，並沒有包括未登記、下崗及廣大農村未能就業人口。若根據中國科學院國情研究中心主任胡鞍鋼估計，以勞動人口（十五歲至六十歲）減掉就業人口的方式計算，一九九八年城鎮的真實失業率該是 7-8%，而非官方所披露的 3.1%，失業人口應該是在一千五百四十萬至一千六百萬人；一九九九年應是 8%-9%，而非官方數據顯示的 3.1%，人數約在一千五百萬人至一千八百萬人。因此，若包含隱藏性失業在內，他推估中國大陸的失業率高達 20.1%，失業人口為一億五千萬人左右[192]。此外，章家敦在《中國即將崩潰》書中指出，中國大陸的失業與隱藏性失業人口，已超過法國、德國、英國的人口總和，約有二億人左右[193]。

　　面對如此龐大的失業壓力，中共官方也急於解決失業問題。而創造就業就是解決當前失業最為重要的措施。根據世界銀行的估計，中國大陸從二〇〇一年開始的未來十年每年

[192] 胡鞍鋼，〈從國情看就業問題〉，《中國婦女》，第八期，2002 年。

[193] 章家敦著，侯思嘉、閻紀宇譯，《中國即將崩潰》，台北：雅言文化，2002 年。

必須製造八百萬至九百萬個新工作才能滿足需求，但即使近年來經濟成長率達到8%，每年也能製造大約六百萬個工作機會[194]，因此如何增加工作成為迫在眉睫的任務。故鄧小平在一九七九年一月六日就指出「旅遊業發展起來能夠吸引一大批青年就業」，其意義即在此。

由於旅遊業是資本密集與勞力密集的產業，因此可吸納大量的就業人口，且就業門檻較低，不需要高學歷與技術，有些工作甚至沒有年齡的限制，故可以增加就業。而出境旅遊雖不像入境旅遊與國內旅遊，可以吸納大量的勞動力投入就業市場。但是，依其發展的速度，也確實吸納不少旅遊從業人員，例如二〇〇三年核准出境旅遊組團旅行社共有五百二十八家，其中從業人員就佔全國總量的36.36％，包括領隊人員一萬七千四百人、會計人員二萬五千六百人、經理人員五萬八千四百人。而出境旅遊順勢帶動的產業包括國際民航業，無論是需具備專業知識的機師、空服員與維修人員，或者是地勤與票務人員，這都提供不少工作機會。

第四節　對台灣的影響評估

前三節本書分析了中國大陸出境旅遊政策的影響性評估，可以得知出境旅遊政策對中國大陸的政治、外交、經濟與社會層面有著相當大的影響，同時其出境旅遊人口也替國際社會帶來相當大的經濟效益。而距中國大陸一水之隔的台

[194] 聯合報，2002年1月17日，第13版。

灣，也勢必面臨前面開放大陸人士來台觀光的課題。尤其按照台灣這幾年旅遊產業的不景氣，如何因應中國大陸日益增加的出境旅遊人口與其出境旅遊政策，將是台灣未來發展旅遊產業的關鍵所在。

當然，現階段台灣不會直接受到大陸出境出境政策的影響，原因在兩岸未開啟旅遊談判機制前，大陸人士來台仍受到許多政治因素的限制。但是一旦開放，將可預期的替台灣帶來相當大的經濟效益，畢竟以香港為例，香港就因大陸港澳自由行的政策而從中獲取龐大的經濟利益，並使就業量大增。因此，中共雖然歸責於台灣政府不開放大陸人士觀光，主要還是將其視為對台灣的籌碼。而我方政府在開放「金馬小三通」後，深怕開放大陸人士來台觀光而中國大陸又置之不理，恐將引發輿論譴責，比如說之前行政院實施的「開放大陸人試來台觀光推動方案」，就已經開放第二類與第三類大陸人士可以來台，但是中共卻明文禁止中國大陸各省市、自治區的國際旅行社不准招攬或組織大陸公民赴台旅遊，也不准組織以「專業人士」為名義的赴台旅遊團，若有違反者，將處以嚴厲處罰，吊銷旅行社的執照。換言之，中共的禁令，迫使第二、三類的情況完全被拒絕，造成政策效益不大。因此，未來有關大陸人士來台觀光勢必先得進行協商談判，但若中共當局依舊堅持「一國內部事務」的原則來進行協商的話，則台灣方面肯定很難接受，則開放大陸人士來台觀光將困難重重。不過，政治問題一旦打開，預計將對台灣各層面造成影響，固然其中有正面的政治與經濟效益，包括旅遊業者所評估，若一天開放一千人大陸人士來台觀光，將使台灣

創造二百七十億的外匯收入；以及雙方政府透過民間交流來營造良好的互動關係，並得以使大陸人民深刻體驗台灣的政治、經濟、社會與文化面，改變對岸對台灣的歧見。但也可能會有下列負面影響，值得政府注意：

一、大陸旅遊業將進入台灣市場，使旅遊產業受到衝擊

按照中國大陸在全世界各地已開放旅遊的國家和地區的現況，作者發現到其大型的國營旅遊企業或旅遊集團，都會大量的進駐當地，或者設立旅遊分公司。就像已開放的日本、泰國以及東南亞地區，中國大陸的業者都採「一條龍」的旅遊服務，從旅遊接待到遊覽車隊完全都是在大陸業者自己的掌握之下，而不是由當地的旅遊產業鏈來操作，實際上當地旅遊業不見得有很大的獲益。特別是近年來大陸實施政企分家、軍企分家、企業股份制並相互整合成集團企業，資源與規模都相當大。因此，開放大陸人士來台觀光，將伴隨的是大陸業者可否登台營業的問題，表面上開放可使台灣旅遊業者受益，但實際上能否從中獲益，尚有疑問；除非我方採用排除條款，來限制大陸旅遊業登台[195]，不然大陸方面將會想盡辦法獲取利益。問題是，在兩岸同時加入 WTO 後，台灣若使用排除條款，有違反 WTO 的平等與國民待遇原則。特別是中國大陸剛加入 WTO 時，係以發展中國家型態進入，故就在入會服務業承諾彙總表明載，外資企業可針對國內及國外旅

[195] 政府在一九九七年三月已開放外國旅遊業者可來台設立分公司，但目前仍規定大陸人士不得來台執行旅遊業務，不得設立分公司，亦不得購買遊覽車。

客提供中國大陸境內之旅遊服務，但不准涉及大陸人民出境
旅遊業務，此舉反造成對台灣旅遊業者的限制。故未來如何
一方面保護台灣的旅遊產業，一方面又要符合 WTO 的原則，
將是政府需要思考的課題。

　　同時，中國大陸普遍存在三角債務問題，到目前為止，
仍然非當嚴重。按照過去台灣開放赴大陸旅遊的經驗來看，
許多旅遊糾紛都是因為「三角債」而引起，當然也有一些不
肖的台灣業者在大陸積欠旅遊款的情況。故未來大陸與台灣
業者是否也可能產生很多的欠款行為，因而對台灣觀光產業
產生不良的影響，仍值得關注。

二、造成社會治安的問題

　　根據香港保安局的統計，二○○三年中國大陸因在香港
非法工作及賣淫而被捕的人數，分別增長七成及五成二。中
國大陸的旅客在香港非法工作而被捕人數，從二○○○年的
一千八百五十三人增加至二○○二年的三千零三十一人；大
陸旅客在香港賣淫被捕的數目，則從二○○○年的二千七百
四十人增加至二○○二年六千八百二十六人。雖然因非法工
作或賣淫而被捕的大陸旅客，只佔中國大陸旅客總人數的千
分之二；因竊盜、詐欺、傷害、搶劫等刑事罪刑被捕的大陸
旅客，也僅佔總人數的萬分之三。但事實證明，隨著訪港旅
客人數的增加，其在香港犯案也率不斷增加。

　　因此，儘管目前台灣未開放大陸人士來台觀光，但按目
前大陸偷渡至台灣的情形相當嚴重，特別是藉由偷渡或假結
婚來台賣淫的情事，不但是台灣嚴重的社會治安問題，也容

易因遣返問題引起兩岸的糾紛。因此相關問題與處理方式都是政府在開放前必須思考，例如是否參照日本、澳洲、紐西蘭的規定，初期只允許北京、上海、廣東居民來台，以及如何防止滯留不歸，都必須事先加以規劃。

三、國家安全與政治問題

開放大陸人士來台觀光，對台灣最受影響的莫過於國家安全問題。特別是兩岸目前仍處於敵對狀態，政府一直擔心中共會利用大陸人士來台觀光的機會，進行統戰與情報蒐集。尤其台灣現階段是多元開放的社會，許多層面無法全面監控，若中共趁機滲透，將使台灣國家安全受到衝擊。加上台灣內部政治議題的分歧，大陸人士也因為語文相通對台灣內部事務的敏感度頗高，一旦與台灣民眾發生不理性的行為，很可能引發政治問題。這種現象，在大陸開放香港自由行政策時，香港也有許多民主人士認為開放大陸旅客自由行後，將改變「一國兩制」的局面，會造成「內地的意識型態灌輸到香港」與「妨害香港作為自由港的地位」。雖然，事後證明中國大陸的自由行政策實施之後，香港的言論、集會自由並沒有受到影響，香港民主黨的民調也顯示贊成內地旅客來港有 56% 港人在贊成，24.7% 反對。但不可否認，香港最近幾年出現「去中國化」的傾向大增[196]，換言之，政治問題仍是政府值得關注的議題，若開放無配套管制，將增加人員滲

[196] 江迅，〈香港民主需要國家認同〉，亞洲週刊第 18 卷第 28 期，2004 年 7 月 11 日，頁 24。

透之潛在威脅及安全管理負荷。同時一旦出現違規脫隊、逾期滯留、非法打工或從事非法活動等，將影響社會治安惡化。

第六章　結論

　　本書為政策分析研究，主要針對中國大陸出境旅遊政策制定過程到政策產出，乃至政策的影響評估進行分析。時間點自大陸經濟改革開放後迄今的出境政策研究。第一章〈緒論〉，闡述本書採用政策分析的架構。第二章則分析〈影響中國大陸出境旅遊政策之制定因素〉，包括中國大陸國內因素與國際因素，國內因素分別探討政治、經濟與社會層面，國際因素則針對政治與經濟面進行探討。第三章則主要探討〈中國大陸出境旅遊政策的決策機制〉，分別就其決策機制的基本架構，以及決策過程進行分析。第四章則是針對〈中國大陸出境旅遊政策的實質內涵〉進行探討，依照時間的順序，來分析其政策發展沿革，以及相關政策的內容。第三小節則探討中國大陸出境旅遊政策的執行，分別對不同國家與區域執行出境旅遊的現況，進行分析，陸續探討中國大陸對香港、東協各國、日本與歐盟等區域、國家的出境旅遊現況。在第五章則探討〈中國大陸出境旅遊政策的影響評估〉，分別就其對政治、經濟與社會面的影響，進行分析，並附帶探討對台灣的影響評估。綜觀本研究，主旨係分析中國大陸在面對日益快速的旅遊發展趨勢，如何制定出境旅遊相關政策的過程。並透過文獻探討與資料分析，希望能夠更進一步瞭解，中國大陸未來發展出境旅遊的趨勢，以及政策如何因應。

　　在第六章〈結論〉，將以「研究結果」、「研究發現」與「後

續研究建議」作章節安排，本章將總結前述章節的研究內容，來提出本文的研究成果，並希冀能夠透過本研究，能夠對後續研究者有所裨益，也能就政府未來面對開放大陸人士來台觀光的政策，提供相關參考。

第一節　結果與發現

　　中國大陸出境旅遊自改革開放後迄今，其發展力度已經相當驚人。特別是隨著經濟發展快速成長，中國大陸人民可支配的收入將穩定增加，消費模式將隨著生活逐漸富裕而不斷變化，包括旅遊在內的休閒性支出也將逐步增長。故世界旅遊組織曾做出評估，中國大陸到二○二○年，中國大陸出境旅遊人數將達到一億人次，至二○二○年的年均增長速度將達到 12.8%，將是世界主要客源國中唯一以兩位數增長的國家，屆時中國大陸將成為僅次於德國、日本、美國的世界第四大客源國。換言之，未來二十年，世界各地都將見得到中國大陸觀光客蹤影。故筆者僅將中國大陸出境旅遊政策的研究結果，舉列如下：

一、中國大陸現階段國際外交戰略有利於出境旅遊政策的開放

　　出境旅遊發展的程度是一國開放程度的標誌，也是經濟發展程度的象徵。而決定中國大陸出境旅遊發展的最重要因素就是大陸官方的出境旅遊政策。由於，中國大陸未來堅持改革開放的政策不會出現太大變化，故如何加強與世界接軌

將是中國大陸未來最重要的課題。隨著中國大陸加入世界貿易組織後，為因應世界貿易組織的相關規範，國際間人員的流動的限制將會逐漸放鬆，以往限制性的規定也會逐漸取消。從二〇〇三年開放香港自由行，以及簡化國民申請護照的手續等政策來看，中國大陸的出境旅遊政策已經有很大的突破。同時，對一直要擠身為世界大國之一的中國大陸來說，如何增強本身的實力，擴大國際影響力，消除國際間對「中國威脅論」的疑慮，恐怕是中國大陸未來的國際戰略與外交基調。故中共近年不斷強調「中國和平崛起」，其原因即在此。則制定與實施更開放的出境旅遊政策，將有利於中國大陸與世界和平共處，更是彰顯國力的最佳表現。因此現階段，中國大陸不斷逐步開放公民可以自費赴歐盟與非洲相關國家旅遊，主要是配合其國際外交戰略的運用，同時中共的國際統戰策略也仍在持續進行當中，用來加強其國際影響力的目的，相當明顯。

二、大陸內部因素仍是出境旅遊政策的最大考量

如果中國大陸的經濟發展能持續成長，其內部問題包括貧富差距、城鄉差距能夠妥善解決，以中國十三億人口的基數來說，只要未來總體生活水平能夠提高，不單是沿海城市的居民，包括內陸地區的居民，都有能力出國旅遊，則屆時中國大陸出境旅遊的規模擴大，指日可待。但問題是，中國大陸制定出境旅遊政策，牽涉到許多政治與經濟因素的考量，包括作為外交的籌碼以及統戰的考量，這在某一程度上都會弱化出境旅遊的發展程度，加上內部嚴重的社會問題，開放的出境旅遊政

策難免會激化社會矛盾的對立。由於中共政權的穩定，是以「一黨專政」的威權獨裁以及非民主統治所得來的，其所強調「新威權主義」與「開明專制」也被質疑缺乏人權上的保障。因此，中國大陸的出境旅遊政策也常被詬病是管制大於開放，尤其是否給予某國家公民的簽證應該是一個國家的權利，而不應是本末倒置，由出境國家來確定另外一國是否能成為本國公民的旅遊目的地，因為自由遷徙本來就應是一國公民天生具備的權利。換言之，在中共的統治思維邏輯下，出境旅遊政策能否開放到與民主國家相同，確實還待商榷。此外，創造外匯仍是中國大陸發展旅遊的主要因素。本書也發現，中國大陸未來的經濟發展，相當程度取決於外資投入與外匯的儲備，故以出境旅遊會流失外匯的性質來看，其開放展力度能否再繼續增強，也是一大問題。

三、開放仍是主要的趨勢

以目前世界各國都極力爭取成為中國大陸公民出境旅遊目的國家（ADS）來看，國際因素也會促使中共制定更開放的出境旅遊政策。不過開放的力度，將取決於中共決策機制的考量。而當今中國大陸整體旅遊產業處於增長期，就長期而言，仍有相當良好的發展空間，特別結合二〇〇八年北京奧運、二〇一〇年上海世界博覽會，中國大陸整體的旅遊產業，應該會持續穩定的發展。但不可諱言，伴隨著發展，相關問題也將會逐步產生。包括中共最擔心的「和平演變」、增加社會矛盾以及總體經濟發展受到影響等問題。故按照現今大陸相關法令規範來看，出境旅遊仍然是管制多於開放，仍

然必須按照「有組織、有計畫、有控制」的基本原則運行。
但總體而言，在未來大環境的趨勢下，中國大陸出境旅遊政
策理應會進一步的開放，只要在不影響中共政權穩定的前提
下，相關的旅遊限制應該會逐漸放鬆。

四、台灣應理性因應中國大陸出境旅遊政策

就台灣而言，面對中國大陸龐大的出境旅遊人口，以及
世界總體旅遊趨勢，未來將面臨是否開放的問題。尤其，世
界各國的觀光旅遊產業，很多都藉由中國大陸旅客的旅遊消
費，而增加許多外匯收入，間接連帶促進經濟成長；就經濟、
產業發展層面來看，開放大陸人士來台確實有很大的誘因。
但由於兩岸的關係目前仍存在緊張關係，基於政治因素的考
量，很難有進一步的突破。且撇開國家安全因素不談，開放
大陸來台觀光，伴隨即是「三通」問題，但在「一中」是「議
題」還是「前提」的爭議下，兩岸目前根本未恢復談判機制。
況且，開放與否不只是台灣政府能夠單方面的決定，必須先
經由雙方簽訂相關的旅遊協議，不論是總體政策面，還是確
定組團社與接待社名單，開放出入境口岸及滯留不歸者如何
遣返等技術面事務，這些都必須坐下來進行談判。而在本研
究中，作者發現儘管中國大陸出境旅遊政策僅是單純的旅遊
政策，但由於牽涉到政治因素，故國家旅遊局只是主要的執
行單位，許多政策都必須經過領導高層的決策[197]。所以，未

[197] 例如二○○五年五月，中國國民黨主席連戰訪問大陸與中共總
書記胡錦濤會面後，隨即由中共國台辦主任陳雲林在上海宣布

來旅遊協議的簽訂，相信仍是由中共對台決策單位主導，並由國務院台灣事務辦公室出面，比如依據中共開放港澳旅遊的模式，由中國旅行社、中國國際旅行社、中國青年旅行社三大旅行社在組團後經中共國務院港澳辦公室審批；而隸屬中共國台辦的海峽旅行社，因為國台辦主管兩岸事務，故成為獨家承攬台灣遊的業務[198]。同理，台灣方面也是如此，未來簽訂協議，也絕非交通部觀光局能夠主導，恐怕還是必須由國安單位、陸委會來進行決策與規劃。加上，中共當局在「以經促統」、「以商為政」的對台策略下，其針對台灣的出境旅遊政策恐怕也是蘊含統戰的目的。因此，即使交通部長林陵三在二〇〇四年六月表示，二〇〇四年十月在智利舉行的 APEC 觀光部長會議，他願與大陸國家旅遊局長何光暐進行正式雙邊會談，希望能完成推動大陸人士來台觀光[199]。但因大陸方面要求林陵三以個人身分赴大陸，我方則堅持林陵三以交通部長的官方身分前往雙方無交集而未能成行[200]。基於上述原因，國家旅遊局在未經過中共高層的授意，或者兩岸關係尚未明朗前，兩岸的旅遊談判不會如此順利展開。

　　其實，作者在與中國大陸的業者訪談中，發現到在大陸的旅遊業界，抱怨最多的是「台灣開放大陸人士觀光政策，根本沒有誠意，只在拖延，應付台灣內部壓力」。為什麼歸罪

近期內將開放大陸居民赴台旅遊。詳見工商時報，2005 年 5 月 4 日，第七版。
[198] 聯合報，2001 年 3 月 18 日，第四版。
[199] 中國時報，2004 年 6 月 23 日，第二版。
[200] 中國時報，2005 年 5 月 4 日，第三版。

於台灣呢？一個很重要的因素是，大陸的旅遊業者與人民都希望來台觀光，在這麼強大壓力下，中國大陸雖然還是一個政治掛帥的國度，但內部的民主化機制已經逐漸成形中，大陸官方遵循「民之所欲」也是政治鬥爭不可或缺的手段，還是得給民間一個說法。甚至大陸對台單位的人士也對作者提出「台灣開放大陸人民觀光，可用限制人數與對象的辦法管制。」換言之，倘若只單純以台灣角度來看待這個問題，卻缺少以大陸民間或官方立場看待問題的反面思考，恐怕會失之偏頗。就這一點，作者建議可以參考日本在二○○○年成為中國大陸公民旅遊目的國後，也以限制簽證人數及提高團費，保障旅遊品質的方法，篩選大陸赴日觀光人數，用以防止大陸觀光客滯留不歸等不法情事發生。當然，台灣因為國家安全與政治顧慮，容許或有別於他國的思路，但以目前政府所規劃的「三階段論」，是不是最佳政策和最符合國家利益和人民需求的辦法，有待商榷。因為作者在研究中國大陸出境旅遊政策與實際執行情況，發現到大陸當局的應用手段還是十分靈活有彈性，這也是本書希望能提供政府未來制定相關政策的若干建議，也希望後續研究者能夠就相關議題繼續研究，以彌補不足之處。

第二節　後續建議

本書基於作者的能力與資料、時間的有限，確實無法清楚描述大陸出境旅遊政策的全貌。但仍提供下列發現，謹供後續研究者及讀者作為參考：

一、文獻資料多偏重於產業發展，忽略政治因素的影響

　　出境旅遊市場的快速成長確實是這幾年大陸旅遊產業的發展趨勢，故大陸產、官、學各界探討出境旅遊產業的文獻相當多，但對於政策研究卻相當少，大多偏向實務運作比較多。同時這些資料，大多是國家旅遊局或其委託學術機構的研究人員所寫，故難免會讓人以為國家旅遊局是主要的決策單位。但是，經過幾次中國大陸與其他國家簽訂旅遊協議的實例來看，由於出境旅遊政策隱藏許多政治因素，也多被中共高層當作外交籌碼，國家旅遊局反倒只是執行單位。故儘管少數大陸研究人員有點出相關問題，但多輕描淡寫，反而都偏向產業發展，這對於旅遊政策研究文獻來看，確實有不足之處，也會誤導相關政策研究者的思考方向。

二、政策研究明顯不足，多偏向法制面

　　具體來說，大陸出境旅遊政策仍然沒有類似旅遊基本法來作為主要架構，故很多都是國務院各部委的行政命令與通知，甚至涵蓋在外交政策底下，故就算官方文件有闡述到出境旅遊，也僅是法制面的介紹，大多偏重於管理與監督層面上，這對於研究者在政策研判上，很難一窺政策全貌。同時，基於其政策過程的封閉性，研究者也很難全盤瞭解政策的決策過程。

三、客觀立場解讀大陸思維模式

　　作者在進行中國大陸出境旅遊的政策研究，發現相當多層面取決與官方的態度，而非像其他民主國家可能有產業界

或者利益團體的介入，故其政策充滿官本位的決策色彩，當然某些方面會讓人覺得不可思議。例如對中國大陸出境旅遊政策的影響評估，就發現中共當局有著西方勢力會藉由大陸人民出境旅遊，來影響大陸人民思考模式，進而達到「和平演變」的顧慮。這對一般民主國家而言，確實匪夷所思，因為出國旅遊是人民基本的自由，又怎麼會反過來影響政權，何況資訊如此發達，民眾隨時可接觸到相關資訊。此外，中共至今所強調的「有計畫、有組織、有控制」的出境原則，仍然強調管制多於開放的一面。諸如此類的思維模式，確實會讓研究者站在批判的角度，但畢竟大陸仍是威權統治的國家，其出境旅遊政策當然必須符合其統治模式，儘管許多人詬病給予某國家公民的簽證應該是一個國家的權利，而不應是本末倒置，由中國大陸確定另外一國是否能成為人民出國的旅遊目的地，但以目前中國大陸偷渡與滯留不歸的情形相當嚴重，任一國家都會有所顧慮，大陸當局也會不希望因此而造成其國際形象受損，進而影響外交關係。故中國大陸漸進式的開放確實有其道理，早期台灣與韓國也是如此。

　　同樣的，中國大陸一再闡述其未來將是世界主要的旅遊客源國，對世界旅遊經濟有相當大的貢獻，並不斷強調世界各國莫不與其簽訂旅遊協議。但客觀來說，這也只是大陸統戰手法與國家行銷目的之一，真正的目的還是基於中國大陸的國家利益，更進一步來說，此舉更只是為了促進中國大陸入境旅遊市場的發展。因此，無論針對中國大陸進行何種政策研究，應該盡量以客觀角度來思考，莫用主觀意識去揣測對方，才能有較符合現實的政策研究。

　　本書在撰寫過程中，發現最大的限制，即文獻有限與大陸官方的資料相當難取得。因為，中國大陸出境旅遊雖具備相關的法規、命令規範，但目前大陸當局仍然沒制定具體的法律，很多都是官方所發佈的行政命令或通知，故要針對整體旅遊政策進行探討，確實出現相當大的困難。同時決策機制與決策過程，受限中共政權運作模式的一貫封閉性，也只能憑著二手資料以及相關實例，來進行臆測。同時，作者在訪談當中，發現牽涉出境旅遊政策的政治制定因素，大多避而不談，也增加本書在撰寫的困難度，

　　因此，中國大陸的出境旅遊決策體系與決策過程是本書探討中最為困難的一部份，由於受限於決策體系的封閉性、以及旅遊門檻較低，幾乎人人都可以針對旅遊進行發言等因素下，所以研究者不太容易全盤瞭解決策的脈絡。故作者建議後續研究者，倘若資料取得不出現太大問題的話，可以針對決策過程再進一步加以補強，並利用相關佐證，來對照決策過程的正確性。

　　同時，本書發現到目前政治、外交因素還是主要決定大陸出境旅遊政策的產出，但這都是隱藏因素，中共相關決策單位不太可能讓外界得知背後動機所在，故後續研究者可以針對制定因素的部分，繼續加以探討；若有興趣的研究者具有較長時間，可以至大陸運用深度訪談的方式，訪談官方與相關業者，來彌補文獻資料的不足。若大陸方面基於敏感性，不願詳談，也可以透過設計問卷方式來進行分析；或者透過與大陸簽訂旅遊協議的國家或區域等相關談判人員與單位的訪談，或許可以得知相關情況。

　　最後，本書並未就中國大陸出境旅遊政策對其他國家進行影響評估，故後續研究者可以針對此部分，加以延伸探討，並且針對台灣開放大陸人士來台觀光議題，更進一步深層研究，可提供給政府有關部門制定政策的意見與看法。另外，中國大陸的旅遊基本法尚未制定，後續研究者可以注意相關法制面的走向，並研究其未來發展趨勢；若對大陸出境旅遊產業有興趣者，也可針對其出境旅遊者的消費能力與經濟產值，進行產業分析，或許可以全盤瞭解中國大陸出境旅遊市場的整體脈絡。

參考文獻

一、政府出版品與正式文件

（一）台灣地區

1.　法務部調查局，《國人赴大陸探親、旅遊問題面面觀》，台北：法務部調查局，1995 年 1 月。

2.　法務部調查局，《中共對台組織體系概論》，台北：法務部調查局，1999 年 6 月。

3.　行政院大陸委員會，《大陸觀光現況》，台北：行政院大陸委員會，1994 年 6 月。

4.　交通部大陸交通研究組，《大陸地區交通旅遊研究專輯委員會第六十七輯》，台北：交通部，1986 年。

5.　交通部大陸交通研究組，《大陸地區交通旅遊研究專輯委員會第六十八輯》，台北：交通部，1987 年。

6.　交通部大陸交通研究組，《大陸地區交通旅遊研究專輯委員會第七十四輯》，台北：交通部，1988 年。

7.　交通部大陸交通研究組觀光小組彙編，《大陸地區交通旅遊研究專輯委員會第五輯》，台北：交通部，1989 年。

8.　海峽兩岸旅行交流研討會，《1998 年海峽兩岸旅行交流研討會論文集》，台北：行政院大陸委員會委託研究，1998 年。

（二）大陸地區

1. 中國國家旅遊局，《中國旅遊統計年鑒 1990》，北京：中國旅遊出版社，1990 年。

2. 中國國家旅遊局，《中國旅遊統計年鑒 1991》，北京：中國旅遊出版社，1991 年。

3. 中國國家旅遊局，《中國旅遊統計年鑒 1992》，北京：中國旅遊出版社，1992 年。

4. 中國國家旅遊局，《中國旅遊統計年鑒 1993》，北京：中國旅遊出版社，1993 年。

5. 中國國家旅遊局，《中國旅遊統計年鑒 1994》，北京：中國旅遊出版社，1994 年。

6. 中國國家旅遊局，《中國旅遊統計年鑒 1995》，北京：中國旅遊出版社，1995 年。

7. 中國國家旅遊局，《中國旅遊統計年鑒 1996》，北京：中國旅遊出版社，1996 年。

8. 中國國家旅遊局，《中國旅遊統計年鑒 1997》，北京：中國旅遊出版社，1997 年。

9. 中國國家旅遊局，《中國旅遊統計年鑒 1998》，北京：中國旅遊出版社，1998 年。

10. 中國國家旅遊局，《中國旅遊統計年鑒 1999》，北京：中國旅遊出版社，1999 年。

11. 中國國家旅遊局，《中國旅遊統計年鑒 2000》，北京：中國旅遊出版社，2000 年。

12. 中國國家旅遊局,《中國旅遊統計年鑒 2001》,北京:中國旅遊出版社,2001 年。

13. 中國國家旅遊局,《中國旅遊統計年鑒 2002》,北京:中國旅遊出版社,2002 年。

14. 中國國家旅遊局,《中國旅遊統計年鑒 2003》,北京:中國旅遊出版社,2003 年。

15. 中國國家旅遊局人力教育司,《加強旅遊業的宏觀管理》,北京:旅遊教育出版社,1991 年。

16. 中國國家統計局貿易外經統計司,《中國對外經濟統計年鑒 1999》,北京:中國統計出版社,1999 年。

17. 中國國家統計局貿易外經統計司,《中國對外經濟統計年鑒 2000》,北京:中國統計出版社,2000 年。

18. 中國國家旅遊局,《政策與法規》,北京:中國旅遊出版社,1997 年。

19. 中國旅遊年鑑編輯委員會主編,《中國旅遊年鑑 1992》,北京:中國旅遊出版社,1992 年。

20. 中國旅遊年鑑編輯委員會主編,《中國旅遊年鑑 1993》,北京:中國旅遊出版社,1993 年。

21. 中國旅遊年鑑編輯委員會主編,《中國旅遊年鑑 1994》,北京:中國旅遊出版社,1994 年。

22. 中國旅遊年鑑編輯委員會主編,《中國旅遊年鑑 1995》,北京:中國旅遊出版社,1995 年。

23. 中國旅遊年鑑編輯委員會主編,《中國旅遊年鑑 1996》,北京:中國旅遊出版社,1996 年。

24. 中國旅遊年鑑編輯委員會主編,《中國旅遊年鑑 1997》,
北京：中國旅遊出版社,1997 年。

25. 中國旅遊年鑑編輯委員會主編,《中國旅遊年鑑 1998》,
北京：中國旅遊出版社,1998 年。

26. 中國旅遊年鑑編輯委員會主編,《中國旅遊年鑑 1999》,
北京：中國旅遊出版社,1999 年。

27. 中國旅遊年鑑編輯委員會主編,《中國旅遊年鑑 2000》,
北京：中國旅遊出版社,2000 年。

28. 中國旅遊年鑑編輯委員會主編,《中國旅遊年鑑 2001》,
北京：中國旅遊出版社,2001 年。

29. 中國旅遊年鑑編輯委員會主編,《中國旅遊年鑑 2002》,
北京：中國旅遊出版社,2002 年。

30. 中國旅遊年鑑編輯委員會主編,《中國旅遊年鑑 2003》,
北京：中國旅遊出版社,2003 年。

二、中文書籍

1. 王玉民,《社會科學研究方法原理》,台北：紅葉出版社,
1994 年。

2. 吳武忠、范世平,《中國大陸觀光旅遊總論》,台北：揚
智出版社,2004 年。

3. 易君博,《政治理論與研究方法》,台北：三民書局,1990 年。

4. 林布隆（Charles E.Lindblom）原著,劉明德譯《政策制
訂過程》,台北：桂冠圖書股份有限公司,1991 年。

5. 呂亞力,《政治學方法論》,台北：三民書局,1994。

6. 丘昌泰,《公共政策:當代政策科學理論之研究》,台北:巨流出版社,1995 年。

7. Michael Hill 著,林鍾沂等譯,《現代國家的政策過程》,台北:韋伯出版社,2003 年。

8. 朱志宏,《公共政策》,台北:三民書局,1995 年。

9. 羅清俊、陳志瑋譯,Thomas R.Dye 原著,《公共政策新論》,台北:韋伯文化,1999 年。

10. 魏鏞、朱志宏、詹中原、黃德福等,《公共政策》,台北:國立空中大學,1991 年。

11. 鍾海生、郭英之,《中國旅遊市場需求與開發》,廣東,廣東旅遊出版社,2001 年 6 月。

12. 何光暐,《中國旅遊業五十年》,北京:中國旅遊出版社,1999 年。

13. 何光暐主編,《中國改革全書旅遊體制改革卷》,大連:大連出版社,1992 年。

14. 林南枝、陶漢軍主編,《旅遊經濟學》,上海:人民出版社,1987 年。

15. 魏小安、劉越平、張樹民,《中國旅遊業新世紀發展大趨勢》,廣州:廣東旅遊出版社,1999 年。

16. 魏小安、馮宗蘇,《中國旅遊業:產業政策與協調發展》,北京:旅遊教育出版社,1993 年。

17. 張廣瑞、魏小安、劉德謙主編,《旅遊綠皮書:2000-2002年中國旅遊業發展分析與預測》,北京:社會科學文獻出版社,2002 年 3 月。

18. 張廣瑞、魏小安、劉德謙主編，《旅遊綠皮書：2001-2003年中國旅遊業發展分析與預測》，北京：社會科學文獻出版社，2003 年 1 月。

19. 張廣瑞、魏小安、劉德謙主編，《旅遊綠皮書：2002-2004年中國旅遊業發展分析與預測》，北京：社會科學文獻出版社，2003 年 12 月。

20. 王世榮、何深思主編，《跨世紀中國經濟》，北京：新華出版社，1999 年 1 月。

21. 胡鞍鋼，《中國發展前景》，浙江：浙江人民出版社，1999年 5 月。

22. 謝彥君、陳才、謝中田，《旅遊學概論》，大連：東北財經出版社，1999 年 6 月。

23. 趙林余、趙勤編著，《旅遊政策與法規》，上海：上海三聯書店，1999 年。

24. 楊森林、郭魯芳、王瑩編著，《中國旅遊國際競爭策略》，上海：立信會計出版社，1999 年 6 月。

25. 威廉.瑟厄波德主編，張廣瑞等譯，《全球旅遊新論》，北京：中國旅遊出版社，2001 年 1 月。

26. 蘇帕猜、祈福德等著，江美滿譯，《中國入世-你不知道的風險與危機》，台北：天下出版社，2002 年 4 月。

27. 何清漣，《中國的陷阱》，台北：Taiwan News 出版社，2003 年。

28. 張汝昌，《旅遊經濟學》，北京：北京廣播學院出版社，1990 年。

29. 孫尚清，《中國旅遊業經濟研究》，北京：人民出版社，1990 年。

30. 孫尚清，《面對二十一世紀的選擇-中國旅遊發展戰略》，北京：人民出版社，1992 年。

31. 張漢林、劉光溪著，《經濟全球化世貿組織與中國》，北京：北京大學出版社，1990 年。

32. 劉建武、郭漸強著，《改革開放論-中國改革開放的理論總結與發展趨勢研究》，湖南：湖南人民出版社，1998 年 1 月。

33. 景杉主編，《中國共產黨大辭典》，北京：中國國際廣播出版社，1991 年。

34. 鄧小平，《鄧小平論統一戰線》，北京：中央文獻出版社，1991 年。

35. 劉江，《中國中西部地區開發年鑑二〇〇〇-二〇〇一》，北京：中國財政經濟出版社，2001 年。

36. 朱邦寧，《國際經濟學》，北京：中共中央黨校出版社，1999 年。

37. 陳思倫、宋秉明、林連聰，《觀光學概論》，台北：國立空中大學，1998 年。

38. 劉傳、朱玉槐，《旅遊學》，廣州：廣東旅遊出版社，1999 年。

39. 杜平，《西部大開發戰略決策者若干問題》，北京；中央文獻出版社，2000 年。

40. Clare A.Gunn，李英弘、李昌勳譯，《觀光規劃基本原理、概念與案例》，台北：田園文化，1997 年。

41. 任杰、梁凌主編，《共和國機構改革與變遷》，上海：華

文出版社，1999 年。

42. 波特（Michael E.Porter）著，李明軒、邱如美合譯，《國家競爭優勢-下》，台北：天下文化，1996 年。

43. 李英才，〈中國出入境管理政策〉，《中國公共政策分析2004 年》，北京：中國社會科學出版社，2004 年。

44. 國家旅遊局、國家統計局，〈旅遊統計基本概念和主要指標解釋〉，《旅遊統計調查制度》，1999 年 6 月。

45. G.M. Meier 等著，譚崇台等譯，《發展經濟學的先驅》，北京：經濟科學出版社，1992 年。

46. 錢其琛，《外交十記》，北京：世紀知識出版社，2003 年10 月。

47. Michael J.Green & Patrick M.Cronin 著，國防部史政編譯局譯，《美日聯盟過去、現在與未來》，台北：國防部史政編譯局，2001 年 7 月。

48. 葉自成，《新中國外交思想：從毛澤東到鄧小平》，北京：北京大學出版社，1998 年。

49. 徐汎，《中國旅遊市場概論》，北京：中國旅遊出版社，2004 年 1 月。

50. 李英明，《鄧小平與後文革的中國大陸》，台北：時報文化出版社，1995 年 8 月。

51. 李善同、王直、翟凡、徐林，《WTO：中國與世界》，北京：中國發展出版社，2000 年。

52. 陳宗勝，《經濟發展中的收入分配》，上海：上海人民出版社、上海三聯書店，1991 年 12 月。

53. 章家敦著，侯思嘉、閻紀宇譯，《中國即將崩潰》，台北：雅言文化，2002 年。

54. 遲景才著，《改革開放二十年——旅遊經濟探索》，廣東：廣東旅遊出版社，1998 年。

三、學術論文

1. 黎燕芬，《八十年代中國大陸旅遊業的發展》，香港：珠海書院經濟研究所碩士論文，1988 年。

2. 吳菊，《大陸與台灣旅行業管理制度之比較》，台北：中國文化大學觀光事業研究所碩士論文，1992 年。

3. 陳良源，《台灣與大陸旅行業分類制度之研究》，台北：中國文化大學觀光事業研究所碩士論文，1992 年。

4. 崔震雄，《大陸與台灣觀光行政組織之比較》，台北：中國文化大學觀光事業研究所碩士論文，1993 年。

5. 汪伶蓉，《海峽兩岸旅遊糾紛處理制度之研究》，台北：中國文化大學觀光事業研究所碩士論文，1995 年。

6. 項安琪，《中國大陸旅遊業經營管理之研究——從公部門觀點探討》，台北：中國文化大學中國大陸研究所碩士論文，1997 年。

7. 吳朝彥，《台灣地區與大陸地區旅行業管理制度之比較》，台北：中國文化大學中國大陸研究所碩士論文，1999 年。

8. 范世平，《從產業發展與國家行銷觀點探討中國大陸入境旅遊業之競爭優勢》，台北：國立政治大學東亞研究所博士論文，2002 年。

9. 林依穎,《國外旅客對中國大陸旅遊業需求預測之分析》, 台北:國立台灣大學國家發展研究所碩士論文,2002 年。

10. 趙宏禧,《中國大陸文化旅遊發展過程中的地方政府、企業與規劃者:以江南古鎮周庄為例》,台北:國立台灣大學建築與城鄉研究所碩士論文,2002 年。

四、期刊論文

1. 依紹華,〈中國加入 WTO 對出境旅遊政策的影響〉,《社會科學家》,北京:中國社科院,第 16 第 3 期,2003 年 5 月,頁 11-14。

2. 杜江、厲新建,〈中國出境旅遊變動趨勢分析〉,《旅遊學刊》,2002 年第 1 期,頁 11-19。

3. 牟紅、楊梅,〈新時期中國旅遊發展模式成因〉,《重慶工學院學報》,重慶:重慶工學院,第 14 卷第 2 期,2000 年 4 月,頁 63-64。

4. 陳春琴、肖洪根,〈淺析假日旅遊可持續發展〉,《北京第二外國語學院學報》,北京:北京第二外國語學院,第 95 期,2003 年,頁 69-73。

5. 關春根、楊大媛,〈假日旅遊經濟存在的問題及對策〉,《湖南農業大學學報》,湖南:湖南農業大學,第 1 卷第 4 期,2000 年 12 月,頁 46-48。

6. 覃展揮,〈我國假日旅遊市場發展探討〉,《經濟師》,2000 年第 12 期,頁 56-57。

7. 王學軍、朱東海,〈加入 WTO 對我國旅行社行業發展的

影響及對策探討〉,《技術經濟》,2001 年第 2 期,頁 3-4。

8. 彭德成,〈對我國旅遊規劃工作的現狀、問題與對策的研究〉,《旅遊學刊》,2000 年第 3 期,頁 40-45。

9. 吳必虎、宋治清、鄧利華,〈中國旅遊研究十四年〉,《旅遊學刊》,2001 年第 1 期,頁 17-21。

10. 劉趙平,〈關於旅遊衛星帳戶的基礎研究〉,《桂林旅遊高等專科學校學報》,桂林:桂林旅遊高等專科學校,第 11 卷第 1 期,2000 年,頁 9-13。

11. 何光暐,〈二十年建設世界旅遊強國〉,《瞭望新聞週刊》,第 6 卷第 7 期,2000 年,頁 37-38。

12. 杜躍進,〈中國旅遊業進入快車道〉,《瞭望週刊海外版》,第 7 卷第 6 期,1993 年,頁 16-17。

13. 浩文,〈大陸旅遊業的發展現況〉,《大陸經濟研究》,第 15 卷第 5 期,1993 年,頁 45-60。

14. 蔣與恩,〈大陸旅遊發展概況〉,《大陸經濟研究》,第 14 卷第 6 期,1992 年,頁 171-173。

15. 適豪,〈中共發展旅遊事業面面觀〉,《中共研究》,第 18 卷第 7 期,1984 年,頁 88-89。

16. 黃蕙娟,〈泰國政府用觀光拼經濟〉,《商業週刊》,第 737 期,2002 年,頁 104-105。

17. 劉毅,〈在國際競爭中開拓旅遊業的新局面〉,《求是》,第 293 期,1994 年,頁 30-32。

18. 竺興,〈旅遊業大陸新興的重要產業〉,《中國大陸》,第 336 期,1995 年,頁 25-31。

19. 孫綱，〈旅遊業：永遠的朝陽產業〉，《中國改革》，第 103 期，1994 年，頁 57-60。

20. 楊明賢，〈大陸旅遊政策探討〉，《交流雜誌》，第 7 期，1993 年，頁 83-85。

21. 楊明賢，〈大陸旅遊概況及政策之檢討〉，《觀光教育》，第 12 卷第 3 期，1994 年，頁 67-71。

22. 紀碩鳴，〈中國輸出繁榮輸進國際規範〉，《亞洲週刊》，第 16 卷第 20 期，2002 年，頁 13-15。

23. 高長，〈中國現階段外資政策平析〉，《貿易雜誌》，第 82 期，2001 年，頁 19-23。

24. 楊開煌，〈中共統戰會議之分析-兼論兩岸學界對統戰之研究〉，《遠景季刊》，台北：遠景基金會，第 2 卷第 2 期，2001 年，頁 97-134。

25. 文井，《中國新領導集體向世界展示外交新風範》，香港：紫荊雜誌社，155 期，2003 年 9 月，頁 7-9。

26. 王崑義，〈中共全球戰略的轉變〉，《國策期刊》，第 173 期，1997 年 9 月，頁 53-62。

27. 高長，〈大陸現階段外資政策評析〉，《貿易雜誌》，第 82 期，2001 年 8 月，頁 19-23。

28. 張穗強，〈西部開發就是現在〉，《投資中國》，第 82 期，2000 年 12 月，頁 8-13。

29. 黎自京，〈中南海對港局決策的爭議〉，《動向雜誌》第 216 期，2003 年 8 月 15 日，頁 12-13。

30. 林克，〈中共亮出底線，平息香港政潮〉，《商業週刊》，

第 818 期，2003 年 7 月 28 日，頁 60。

31. 熬鋒，〈大遊行後，中共對港沒有新思維〉，《爭鳴》，第 312 期，2003 年 10 月 1 日，頁 59-62。

32. 紀碩鳴，〈溫家寶力挺 香港要自強〉，《亞洲週刊》，第 28 期，2003 年 7 月 13 日，頁 28-32。

33. 劉曉波，〈中共治港的雙面統治術〉，《爭鳴》，第 312 期，2003 年 10 月 1 日，頁 56-58。

34. 呂大樂，〈多元化抑或單一化-透視自由行對香港的正負面影響〉，《明報》，38 卷第 10 期， 2003 年 10 月 1 日，頁 30-31。

35. 張惠玲，〈中共與東協建立自由貿易區之戰略考量評析〉，《共黨問題研究》，第 28 卷第 7 期，2002 年 7 月 15 日，頁 4-16。

36. 馬立誠，〈對日關係新思維〉，《戰略與管理》，第 6 期，2002 年 12 月，頁 88-85。

37. 魯世巍，〈中國的東盟視角〉，《瞭望新聞週刊》，第 41 期，2003 年 10 月，頁 6-9。

38. 張巨岩， 〈中國經濟宏觀調控的兩難境地〉，《華盛頓觀察週刊》，第 18 期，2004 年 5 月 26 日，頁 45-48。

39. 凌峰，〈中國性產業的緣起與壯大〉，開放雜誌 206 期，2004 年 2 月，頁 44-47。

40. 胡鞍鋼，〈從國情看就業問題〉，《中國婦女》，第八期，2002 年，頁 21-25。

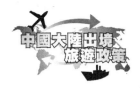

五、英文書籍

1. Aaron Wildavsky, Principles and Perspectives for Graduate Education in Public Policy（Berkeley: University of California Press, 1977）

2. Thomas R.Day, Understanding Public Policy（Englewood Cliffs: New Jersey Prentice-Hall, 1978）

3. David Easton, A Framework for Political Analysis（Englewood Cliff: New Jersey Prentice——Hall, 1965.）

4. Weaver David, & Oppermann Martin, Tourism management（Brisbane: John Wiley & Sons Australia, 2000）

5. Qakes Tim, Tourism and Modernity in China,（New York :Cambriedge University Press , 1998）

6. Pearce Douglass, Tourism Today（London: Longman Group UK Limited, 1988）

7. Pearce Douglass, Tourism Development(John wiley & Sons, 1989）

8. Michael E.Porter, Competitive Strategy: Techniques for Analyzing Industries and Competitors （New York: Free Press, 1980）

9. Stephen L.Smith, Tourism Analysis （London: Loongman Group UK Limited, 1993）

10. Tisdell Clem, The economics of tourism （Northampton MA: Edward Elgar Pub, 2000）

11. Sinclair M.Thea, & Stabler Mike, The economics of Tourism

（New York: Routledge, 1997）

12. Gareth D.M, Public Economics （New York: Cambridge University Press, 1995）

13. Ghatak.S, Development Economics （New York: Longman, 1978）

14. Zeithaml.V.A.andBitner, M.J, ServicesMarketing, Boston: McGrawHill, 2000.

15. Jafar.J, Encyclopedia of Tourism （London: Routledge 2000）

16. Rushegsky E. Mark, Public Policy in the United States （Pacific Grove, CA: Books Cole Publishing Co.1990）

六、網路資源

行政院大陸委員會<http://www.mac.gov.tw>

海峽交流基金會<http://www.setf.gov.tw>

中華歐亞教育基金會<http://www.eurasian.org.tw>

未來中國研究<http://www.future-china.org.tw>

國家政策研究基金會<http://www.npf.org.tw/resource.htm>

中共外交部<http://www.fmprc.gov.cn>

中共國務院國家發展和改革委員會<http://www.sdpc.gov.cn>

中共國家旅遊局 <http://www.cnta.com>

中國社會科學研究院<http://www.cass.net.cn>

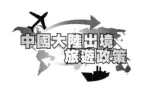

附件一

中國公民出國旅遊管理辦法

第一條　　　為了規範旅行社組織中國公民出國旅遊活動，保障出國旅遊者和出國旅遊經營者的合法權益，制定本辦法。

第二條　　　出國旅遊的目的地國家，由國務院旅遊行政部門會同國務院有關部門提出，報國務院批准後，由國務院旅遊行政部門公佈。

　　　　　　任何單位和個人不得組織中國公民到國務院旅遊行政部門公佈的出國旅遊的目的地國家以外的國家旅遊；組織中國公民到國務院旅遊行政部門公佈的出國旅遊的目的地國家以外的國家進行涉及體育活動、文化活動等臨時性專項旅遊的，須經國務院旅遊行政部門批准。

第三條　　　旅行社經營出國旅遊業務，應當具備下列條件：

　　　　　　（一）取得國際旅行社資格滿 1 年；

　　　　　　（二）經營入境旅遊業務有突出業績；

　　　　　　（三）經營期間無重大違法行為和重大服務質量問題。

第四條　　　申請經營出國旅遊業務的旅行社，應當向省、自治區、直轄市旅遊行政部門提出申請。省、自治區、直轄市旅遊行政部門應當自受理申請之日起 30 個工作日內，依據本辦法第三條規定的條件對申請審

查完畢，經審查同意的，報國務院旅遊行政部門批准；經審查不同意的，應當書面通知申請人並說明理由。

國務院旅遊行政部門批准旅行社經營出國旅遊業務，應當符合旅遊業發展規劃及合理佈局的要求。

未經國務院旅遊行政部門批准取得出國旅遊業務經營資格的，任何單位和個人不得擅自經營或者以商務、考察、培訓等方式變相經營出國旅遊業務。

第五條　國務院旅遊行政部門應當將取得出國旅遊業務經營資格的旅行社（以下簡稱組團社）名單予以公佈，並通報國務院有關部門。

第六條　國務院旅遊行政部門根據上年度全國入境旅遊的業績、出國旅遊目的地的增加情況和出國旅遊的發展趨勢，在每年的 2 月底以前確定本年度組織出國旅遊的人數安排總量，並下達省、自治區、直轄市旅遊行政部門。

省、自治區、直轄市旅遊行政部門根據本行政區域內各組團社上年度經營入境旅遊的業績、經營能力、服務質量，按照公平、公正、公開的原則，在每年的 3 月底以前核定各組團社本年度組織出國旅遊的人數安排。

國務院旅遊行政部門應當對省、自治區、直轄市旅遊行政部門核定組團社年度出國旅遊人數安排及組團社組織公民出國旅遊的情況進行監督。

第七條　國務院旅遊行政部門統一印制《中國公民出國旅遊團隊名單表》（以下簡稱《名單表》），在下達本年度出國旅遊人數安排時編號發放給省、自治區、直轄市旅遊行政部門，由省、自治區、直轄市旅遊行政部門核發給組團社。

組團社應當按照核定的出國旅遊人數安排組織出國旅遊團隊，填寫《名單表》。旅遊者及領隊首次出境或者再次出境，均應當填寫在《名單表》中，經審核後的《名單表》不得增添人員。

第八條　《名單表》一式四聯，分為：出境邊防檢查專用聯、入境邊防檢查專用聯、旅遊行政部門審驗專用聯、旅行社自留專用聯。

組團社應當按照有關規定，在旅遊團隊出境、入境時及旅遊團隊入境後，將《名單表》分別交有關部門查驗、留存。

出國旅遊兌換外匯，由旅遊者個人按照國家有關規定辦理。

第九條　旅遊者持有有效普通護照的，可以直接到組團社辦理出國旅遊手續；沒有有效普通護照的，應當依照《中華人民共和國公民出境入境管理法》的有關規定辦理護照後再辦理出國旅遊手續。

組團社應當為旅遊者辦理前往國簽證等出境手續。

第十條　組團社應當為旅遊團隊安排專職領隊。

領隊應當經省、自治區、直轄市旅遊行政部門考核合格，取得領隊證。

領隊在帶團時，應當佩戴領隊證，並遵守本辦法及國務院旅遊行政部門的有關規定。

第十一條　旅遊團隊應當從國家開放口岸整團出入境。

旅遊團隊出入境時，應當接受邊防檢查站對護照、簽證、《名單表》的查驗。經國務院有關部門批准，旅遊團隊可以到旅遊目的地國家按照該國有關規定辦理簽證或者免簽證。

旅遊團隊出境前已確定分團入境的，組團社應當事先向出入境邊防檢查總站或者省級公安邊防部門備案。

旅遊團隊出境後因不可抗力或者其他特殊原因確需分團入境的，領隊應當及時通知組團社，組團社應當立即向有關出入境邊防檢查總站或者省級公安邊防部門備案。

第十二條　組團社應當維護旅遊者的合法權益。

組團社向旅遊者提供的出國旅遊服務資訊必須真實可靠，不得作虛假宣傳，報價不得低於成本。

第十三條　組團社經營出國旅遊業務，應當與旅遊者訂立書面旅遊合同。

旅遊合同應當包括旅遊起止時間、行程路線、價格、食宿、交通以及違約責任等內容。旅遊合同由組團社和旅遊者各持一份。

第十四條　組團社應當按照旅遊合同約定的條件，為旅遊者提供服務。

組團社應當保證所提供的服務符合保障旅遊者人

身、財產安全的要求；對可能危及旅遊者人身安全的情況，應當向旅遊者作出真實說明和明確警示，並採取有效措施，防止危害的發生。

第十五條　組團社組織旅遊者出國旅遊，應當選擇在目的地國家依法設立並具有良好信譽的旅行社（以下簡稱境外接待社），並與之訂立書面合同後，方可委託其承擔接待工作。

第十六條　組團社及其旅遊團隊領隊應當要求境外接待社按照約定的團隊活動計劃安排旅遊活動，並要求其不得組織旅遊者參與涉及色情、賭博、毒品內容的活動或者危險性活動，不得擅自改變行程、減少旅遊項目，不得強迫或者變相強迫旅遊者參加額外付費項目。

境外接待社違反組團社及其旅遊團隊領隊根據前款規定提出的要求時，組團社及其旅遊團隊領隊應當予以制止。

第十七條　旅遊團隊領隊應當向旅遊者介紹旅遊目的地國家的相關法律、風俗習慣以及其他有關注意事項，並尊重旅遊者的人格尊嚴、宗教信仰、民族風俗和生活習慣。

第十八條　旅遊團隊領隊在帶領旅遊者旅行、遊覽過程中，應當就可能危及旅遊者人身安全的情況，向旅遊者作出真實說明和明確警示，並按照組團社的要求採取有效措施，防止危害的發生。

第十九條　旅遊團隊在境外遇到特殊困難和安全問題時，領隊應當及時向組團社和中國駐所在國家使領館報

告；組團社應當及時向旅遊行政部門和公安機關報告。

第二十條　旅遊團隊領隊不得與境外接待社、導遊及為旅遊者提供商品或者服務的其他經營者串通欺騙、脅迫旅遊者消費，不得向境外接待社、導遊及其他為旅遊者提供商品或者服務的經營者索要回扣、提成或者收受其財物。

第二十一條　旅遊者應當遵守旅遊目的地國家的法律，尊重當地的風俗習慣，並服從旅遊團隊領隊的統一管理。

第二十二條　嚴禁旅遊者在境外滯留不歸。

旅遊者在境外滯留不歸的，旅遊團隊領隊應當及時向組團社和中國駐所在國家使領館報告，組團社應當及時向公安機關和旅遊行政部門報告。有關部門處理有關事項時，組團社有義務予以協助。

第二十三條　旅遊者對組團社或者旅遊團隊領隊違反本辦法規定的行為，有權向旅遊行政部門投訴。

第二十四條　因組團社或者其委託的境外接待社違約，使旅遊者合法權益受到損害的，組團社應當依法對旅遊者承擔賠償責任。

第二十五條　組團社有下列情形之一的，旅遊行政部門可以暫停其經營出國旅遊業務；情節嚴重的，取消其出國旅遊業務經營資格：

（一）入境旅遊業績下降的；

（二）因自身原因，在1年內未能正常開展出國旅遊業務的；

（三）因出國旅遊服務質量問題被投訴並經查實的；

（四）有逃匯、非法套匯行為的；

（五）以旅遊名義弄虛作假，騙取護照、簽證等出入境證件或者送他人出境的；

（六）國務院旅遊行政部門認定的影響中國公民出國旅遊秩序的其他行為。

第二十六條 任何單位和個人違反本辦法第四條的規定，未經批准擅自經營或者以商務、考察、培訓等方式變相經營出國旅遊業務的，由旅遊行政部門責令停止非法經營，沒收違法所得，並處違法所得 2 倍以上 5 倍以下的罰款。

第二十七條 組團社違反本辦法第十條的規定，不為旅遊團隊安排專職領隊的，由旅遊行政部門責令改正，並處 5000 元以上 2 萬元以下的罰款，可以暫停其出國旅遊業務經營資格；多次不安排專職領隊的，並取消其出國旅遊業務經營資格。

第二十八條 組團社違反本辦法第十二條的規定，向旅遊者提供虛假服務資訊或者低於成本報價的，由工商行政管理部門依照《中華人民共和國消費者權益保護法》、《中華人民共和國反不正當競爭法》的有關規定給予處罰。

第二十九條 組團社或者旅遊團隊領隊違反本辦法第十四條第二款、第十八條的規定，對可能危及人身安全的情況未向旅遊者作出真實說明和明確警示，或者未採取防止危害發生的措施的，由旅遊行政部門責令改正，給予警告；情節嚴重的，對組團社暫停其出國旅遊業務經營資格，並處 5000 元以上 2 萬元以下的罰款，對旅遊團隊領隊可以暫扣直至吊銷其領隊

　　　　　　證；造成人身傷亡事故的，依法追究刑事責任，並
　　　　　　承擔賠償責任。

第三十條　　組團社或者旅遊團隊領隊違反本辦法第十六條的
　　　　　　規定，未要求境外接待社不得組織旅遊者參與涉及
　　　　　　色情、賭博、毒品內容的活動或者危險性活動，未
　　　　　　要求其不得擅自改變行程、減少旅遊項目、強迫或
　　　　　　者變相強迫旅遊者參加額外付費項目，或者在境外
　　　　　　接待社違反前述要求時未制止的，由旅遊行政部門
　　　　　　對組團社處組織該旅遊團隊所收取費用 2 倍以上 5
　　　　　　倍以下的罰款，並暫停其出國旅遊業務經營資格，
　　　　　　對旅遊團隊領隊暫扣其領隊證；造成惡劣影響的，
　　　　　　對組團社取消其出國旅遊業務經營資格，對旅遊團
　　　　　　隊領隊吊銷其領隊證。

第三十一條 旅遊團隊領隊違反本辦法第二十條的規定，與境外
　　　　　　接待社、導遊及為旅遊者提供商品或者服務的其他
　　　　　　經營者串通欺騙、脅迫旅遊者消費或者向境外接待
　　　　　　社、導遊和其他為旅遊者提供商品或者服務的經營
　　　　　　者索要回扣、提成或者收受其財物的，由旅遊行政
　　　　　　部門責令改正，沒收索要的回扣、提成或者收受的
　　　　　　財物，並處索要的回扣、提成或者收受的財物價值
　　　　　　2 倍以上 5 倍以下的罰款；情節嚴重的，並吊銷其
　　　　　　領隊證。

第三十二條 違反本辦法第二十二條的規定，旅遊者在境外滯留
　　　　　　不歸，旅遊團隊領隊不及時向組團社和中國駐所在
　　　　　　國家使領館報告，或者組團社不及時向有關部門報
　　　　　　告的，由旅遊行政部門給予警告，對旅遊團隊領隊
　　　　　　可以暫扣其領隊證，對組團社可以暫停其出國旅遊
　　　　　　業務經營資格。

旅遊者因滯留不歸被遣返回國的，由公安機關吊
銷其護照。

第三十三條　本辦法自 2002 年 7 月 1 日起施行。國務院 1997
年 3 月 17 日批准，國家旅遊局、公安部 1997 年 7
月 1 日發佈的《中國公民自費出國旅遊管理暫行辦
法》同時廢止。

附件二

中華人民共和國公民出境入境管理法

（1985 年 11 月 22 日第六屆全國人民代表大會常務委員會第十三次會議通過）

第一章　總則

第一條　為保障中國公民出入中國國境的正當權利和利益，促進國際交往，特製定本法。

第二條　中國公民憑國務院主管機關及其授權的機關簽發的有效護照或者其他有效證件出境、入境，無需辦理簽證。

第三條　中國公民出境、入境，從對外開放的或者指定的口岸通行，接受邊防檢查機關的檢查。

第四條　中國公民出境後，不得有危害祖國安全、榮譽和利益的行為。

第二章　出境

第五條　中國公民因私事出境，向戶口所在地的市、縣公安機關提出申請，除本法第八條規定的情形外，都可以得到批准。

公安機關對中國公民因私事出境的申請，應當在規定的時間內作出批准或者不批准的決定，通知申請人。

第六條　　中國公民因公務出境，由派遣部門向外交部或者外
　　　　　交部授權的地方外事部門申請辦理出境證件。

第七條　　海員因執行任務出境，由港務監督或者港務監督局
　　　　　授權的港務監督辦理出境證件。

第八條　　有下列情形之一的，不批准出境：

　　　　　（一）刑事案件的被告人和公安機關或者人民檢
　　　　　　　　察院或者人民法院認定的犯罪嫌疑人；

　　　　　（二）人民法院通知有未了結民事案件不能離境
　　　　　　　　的；

　　　　　（三）被判處刑罰正在服刑的；

　　　　　（四）正在被勞動教養的；

　　　　　（五）國務院有關主管機關認為出境後將對國家
　　　　　　　　安全造成重大損失的。

第九條　　有下列情形之一的，邊防檢查機關有權阻止出境，
　　　　　並依法處理：

　　　　　（一）持用無效境證件的；

　　　　　（二）持用他人出境證件的；

　　　　　（三）持用偽造或者塗改的出境證件的。

第三章　入境

第十條　　定居國外的中國公民要求回國定居的，應當向中國
　　　　　駐外國的外交代表機關、領事機關或者外交部授權
　　　　　的其他駐外機關辦理手續，也可以向有關省、自治
　　　　　區、直轄市的公安機關辦理手續。

第十一條　入境定居或者工作的中國公民，入境後應當按照戶
　　　　　口管理規定，辦理常住戶口登記。入境暫住的，應
　　　　　當按照戶口管理規定辦理暫住登記。

第四章　管理機關

第十二條　因公務出境的中國公民所使用的護照由外交部或者外交部授權的地方外事部門頒發，海員證由港務監督局或者港務監督局授權的港務監督頒發，因私事出境的中國公民所使用的護照由公安部或者公安部授權的地方公安機關頒發。

中國公民在國外申請護照、證件，由中國駐外國的外交代表機關、領事機關或者外交部授權的其他駐外機關頒發。

第十三條　公安部、外交部、港務監督局和原發證機關，各自對其發出的或者其授權的機關發出的護照和證件，有權吊銷或者宣佈作廢。

第五章　處罰

第十四條　對違反本法規定，非法出境、入境、偽造、塗改、冒用、轉讓出境、入境證件的，公安機關可以處以警告或者 10 日以下的拘留處罰；情節嚴重、構成犯罪的，依法追究刑事責任。

第十五條　受公安機關拘留處罰的公民對處罰不服的，在接到通知之日起 15 日內，可以向上一級公安機關提出申訴，由上一級公安機關作出最後的裁決，也可以直接向當地人民法院提起訴訟。

第十六條　執行本法的國家工作人員，利用職權索取、收受賄賂的，依照《中華人民共和國刑法》和全國人民代表大會常務委員會《關於嚴懲嚴重破壞經濟的罪犯的決定》處罰；有其他違法失職行為，情節嚴重、

構成犯罪的，依照《中華人民共和國刑法》有關規定追究刑事責任。

第六章　附則

第十七條　中國公民往來香港地區或者澳門地區的管理辦法，由國務院有關部門另行制定。

第十八條　在同中國毗鄰國家接壤邊境地區居住的中國公民臨時出境、入境，有兩國之間協議的，近照協議執行；沒有協議的，按照中國政府的規定執行。
國際列車和民航國際航班乘務人員、國境鐵路工作人員的出境、入境，按照協議和有關規定執行。

第十九條　公安部、外交部、交通部根據本法制定實施細則，報國務院批准施行。

第二十條　本法自 1986 年 2 月 1 日起施行。

附件三

中華人民共和國公民出境入境管理法實施細則

（1986 年 12 月 3 日國務院批准，1986 年 12 月 26 日公安部、外交部、交通部發佈，1994 年 7 月 13 日國務院批准修訂，1994 年 7 月 15 日公安部、外交部、交通部發佈。）

第一章　總則

第一條　　根據《中華人民共和國公民出境入境管理法》第十九條的規定，制定本實施細則

第二條　　本實施細則適用於中國公民因私事出境、入境。所稱 "私事"，是指：定居、探親、訪友、繼承財產、留學、就業、旅遊和其他非公務活動。

第二章　出境

第三條　　居住國內的公民因私事出境，須向戶口所在地的市、縣公安局出入境管理部門提出申請，回答有關的詢問並履行下列手續：

（一）交驗戶口簿或者其他戶籍證明；

（二）填寫出境申請表；

（三）提交所在工作單位對申請人出境的意見；

（四）提交與出境事由相應的證明。

第四條　　本實施細則第三條第四項所稱的證明是指：

（一）出境定居，須提交擬定居地親友同意去定居的證明或者前往國家的定居許可證明；

（二）出境探親訪友，須提交親友邀請證明；

（三）出境繼承財產，須提交有合法繼承權的證明；

（四）出境留學，須提交接受學校入學許可證件
和必需的經濟保證證明；

（五）出境就業，須提交聘請、雇用單位或者僱
主的聘用，雇用證明；

（六）出境旅遊，須提交旅行所需處匯費用證明。

第五條　市、縣公安局對出境申請應當在 30 天內，地處偏
僻、交通不便的應當在 60 天內，作出批准或者不
批准的決定，通知申請人。

申請人在規定時間沒有接到審批結果通知的，有
權查詢，受理部門應當作出答覆；申請人認為不
批准出境不符合《中華人民共和國公民出境入境
管理法》的，有權向上一級公安機關提出申訴，
受理機關應當作出處理和答覆。

第六條　居住國內的公民經批准出境的，由公安機關出入境
管理部門發給中華人民共和國護照，並附發出境登
記卡。

第七條　居住國內的公民辦妥前往國家的簽證或者入境許
可證件後，應當在出境前辦理戶口手續，出境定居
的，須到當地公安派出所或者戶籍辦公室登出戶
口。短期出境的，辦理臨時外出的戶口登記，返回
後憑執照在原居住地恢復常住戶口。

第八條　中國公民回國後再出境，憑有效的中華人民共和國
護照或者有效的中華人民共和國旅行證或者其他
有效出境入境證件出境。

第三章　入境

第九條　　在境外的中國公民短期回國，憑有效的中華人民共和國護照或者有效的中華人民共和國旅行證或者其他有效入境出境證入境。

第十條　　定居國外的中國公民要求回國定居的，應當在入境前向中國駐外國的外交代表機關、領事機關或者外交部授權的其他駐外機關提出申請，也可由本人或者經由國內親屬向擬定居地的市、縣公安局提出申請，由省、自治區、直轄市公安廳（局）核發回國定居證明。

第十一條　　定居國外的中國公民要求回國工作的，應當向中國勞動、人事部門或者聘請、雇用單位提出申請。

第十二條　　定居國外的中國公民回國定居或者回國工作抵達目的地後，應當在 30 天內憑回國定居證明或者經中國勞動、人事部門核準的聘請、雇用證明到當地公安局辦理常住戶口登記。

第十三條　　定居國外的中國公民短期回國，要按照戶口的管理規定，辦理暫住登記。在賓館、飯店、旅店、招待所、學校等企業、事業單位或者機關、團體及其他機構內住宿的，就當填寫臨時住房登記表；住在親友家的，由本人或者親友在 24 小時內（農村可在 72 小時內）到住地公安派出所或者戶籍辦公室辦理暫住登記。

第四章　　出境入境檢查

第十四條　　中國公民應當從對外開放的或者指定的口岸出境、入境，向邊防檢查站出示中華人民共和國護照或者其他出境入境證件，填交出境、入境登記卡，接受查檢。

第十五條　有下列情形之一的，邊防檢查站有權阻止出境、入
　　　　　境：

（一）未持有中華人民共和國護照或者其他出境
　　　　入境證件的；

（二）持用無效護照或者其他無效出境入境證件
　　　　的；

（三）持有偽造、塗改的護照、證件或者冒用他
　　　　人護照、證件的；

（四）拒絕交驗證件的。

具有前款第二、三項規定的情形的，並可依照本
實施細則第二十三條的規定處理。

第五章　證件管理

第十六條　中國公民出境入境的主要證件--中華人民共和國
　　　　　護照和中華人民共和國旅行證由持證人保存、使
　　　　　用。除公安機關和原發證機關有權依法吊銷、收繳
　　　　　證件以及人民檢察院、人民法院有權依法扣留證件
　　　　　外，其他任何機關、團體和企業、事業單位或者個
　　　　　人不得扣留證件。

第十七條　中華人民共和國護照有效期 5 年，可以延期 2 次，
　　　　　每次不超過 5 年。申請延期應在護照有效期滿前提
　　　　　出。

在國外，護照延期，由中國駐外國的外交代表機
關、領事機關或者外交授權的其他駐外機關辦
理。在國內，定居國外的中國公民的護照延期，
由省、自治區、直轄市公安廳（局）及其授權的
公安機關出入境管理部門辦理；居住國內的公民

在出境前的護照延期，由原發證的或者戶口所在的公安機關出入境管理部門辦理。

第十八條　中華人民共和國旅行證分1年一次有效和2年多次有效兩種，由中國駐外國的外交代表機關、領事機關或者外交部授權的其他駐外機關頒發。

第十九條　中華人民共和國出境通行證，是入出中國國（邊）境的通行證件，由省、自治區、直轄市公安廳（局）及其授權的公安機關簽發。這種證件在有效期內一次或者多次入出境有效。一次有效的，在出境時由邊防檢查站收繳。

第二十條　中華人民共和國護照和其他出境入境證件的持有人，如因情況變化，護照、證件上的記載事項需要變更或者加注時，應當分別向市、縣公安局出入境管理部門或者中國駐外國的外交代表機關、領事機關或者外交部授權的其他駐外機關提申請，提交變更、加注事項的證明或者說明材料。

第二十一條　中國公民持有的中華人民共和國護照和其他出境入境證件因即將期滿或者簽證頁用完不能再延長有效期限，或者被損壞不能繼續使用的，可以申請換發，同時交回原持有的護照、證件；要求保留原護照的，可以與新護照合訂使用。護照、出境入境證件遺失的，應當報告中國主管機關，在登報聲明或者挂失聲明後申請補發。換發和補發護照、出境入境證件，在國外，由中國駐外國的外交代表機關、領事機關或者外交部授權的其他駐外機關辦理；在國內，由省、自治區、直轄市公安廳（局）及授權的公安機關出入境管理部門辦理。

第二十二條　中華人民共和國護照和其他出境入境證件的持有
人有下列情形之一的，其護照、出境入境證件予以
吊銷或者宣佈作廢：

（一）持證人因非法進入前往國或者非法居留被
關回國內的；

（二）公民持護照、證件招搖撞騙的；

（三）從事危害國家安全、榮譽和利益的活動的。
護照和其他出境入境證件的吊銷和宣佈作
廢，由原發證機關或者其上級機關作出。

第六章　處罰

第二十三條　持用偽造、塗改等無效證件或者冒用他人證件出
境、入境的，除收繳證件外，處以警告或者 5 日以
下拘留；情節嚴重、構成犯罪的，依照《全國人民
代表大會常務委員會關於嚴懲組織、運送他人偷越
國（邊）境犯罪的補充規定》確的有關條款的規定
追究刑事責任。

第二十四條　偽造、塗改、轉讓、買賣出境入境證件的，處 10
日以拘留；情節嚴重、構成犯罪的，依照《中華人
民共和國刑法》和《全國人民代表大會常務委員會
關於嚴懲組織、運送他人偷越國（邊）境犯罪的補
充規定》的有關條款的規定追究刑事責任。

第二十五條　編造情況，提供假證明，或者以行賄等手段，獲取
出境入境證件，情節較輕的，處以警告或者 5 日以
下拘留；情節嚴重、構成犯罪的，依照《中華人民
共和國刑法》和《全國人民代表大會常務委員會關
於嚴懲組織、運送他人偷越國（邊）境犯罪的補充
規定》的有關條款的規定追究刑事責任。

第二十六條　公安機關的工作人員在執行《中華人民共和國出境入境管理法》和本實施細則時，如有利用職權索取、收受賄賂或者有其他違法失職行為，情節輕微的，由主管部門酌情予以行政處分；情節嚴重，構成犯罪的，依照《中華人民共和國刑法》和《全國人民代表大會常務委員會關於嚴懲組織、運送他人偷越國（邊）境犯罪的補充規定》的有關條款的規定追究刑事責任。

第七章　附則

第二十七條　中國公民因公務出境和中國海員因執行任務出境管理辦法，另行制定。

第二十八條　本實施細則自發佈之日起施行。

附件四

中華人民共和國出境入境邊防檢查條例

第一章　總則

第一條　　為維護中華人民共和國的主權、安全和社會鐵序，便利出境、入境的人員和交通運輸工具的通行，制定本條例。

第二條　　出境、入境邊防檢查工作由公安部主管。

第三條　　中華人民共和國在對外開放的港口、航空港、車站和邊境通道等口岸設立出境入境邊防檢查站（以下簡稱邊防檢查站）。

第四條　　邊防檢查站為維護國家主權、安全和社會秩序，履行下列職責：

　　　　　（一）對出境、入境的人員及其行李物品、交通運輸工具及其載運的貨物實施邊防檢查；

　　　　　（二）按照國家有關規定對出境、入境的交通運輸工具進行監護；

　　　　　（三）對口岸的限定區域進行警戒，維護出境、入境秩序；

　　　　　（四）執行主管機關賦予的和其他法律、行政法規規定的任務。

第五條　　出境、入境的人員和交通運輸工具，必須經對開放的口岸或者主管機關特許的地點通行，接受邊防檢查、監護和管理。

第六條　邊防檢查人員必須依法執行業務。

任何組織和個人不得妨礙邊防檢查人員依法執行公務。

第二章　人員的檢查和管理

第七條　出境、入境的人員必須按照規定填寫出境、入境登記卡，向邊防檢查站交驗本人的有效護照或者其他出境、入境證件（以下簡稱出境、入境證件），經查驗核準後，方可出境、入境。

第八條　出境、入境的人員的有下列情形之一的，邊防檢查站有權阻止其出境、入境：

（一）未持出境、入境證件的；

（二）持用無效出境、入境證件的；

（三）持用他人出境、入境證件的；

（四）持用偽造或者塗改的出境、入境證件的；

（五）拒絕接受邊防檢查的；

（六）未在限定口岸通行的；

（七）國務院公安部門、國家安全部門通知不準出境、入境的；

（八）法律、行政法規規定不準出境、入境的。

出境、入境的人員有前款第（三）項、第（四）項或者中國公民有前款第（七）項、第（八）項所列情形之一的，邊防檢查站可以扣留或者收繳其出境、入境證件。

第九條　對交通運輸工具的隨行服務員工出境、入境的邊防檢查、管理，適用本條例的規定。但是，中華人民

共和國與有關國家或者地區訂有協議的，按照協議
辦理。

第十條　　　抵達中華人民共和國口岸的船舶的外國籍船員及
其隨行家屬和香港、澳門、台灣船員及其隨行家
屬，要求在港口城市登陸、住宿的，應當由船長或
者其代理人向邊防檢查站申請辦理登陸、住宿手
續。

經批准登陸、住宿的船員及其隨行家屬，必須按
照規定的時間返回船舶。登陸後有違法行為、尚
未構成犯罪的，責令立即返回船舶，並不得再次
登陸。

從事國際航行船拍上的中國船員，憑本人的出
境、入境證件登陸、住宿。

第十一條　　申請登陸的人員有本條例第八條所列情形之一
的，邊防檢查站有權拒絕其登陸。

第十二條　　以下外國船舶的人員，必須向邊防檢查人員交驗出
境、入境證件或者其他規定的證件，經許可後，方
可上船、下船。口岸檢查、檢驗單位的人員需要登
船執行公務的，應當著制服並出示證件。

第十三條　　中華人民共和國與毗鄰國家（地區）接壤地區的雙
方公務人員、邊境居民臨時出境、入境的邊防檢
查，雙方訂有協議的，按照協議執行；沒有協議的，
適用本條例的規定。

毗鄰國家的邊境居民按照協議臨時入境的，限於
在協議規定範圍內活動；需要到協議規定範圍以
外活動的，應當事先辦理入境查人員進行。

第十四條　邊防檢查站認為必要時，可以對出境、入境的人員進行人身檢查。人身檢查應當由兩名與受檢查人同性別的邊防檢查人員進行。

第十五條　出境、入境的人員下列情形之一，邊防檢查站有許可權制其活動範圍，進行調查或者移送有關機關處理：

（一）有持用他人出境、入境證件嫌疑的；

（二）有持用的偽造或者塗改的出境、入境證件嫌疑的；

（三）國務院公安部門、國家安全部門產省、自治區、直轄市公安機關、國家安全機關通知有犯罪嫌疑的；

（四）有危害國家安全、利益和社會鐵序嫌疑的。

第三章　交通運輸工具的檢查和監護

第十六條　出境、入境的交通運輸工具離、抵口岸時，必須接受邊防檢查。對交通運輸工具的入境檢查，在最先抵達的口岸進行。出境檢查，在最後離開的口岸進行。在特殊情況，經主管機關批准，對交通運輸工具的入境、出境檢查，也可以在特許的地點進行。

第十七條　交通運輸工具的負責人或者有關交通運輸部門，應當事選將出境、入境的船舶、航空器、火車離、抵口岸的時間，停留地點和載運人員、貨物情況，向有關的邊防檢查站報造。

交通運輸工具抵達口岸時，船長、機長或者其代理人必須向邊防檢查站申報員工和旅客的名單；列車長及其他交通運輸工具的負責人必須申報員工和旅客的人數。

第十八條　對交通運輸工具實施邊防檢查時，其負責人或者代理人應當到場協助邊防檢查人員進行檢查。

第十九條　出境、入境的交通運輸工具在中國境內必須按照規定的路線、航線行駛。外國船舶未經許可不得在非對外開放的港口停靠。

出境的交通運輸工具自出境檢查後到出境前，入境的交通運輸工具自入境後到入境檢查前，未經邊防檢查站許可，不得上下人員、裝卸物品。

第二十條　中國船舶需要搭靠外國船舶的，應當由船長或者其代理人身邊防檢查站申請辦理搭靠手續；未辦理手續的，不得擅自搭靠。

第二十一條　邊防檢查站對處於下列情形之一的出境、入境交通運輸工具，有權進行監護：

（一）離、抵口岸的火車、外國船舶和中國客船在出境檢查後到出境前、入境後到入境檢查前和檢查期間；

（二）火車及其他機動車輛在國（邊）界線距邊防檢查站較遠的區域內行駛期間；

（三）外國船舶在中國內河航行期間；

（四）邊防檢查站認為有必要進行監護的其他情形。

第二十二條　對隨交通運輸工具執行監護職務的邊防檢查人員，交通運輸工具的負責人應當提供必要的辦公、生活條件。

被監護的交通運輸工具和上下該交通運輸工具的人員應當服從監護人員的的檢查。

第二十三條 未實行監護措施的交通運輸工具,其負責人應當自行管理,保證該交通運輸工具和員工遵守本條例的規定。

第二十四條 發現出境、入境的交通運輸工具載運不準出境、入境人員,偷越國(邊)境人員及未持有效出境、入境證件的人員的,交通運輸工具負責人應當負責將其遣返,並承擔由此發生的一切費用。

第二十五條 出境、入境的交通運輸工具有下列情形之一的,邊防檢查站有權推遲或者阻止其出境、入境:

　　(一)離、抵口岸時,未經邊防檢查站同意,擅自出境、入境的;

　　(二)拒絕接受邊防檢查、監護的;

　　(三)被認為載有危害國家安全、利益和社會秩序的人員或者物品的;

　　(四)被認為載有非法出境、入境人員的;

　　(五)拒不執行邊防檢查站依法作出的處罰或者處理決定的;

　　(六)未經批准擅自改變出境、入境口岸的。

　　邊防檢查站在前款所列情形消失後,對有關交通運輸工具應當立即放行。

第二十六條 出境、入境的船舶、航空器,由於不可預見的緊急情況或者不可抗拒的原因,駛入對外開放口岸以外地區的,必須立即向附近的邊防檢查站或者當地公安機關報造並接受檢查和監護;在駛入原因消失後,必須立即按照通知的時間和路線離去。

第四章　行李物品、貨物的檢查

第二十七條　邊防檢查站根據維護國家安全和社會秩序的需要，可以對出境、入境人員攜帶的行李物品和交通運輸工具載運的貨物進行重點檢查。

第二十八條　出境、入境的人員和交通運輸工具不得攜帶、載運法律、行政法規規定的危害國家安全和社會秩序的違禁物品；攜帶、載運違禁物品的，邊防檢查站應當扣留違禁物品，對攜帶人、載運違禁物品的交通工具負責人依照有關法律、行政法規的規定處理。

第二十九條　任何人不得非法攜屬於國家秘密的文件、資料和其他物品出境；非法攜帶屬於國家秘密的文件、資料和其他物品的，邊防檢查站應當予以收繳，對攜帶人依照有關法律、行政法規規定處理。

第三十條　　出境、入境的人員攜帶或者托運槍支、彈藥，必須遵守有關法律、行政法規的規定，向邊防檢查站辦理攜帶的或者托運手續；未經許可，不得攜帶、托運槍支、彈藥出境、入境。

第五章　處罰

第三十一條　對違反本條例規定的處罰，由邊防檢查站執行。

第三十二條　出境、入境的人員有下列情形之一的，處以 500 元以上 2000 元以下的罰款或者依照有關法律、行政法規的規定處以拘留：

（一）未持出境、入境證件的；

（二）持用無效出境、入境證件的；

（三）持用他人出境、入境證件的；

（四）持用偽造或者塗改的出境、入境證件的。

第三十三條　協助他人非法出境、入境，情節輕微尚不構成犯罪的，處以 2000 元以上 10000 元以下的罰款；有非法所得的，沒收非法所得。

第三十四條　未經批准攜帶或者托運槍支、彈藥出境、入境的，沒收其槍支、彈藥，並處以 1000 元以上 5000 元以下的罰款。

第三十五條　有下列情形之一的，處以警告或者 500 元以下罰款：

（一）未經批准進入口岸的限定區域或者進入後不服從管理、擾亂口岸管理秩序的；

（二）污辱邊防檢查人員的；

（三）未經批准或者未按照規定登陸、住宿的。

第三十六條　出境、入境的交通運輸工具載運不準出境、入境人員，偷越國（邊）境人員及未持有效出境、入境證件的人員出境、入境的，對其負責人按每載運 1 人處以 5000 元以上 10000 元以下的罰款。

第三十七條　交通運輸工具有下列情形之一的，對其負責人處以 10000 元以上 30000 元以下的罰款：

（一）離、抵口岸時，未經邊防檢查站同意，擅自出境、入境的；

（二）未按照規定向邊防檢查站申報員工、旅客和貨物情況的，或者拒絕協助檢查的；

（三）交通運輸工具有入境後到入境檢查前、出境檢查後到出境前，未經邊防檢查站許可，上下人員，裝卸物品的。

第三十八條　交通運輸工具有下列情形之一的，對其負責人給予警告並處 500 元以上 5000 元以下的罰款：

（一）出境、入境的交通運輸工具有中國境內不
　　按照規定的路線行駛的；

（二）外國船舶未經許可停靠在非對外開放港口
　　的；

（三）中國船舶未經批准擅自搭靠外國籍船舶
　　的。

第三十九條　出境、入境的船舶、航空器，由於不可預見的緊急
　　　　　　情況或者不可抗拒的原因，駛入對外開放口岸以外
　　　　　　地區，沒有正當理由不向附近邊防檢查站或者當地
　　　　　　公安機關報告的；或者在駛入原因消失後，沒有按
　　　　　　照通知的時間和路線離去的，對其負責人處以
　　　　　　10000 元以下的罰款。

第四十條　　邊防檢查站執行罰沒款處罰，應當向被處罰人出具
　　　　　　收據。罰沒款應按照規定上繳國庫。

第四十一條　出境、入境的人員違反本條例的規定，構成犯罪
　　　　　　的，依法追究刑事責任。

第四十二條　被處罰人對邊防檢查站作出的處罰決定不服的，可
　　　　　　以自接到處罰決定書之日起 15 日內，向邊防檢查
　　　　　　站所在地的縣級公安機關申請復議；有關縣級公安
　　　　　　機關應當自接到復議申請書之日起 15 日內作出復
　　　　　　議決定；被處罰人對復議決定不服的，可以自接到
　　　　　　復議決定書之日起 15 日內，向人民法院提起訴訟。

第六章　附則

第四十三條　對享有外交特權與豁免權的外國人入境、出境的邊
　　　　　　防檢查，法律有特殊規定的，從其規定。

第四十四條 外國對中華人民共和國公民和交通運輸工具入境、過境、出境的檢查和管理有特別規定的,邊防檢查站可以根據主管機關的決定採取相應的措施。

第四十五條 對往返香港、澳門、台灣的中華人民共和國公民和交通運輸工具的邊防檢查,適用本條例的規定;法律、行政法規有專門規定的,從其規定。

第四十六條 本條例下列用語的含義:

「出境、入境的人員」,是指一切離開、進入或者透過中華人民共和國(邊)境的中國籍、外國籍和無國籍人;

「出境、入境的交通運輸工具」,是指一切離開、進入或者透過中華人民共和國(邊)境的船舶、航空器、火車和機動車輛、非機動車輛以及馱畜;

「員工」,是指出境、入境的船舶、航空器、火車和機動車輛的負責人、駕駛員、服務員和其他工作人員。

第四十七條 本條例自 1995 年 9 月 1 日起施行。1952 年 7 月 29 日中央人民政府政務院批准實施的《出入國境治安檢查暫行條例》和 1965 年 4 月 30 日國務院發佈的《邊防檢查條例》同時廢止。

附件五

出境旅遊領隊人員管理辦法

第一條　為了加強對出境旅遊領隊人員的管理，規範其從業行為，維護出境旅遊者的合法權益，促進出境旅遊的健康發展，根據《中國公民出國旅遊管理辦法》和有關規定，制定本辦法。

第二條　本辦法所稱出境旅遊領隊人員（以下簡稱「領隊人員」），是指依照本辦法規定取得出境旅遊領隊證（以下簡稱「領隊證」），接受具有出境旅遊業務經營權的國際旅行社（以下簡稱「組團社」）的委派，從事出境旅遊領隊業務的人員。

本辦法所稱領隊業務，是指為出境旅遊團提供旅途全程陪同和有關服務；作為組團社的代表，協同境外接待旅行社（以下簡稱「接待社」）完成旅遊計劃安排；以及協調處理旅遊過程中相關事務等活動。

第三條　申請領隊證的人員，應當符合下列條件：

（一）有完全民事行為能力的中華人民共和國公民；

（二）熱愛祖國，遵紀守法；

（三）可切實負起領隊責任的旅行社人員；

（四）掌握旅遊目的地國家或地區的有關情況。

第四條　　　組團社要負責做好申請領隊證人員的資格審查和
　　　　　　業務培訓。

　　　　　　業務培訓的內容包括：思想道德教育；涉外紀律
　　　　　　教育；旅遊政策法規；旅遊目的地國家的基本情
　　　　　　況；領隊人員的義務與職責。

　　　　　　對已經領取領隊證的人員，組團社要繼續加強思
　　　　　　想教育和業務培訓，建立嚴格的工作制度和管理
　　　　　　制度，並認真貫徹執行。

第五條　　　領隊證由組團社向所在地的省級或經授權的地市
　　　　　　級以上旅遊行政管理部門申領，並提交下列材料：
　　　　　　申請領隊證人員登記表；組團社出具的勝任領隊工
　　　　　　作的證明；申請領隊證人員業務培訓證明。

　　　　　　旅遊行政管理部門應當自收到申請材料之日起
　　　　　　15 個工作日內，對符合條件的申請領隊證人員頒
　　　　　　發領隊證，並予以登記備案。

　　　　　　旅遊行政管理部門要根據組團社的正當業務需求
　　　　　　合理髮放領隊證。

第六條　　　領隊證由國家旅遊局統一樣式並製作，由組團社所
　　　　　　在地的省級或經授權的地市級以上旅遊行政管理
　　　　　　部門發放。

　　　　　　領隊證不得偽造、塗改、出借或轉讓。

　　　　　　領隊證的有效期為三年。凡需要在領隊證有效期
　　　　　　屆滿後繼續從事領隊業務的，應當在屆滿前半年
　　　　　　由組團社向旅遊行政管理部門申請登記換發領
　　　　　　隊證。

領隊人員遺失領隊證的，應當及時報告旅遊行政管理部門，並聲明作廢，然後申請補發；領隊證損壞的，應及時申請換發。

被取消領隊人員資格的人員，不得再次申請領隊登記。

第七條　領隊人員從事領隊業務，必須經組團社正式委派。領隊人員從事領隊業務時，必須佩帶領隊證。

未取得領隊證的人員，不得從事出境旅遊領隊業務。

第八條　領隊人員應當履行下列職責：

（一）遵守《中國公民出國旅遊管理辦法》中的有關規定，維護旅遊者的合法權益；

（二）協同接待社實施旅遊行程計劃，協助處理旅遊行程中的突發事件、糾紛及其他問題；

（三）為旅遊者提供旅遊行程服務；

（四）自覺維護國家利益和民族尊嚴，並提醒旅遊者抵制任何有損國家利益和民族尊嚴的言行。

第九條　違反本辦法第四條，對申請領隊證人員不進行資格審查或業務培訓，或審查不嚴，或對領隊人員、領隊業務疏於管理，造成領隊人員或領隊業務發生問題的，由旅遊行政管理部門視情節輕重，分別給予組團社警告、取消申領領隊證資格、取消組團社資格等處罰。

第十條　違反本辦法第七條第三款規定，未取得領隊證從事領隊業務的，由旅遊行政管理部門責令改正，有違

法所得的，沒收違法所得，並可處違法所得 3 倍以下不超過人民幣 3 萬元的罰款；沒有違法所得的，可處人民幣 1 萬元以下罰款。

第十一條　違反本辦法第六條第二款和第七條第二款規定，領隊人員偽造、塗改、出借或轉讓領隊證，或者在從事領隊業務時未佩帶領隊證的，由旅遊行政管理部門責令改正，處人民幣 1 萬元以下的罰款；情節嚴重的，由旅遊行政管理部門暫扣領隊證 3 個月至 1 年，並不得重新換發領隊證。

第十二條　違反本辦法第八條第一項規定的，按《中國公民出國旅遊管理辦法》的有關規定處罰。

第十三條　違反本辦法第八條第二、三、四項規定的，由旅遊行政管理部門責令改正，並可暫扣領隊證 3 個月至 1 年；造成重大影響或產生嚴重後果的，由旅遊行政管理部門撤消其領隊登記，並不得再次申請領隊登記，同時要追究組團社責任。

第十四條　旅遊行政管理部門工作人員玩忽職守、濫用職權、徇私舞弊，構成犯罪的，依法追究刑事責任；未構成犯罪的，依法給予行政處分。

第十五條　本辦法由國家旅遊局負責解釋。

第十六條　本辦法自發佈之日起施行。

附件六

訪談單位表

訪　談　單　位
中國國際旅行社總社
北京新華國際旅行社
北京第二外語學院旅遊科學研究所
國務院台灣事務辦公室
國家旅遊局政策法規司
全國台灣研究會
海峽旅行社

國家圖書館出版品預行編目

中國大陸出境旅遊政策 / 王士維, 范世平合著. -- 一版.
臺北市：秀威資訊科技, 2005 [民 94]
面；　　公分. --　參考書目：面
ISBN 978-986-7263-44-5（平裝）
1. 觀光 － 政策 － 中國大陸

992.1　　　　　　　　　　　　　94011461

 社會科學類　AF0024

中國大陸出境旅遊政策

作　　者 / 王士維、范世平
發 行 人 / 宋政坤
執行編輯 / 李坤城
圖文排版 / 劉逸倩
封面設計 / 羅季芬
數位轉譯 / 徐真玉　沈裕閔
圖書銷售 / 林怡君
網路服務 / 徐國晉
出版印製 / 秀威資訊科技股份有限公司
　　　　　台北市內湖區瑞光路 583 巷 25 號 1 樓
　　　　　電話：02-2657-9211　　傳真：02-2657-9106
　　　　　E-mail：service@showwe.com.tw
經 銷 商 / 紅螞蟻圖書有限公司
　　　　　台北市內湖區舊宗路二段 121 巷 28、32 號 4 樓
　　　　　電話：02-2795-3656　　傳真：02-2795-4100
　　　　　http://www.e-redant.com

2006 年 7 月 BOD 再刷
定價：300 元

讀　者　回　函　卡

感謝您購買本書，為提升服務品質，煩請填寫以下問卷，收到您的寶貴意見後，我們會仔細收藏記錄並回贈紀念品，謝謝！

1. 您購買的書名：＿＿＿＿＿＿＿＿＿＿＿＿＿＿＿＿＿

2. 您從何得知本書的消息？

　　□網路書店　　□部落格　　□資料庫搜尋　　□書訊　　□電子報　　□書店
　　□平面媒體　　□ 朋友推薦　　□網站推薦　□其他＿＿＿＿＿＿

3. 您對本書的評價：(請填代號　1.非常滿意 2.滿意 3.尚可 4.再改進)

　　封面設計＿＿　　版面編排＿＿　　內容＿＿　　文/譯筆＿＿　　價格＿＿

4. 讀完書後您覺得：

　　□很有收獲　　□有收獲　　□收獲不多　　□沒收獲

5. 您會推薦本書給朋友嗎？

　　□會　　□不會，為什麼？＿＿＿＿＿＿＿＿＿＿＿＿＿＿＿＿＿＿＿

6. 其他寶貴的意見：＿＿＿＿＿＿＿＿＿＿＿＿＿＿＿＿＿

＿＿＿＿＿＿＿＿＿＿＿＿＿＿＿＿＿＿＿＿＿＿＿＿＿

＿＿＿＿＿＿＿＿＿＿＿＿＿＿＿＿＿＿＿＿＿＿＿＿＿

＿＿＿＿＿＿＿＿＿＿＿＿＿＿＿＿＿＿＿＿＿＿＿＿＿

讀者基本資料

姓名：＿＿＿＿＿＿＿＿＿＿　　年齡：＿＿＿　　性別：□女 □男

聯絡電話：＿＿＿＿＿＿＿＿　　E-mail：＿＿＿＿＿＿＿＿＿＿

地址：＿＿＿＿＿＿＿＿＿＿＿＿＿＿＿＿＿＿＿＿＿＿＿

學歷：□高中(含)以下　　□高中　　□專科學校　　□大學
　　　□研究所(含)以上 □其他＿＿＿＿＿＿＿

職業：□製造業 □金融業 □資訊業 □軍警 □傳播業 □自由業
　　　□服務業 □公務員 □教職　□學生 □其他＿＿＿＿＿

秀威與 BOD

BOD（Books On Demand）是數位出版的大趨勢,秀威資訊率先運用 POD 數位印刷設備來生產書籍,並提供作者全程數位出版服務,致使書籍產銷零庫存,知識傳承不絕版,目前已開闢以下書系：

一、BOD 學術著作—專業論述的閱讀延伸
二、BOD 個人著作—分享生命的心路歷程
三、BOD 旅遊著作—個人深度旅遊文學創作
四、BOD 大陸學者—大陸專業學者學術出版
五、POD 獨家經銷—數位產製的代發行書籍

BOD 秀威網路書店：www.showwe.com.tw
政府出版品網路書店：www.govbooks.com.tw

永不絕版的故事・自己寫・永不休止的音符・自己唱